600D・550D・500D 對應

# Canon 相機

手冊沒講清楚的事！100%

入門機種 手冊

## 感謝您購買旗標書, 記得到旗標網站

# www.flag.com.tw

## 更多的加值內容等著您…

1. 建議您訂閱「旗標電子報」：精選書摘、實用電腦知識搶鮮讀；第一手新書資訊、優惠情報自動報到。

2. 「補充下載」與「更正啟事」專區：提供您本書補充資料的下載服務, 以及最新的勘誤資訊。

3. 「線上購書」專區：提供優惠購書服務, 您不用出門就可選購旗標書!

買書也可以擁有售後服務, 您不用道聽塗說, 可以直接和我們連絡喔!

我們所提供的售後服務範圍僅限於書籍本身或內容表達不清楚的地方, 至於軟硬體的問題, 請直接連絡廠商。

● 如您對本書內容有不明瞭或建議改進之處, 請連上旗標網站 www.flag.com.tw, 點選首頁的 讀者服務, 然後再按左側 讀者留言版, 依格式留言, 我們得到您的資料後, 將由專家為您解答。註明書名 (或書號) 及頁次的讀者, 我們將優先為您解答。

旗標網站：www.flag.com.tw

學生團體　訂購專線：(02)2396-3257 轉 361, 362
　　　　　傳真專線：(02)2321-1205

經銷商　　服務專線：(02)2396-3257 轉 314, 331
　　　　　將派專人拜訪
　　　　　傳真專線：(02)2321-2545

### 國家圖書館出版品預行編目資料

Canon 相機 100% － 手冊沒講清楚的事！入門機種手冊 / 施威銘研究室作. -- 臺北市：旗標, 2011.9
面；　公分　含索引

ISBN 978-957-442-962-2(平裝)

1. 數位相機　　2. 數位攝影　　3. 攝影技巧
951.1　　　　　　　　　　　　　　100010035

作　　　者／施威銘研究室

發 行 人／施威銘

發 行 所／旗標出版股份有限公司
　　　　　台北市杭州南路一段15-1號19樓

電　　　話／(02)2396-3257(代表號)

傳　　　真／(02)2321-2545

劃撥帳號／1332727-9

帳　　　戶／旗標出版股份有限公司

總 監 製／施威銘

行銷企劃／陳威吉

監　　　督／孫立德

執行企劃／陳怡先

執行編輯／陳怡先

美術編輯／楊葉羲・薛詩盈・
　　　　　張容慈・林美麗

封面設計／古鴻杰

校　　　對／陳怡先

校對次數／7 次

新台幣售價：360 元

西元 2011 年 11 月出版

行政院新聞局核准登記-局版台業字第 4512 號

ISBN　978-957-442-962-2

版權所有・翻印必究

# Canon 攝影人の學習地圖

## Canon 相機 100%: 手冊沒講清楚的事

1000D / 500D / 550D / 50D / 60D / 7D / 5D Mark II 對應

## Canon 相機 100%: 手冊沒講清楚的事
### 復刻版手冊

350D / 400D / 450D / 20D / 30D / 40D / 5D 對應

## Canon 相機 100%: 手冊沒講清楚的事
### 入門機種手冊

600D / 550D / 500D 機種適用

相機的使用手冊有看沒有懂, 網路上找不到相關說明？關於 Canon 單眼數位相機, 所有您想懂得的選單功能與活用技巧, 完全網羅, 一次通通說清楚！

# 玩相機・學攝技

**專家證言: Canon EOS 5D Mark II 真實解析**

**專家證言: Canon EOS 7D 真實解析**

**專家證言: Canon EOS 550D 真實解析**

序

在 Canon 的 DSLR 產品定位上，百字位數序的單眼相機 —— 如 600D、550D、500D 等，一直都是以輕巧、低價、多樣功能為其號召，也是許多想購買 DSLR 單眼的消費者，心目中最佳的首選。

但既然買了台 DSLR，自然想好好地學習攝影，拍出更美麗的照片來；只不過，現在的相機功能愈來愈強大，功能選項也愈來愈多，但往往只會讓拍攝者更為混淆，如眾多的『自動』模式 —— 自動對焦、自動曝光、自動測光、自動白平衡、自動除塵、...，最後成了一部『挫折大全』！

這些困擾，不是沒有答案，但不僅許多開班授課的攝影老師說不清楚，甚至連翻開相機隨附的使用說明書，也只有列出每個功能的各種選項、以及該如何按鈕設定...！究竟相機該怎麼設定才是對的？什麼時候該用怎樣的設定值？選項一和選項二之間，又會對影像造成哪些差異？面對不同的拍攝主題時，又該用怎樣的設定組合才是最正確的？

在本書中，這些都是我們要為您逐一解開的，別人說不清楚的事，就由我們來幫您解惑！我們不僅鉅細靡遺地解說了 Canon EOS 600D、550D、500D 等入門機種的功能選單，並結合圖例、實拍示範的操作說明，還有攝影名家精闢的攝影經驗談，不僅能讓您徹底了解相機功能，更能舉一反三的加以運用自如。

最後一提，本書章節是以『功能別』式來加以編排，但為了您查詢上的便利，特別加贈選單式檢索目錄，與相機選單完全對應，讓您好查、好用、快速上手！

**施威銘研究室  2011.08**

- **機身按鈕區**

| 名稱 | 頁碼 |
|---|---|
| **MENU** | 0-14 |
| (INFO.) | 1-7 |
| (DISP.) | 1-2, 8-9 |
| ◻ | 1-8, 5-2 |
| ✱/☒·🔍 | 1-12, 1-20, 3-34 |
| ⊡/🔍 | 1-12, 1-16 |
| Av☒ | 1-22, 3-6, 5-10 |
| Q/🖶 | 1-14, 9-9 |
| (SET) | 0-16, 2-2, 8-15 |
| ▲ WB | 1-43 |
| ▶ AF | 1-50 |
| ▼ ⚡ | 1-52 |
| ◀ ⏱/⏲ | 1-62 |
| ▶ | 1-10 |
| 🗑 | 1-10 |
| 🎛 | 1-24, 1-38 |
| 🎛 | 0-16, 2-2, 7-10 |
| ISO | 1-4 |

- ◻ **拍攝 1**

| 名稱 | 頁碼 |
|---|---|
| 畫質 | 2-5 |
| 提示音 | 8-13 |
| 不裝入記憶卡釋放快門 | 8-10 |
| 影像檢視時間 | 8-5 |
| 周邊亮度校正 | 6-7 |
| 防紅眼功能 開/關 | 3-24 |
| 閃光燈控制<br>(自動/情境模式下無此項) | 3-9, 3-10,<br>3-17, 3-21,<br>3-23 |

- ◻ **拍攝 2***

| 名稱 | 頁碼 |
|---|---|
| 曝光補償/AEB | 3-6 |
| 自動亮度優化 | 3-28 |
| 測光模式 | 3-2 |
| 自訂白平衡 | 4-2 |
| 白平衡偏移/包圍 | 4-5 |
| 色彩空間 | 4-15 |
| 相片風格 | 1-52 |
| 除塵資料 (僅 500D) | 8-14 |

＊自動/情境模式下無此設定頁。

- ◻ **拍攝 3***

| 名稱 | 頁碼 |
|---|---|
| 除塵資料 | 8-14 |
| ISO 自動 | 4-8 |

＊自動/情境模式下無此設定頁。

## ▪ 📷 設定 3*

＊自動/情境模式下無此設定頁。

## ▪ ⭐ 我的選單*

＊自動/情境模式下無此設定頁。

## ▪ 🎬 短片 1*

## ▪ 🎬 短片 2*

## ▪ 🎬 短片 3*

＊在此以 600D 為列表方式，500D 僅有 1 個 🎬 設定頁。

# 1 **模式轉盤**與**機身按鈕**説明

# 2 初上手！一定要會的選單設定

# 3 對焦與曝光控制的選單設定

# 4 ISO 與白平衡
## 相關的選單設定

# 5 即時顯示 & 短片拍攝
## 的選單設定

# 6 構圖、佈局的選單設定

# 7 瀏覽、播放影像相關
的選單設定

# 8 變更操作習慣的選單設定

 **周邊配件**與其他的相關設定

# EOS 600D

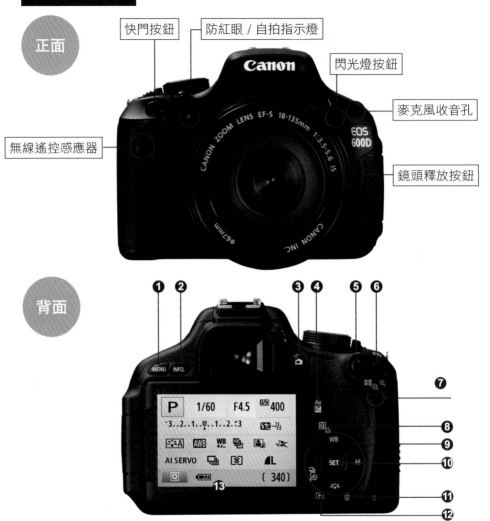

正面

快門按鈕
防紅眼 / 自拍指示燈
閃光燈按鈕
麥克風收音孔
無線遙控感應器
鏡頭釋放按鈕

Canon
CANON ZOOM LENS EF-S 18-135mm 1:3.5-5.6 IS
EOS 600D
CANON INC.
Φ67mm

背面

❶ ❷ ❸ ❹ ❺ ❻

P  1/60  F4.5  ISO 400
-3..2..1..0..1..2.:3  ±2/3
A  AWB  WB  A  C
AI SERVO  ⎕  ◉  ▲L
Q  ▭  〔 340 〕
❽  ❾  ❿  ⓫  ⓬

❼

❷ MENU 選單按鈕

❶ MENU 選單按鈕

❷ INFO 資訊按鈕

❸ 即時顯示拍攝按鈕 /
短片拍攝按鈕

❹ 光圈值設定/曝光補償按鈕

❺ 自動曝光鎖/閃燈曝光鎖
按鈕 / 索引/縮小按鈕

❻ 自動對焦點選擇按鈕 /
放大按鈕

❼ 揚聲器

❽ 速控按鈕 / 列印按鈕

❾ 十字鍵按鈕 /

▲:白平衡選擇

►:自動對焦模式選擇

▼:相片風格選擇

◄:驅動模式選擇

❿ 設定按鈕

⓫ 刪除按鈕

⓬ 播放按鈕

⓭ 液晶螢幕 (可翻轉)

對於手上的這台 Canon 相機, 您對它有多熟悉呢? 如果對於功能按鍵不瞭解的話, 後面的操作甚至都會出問題呢! 為了讓拍攝更加得心應手, 請一定要把這樣的基礎給打好才行。

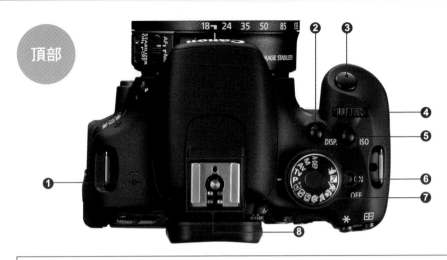

**頂部**

| ❶ 焦平面標記 | ❺ ISO 感光度設定按鈕 |
|---|---|
| ❷ DISP 顯示按鈕 | ❻ 電源開關 |
| ❸ 快門按鈕 | ❼ 拍攝模式轉盤 |
| ❹ 主轉盤 | ❽ 外接閃光燈熱靴 |

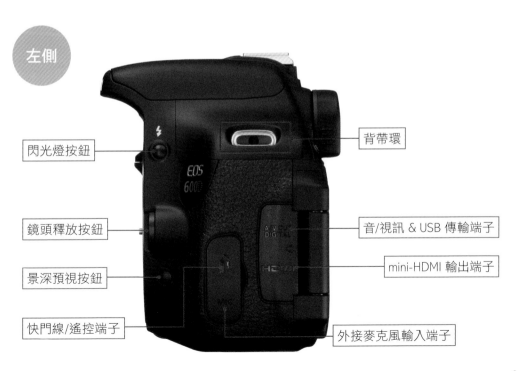

**左側**

閃光燈按鈕

鏡頭釋放按鈕

景深預視按鈕

快門線/遙控端子

背帶環

音/視訊 & USB 傳輸端子

mini-HDMI 輸出端子

外接麥克風輸入端子

# EOS 550D

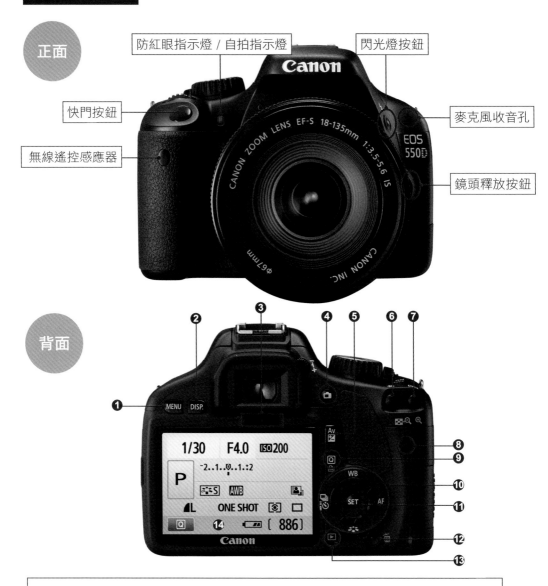

正面

防紅眼指示燈 / 自拍指示燈

閃光燈按鈕

快門按鈕

麥克風收音孔

無線遙控感應器

鏡頭釋放按鈕

背面

❶MENU 選單按鈕

❷DISP 顯示按鈕

❸液晶螢幕關閉感應器

❹即時顯示拍攝按鈕 / 短片拍攝按鈕

❺光圈值設定 / 曝光補償按鈕

❻自動曝光鎖/閃燈曝光鎖按鈕 / 索引/縮小按鈕

❼自動對焦點選擇按鈕 / 放大按鈕

❽揚聲器

❾速控按鈕 / 列印按鈕

❿十字鍵按鈕 / ▲:白平衡

選擇, ▶:自動對焦模式選擇, ▼:相片風格選擇, ◀:驅動模式選擇

⓫設定按鈕

⓬刪除按鈕

⓭播放按鈕

⓮液晶螢幕

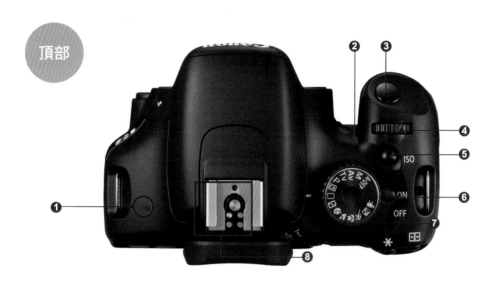

**頂部**

| | |
|---|---|
| ❶ 焦平面標記 | ❺ 電源開關 |
| ❷ 快門按鈕 | ❻ 拍攝模式轉盤 |
| ❸ 主轉盤 | ❼ 外接閃光燈熱靴 |
| ❹ ISO 感光度設定按鈕 | |

**左側**

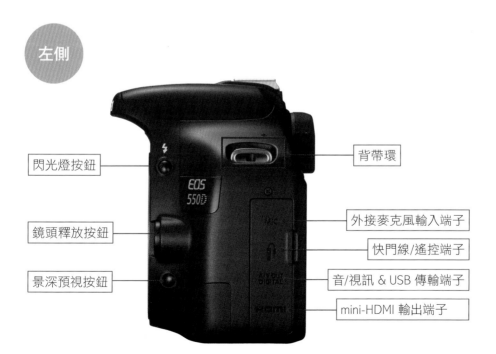

閃光燈按鈕

背帶環

鏡頭釋放按鈕

外接麥克風輸入端子

快門線/遙控端子

景深預視按鈕

音/視訊 & USB 傳輸端子

mini-HDMI 輸出端子

# EOS 500D

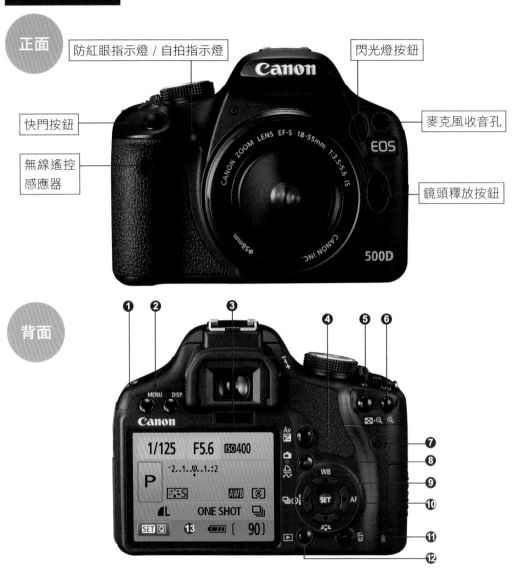

**正面**

防紅眼指示燈 / 自拍指示燈

閃光燈按鈕

快門按鈕

麥克風收音孔

無線遙控感應器

鏡頭釋放按鈕

**背面**

❶ MENU 選單按鈕

❷ DISP 顯示按鈕

❸ 液晶螢幕關閉感應器

❹ 光圈值設定 / 曝光補償按鈕

❺ 自動曝光鎖/閃燈曝光鎖按鈕 / 索引/縮小按鈕

❻ 自動對焦點選擇按鈕 / 放大按鈕

❼ 揚聲器

❽ 即時顯示拍攝按鈕 / 短片拍攝按鈕 / 列印/共享按鈕

❾ 十字鍵按鈕 / ▲：白平衡選擇，►：自動對焦模式

選擇，▼：相片風格選擇，◄：驅動模式選擇

❿ 設定 / 速控按鈕

⓫ 刪除按鈕

⓬ 播放按鈕

⓭ 液晶螢幕

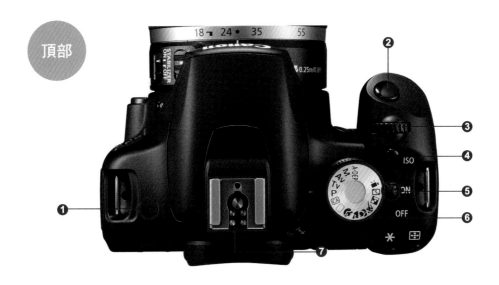

頂部

① 焦平面標記　　　　　⑤ 電源開關
② 快門按鈕　　　　　　⑥ 拍攝模式轉盤
③ 主轉盤　　　　　　　⑦ 外接閃光燈熱靴
④ ISO 感光度設定按鈕

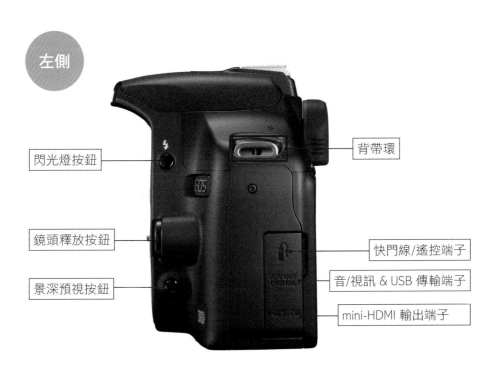

左側

閃光燈按鈕

鏡頭釋放按鈕

景深預視按鈕

背帶環

快門線/遙控端子

音/視訊 & USB 傳輸端子

mini-HDMI 輸出端子

# 使用相機前
## の 準備與安裝動作

在此要介紹的, 是每個人在買到相機之後, 都一定要做好的準備動作:綁好相機背帶、將電池充飽電並放入相機、裝上鏡頭與記憶卡等;雖然是相單簡單的步驟, 但正確的把每個環節都確認過, 這正是拍攝前最重要的功課呢。

## ● 相機背帶

相機背帶是每台 DSLR 的標準配件, 它可避免相機或鏡頭因拿持鬆脫而造成損傷, 同時在手持拍攝時也能作為穩定相機的功用;所以, 如何紮實地將背帶綁好不會鬆落, 這裡的示範步驟就要留心注意了。

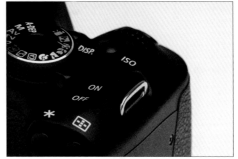

在機體的兩側上方, 都會有像這樣的金屬鉤環 (背帶環), 在拍攝之前, 請先把背帶調到您最適合的長度吧!

## Step 1

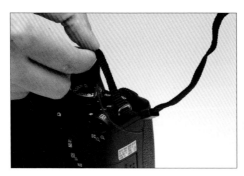

將背帶拉直 (注意背帶的內外側) 後, 將其中一邊穿過相機的背帶環

## Step 2

固定鎖扣

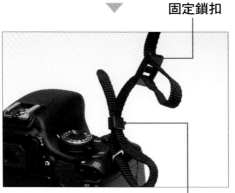

穿過背帶環之後, 先把末端從背帶束扣中穿出, 接著將固定鎖扣上的背帶鬆開

背帶束扣

## Step 3

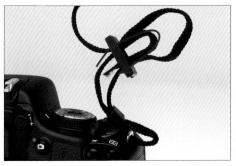

如圖解所示，請將背帶『由外（緣）向內（緣）』穿進固定鎖扣，這部分很多人會穿反，請特別注意

## Step 4

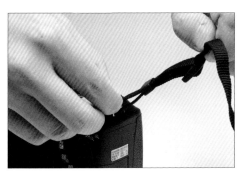

最後雙手從背帶兩端施力拉緊，並用束扣套緊背帶末端即可。如果前一步驟是『由內向外』的背帶穿法，則背帶末端露出在外，容易有鬆落的危險

## Step 5

另一側的背帶也是相同的流程。完成後可試背看看，以確認所繫長度符合自己的操作習慣

## ● 使用電池

Canon 相機所附的電池都是可充電使用的鋰電池，在買回來時雖然仍有部分電力，但還是建議在拍攝之前，務必先把電池充飽電之後，再開始使用。

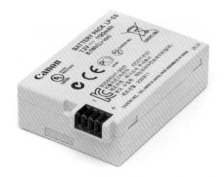

這是 600D / 550D 所使用的 LP-E8 鋰電池

## Step 1

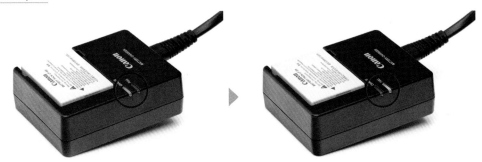

使用相機隨附的專用充電器對電池進行充電，充電時會以橘色燈號顯示，充電完畢則會變為綠色燈號

## Step 2

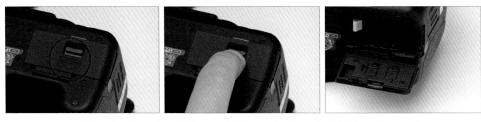

電池充飽電後，就可裝入相機中。在機身底部的電池倉蓋上會有印面指示，請依箭頭方向打開倉蓋即可；同時在倉蓋內側，可看到電池的裝載圖示

## Step 3

三角安裝標示

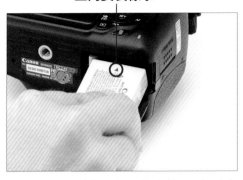
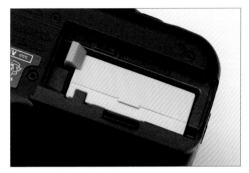

將電池依照標示方向裝入, 直到聽到 "喀" 一聲、卡榫正確鎖定到位為止

## Step 4

確認電池已正確
裝載後, 再將電
池倉蓋閉鎖即可

## ● 鏡頭安裝

DSLR 的機身和鏡頭是分開來的 (不論您是買 Kit 組還是另購鏡頭), 所以學會
怎麼樣裝上鏡頭, 也是個很基本的操作喔!

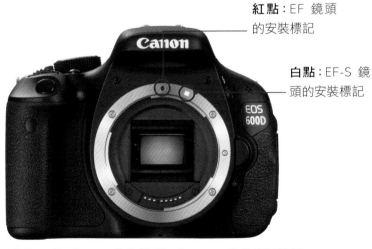

紅點:EF 鏡頭
的安裝標記

白點:EF-S 鏡
頭的安裝標記

Canon 的鏡頭群分為 EF (傳統鏡頭) 和 EF-S (數位專用鏡頭)
兩種, 故對應不同的安裝接點, 這點是安裝前一定要有的觀念

## Step 1

首先, 請分別將相機的『機身蓋』, 以及鏡頭的『鏡後蓋』取下

## Step2

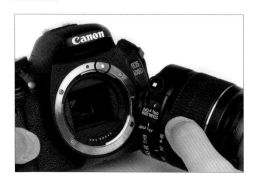 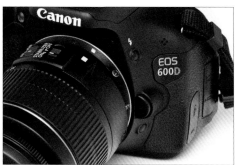

安裝前請先找出鏡頭上的接點顏色 (如此例為白點), 然後對準機身上對應的安裝標記

## Step3

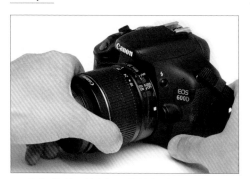

正確銜接後, 請以順時針方向 (面對相
機正面) 向右旋轉, 直聽到 "喀" 的聲
響; 為了確認, 建議可再反向 (逆時針)
輕輕地嘗試轉動, 以檢查是否固定牢靠

## Step4

安裝完成, 屆時要拍照時請將鏡頭蓋取下,
若沒有請記得隨時蓋回鏡頭蓋

## ● 裝入記憶卡

Canon EOS 600D / 550D /500D 等機種皆是採用 SD、SDHC、或 SHXC 的記憶體規格，在安裝之前，最好先檢查記憶卡上的防寫裝置是否有『解開』，免得裝了卻無法拍照喔！

這是 SD / SDHC / SDXC 的外觀圖，請注意記憶卡左側的防寫卡榫必須在上方位置，再進行安裝

## Step1

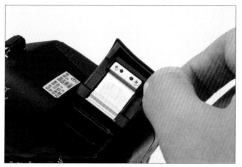

將位於機身右側的記憶卡槽蓋打開，這時可看到槽蓋內側的安裝圖示

## Step2

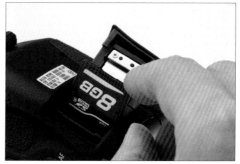

將記憶卡的正面標籤朝向自己，然後用手指垂直壓入相機的記憶卡槽

## Step3

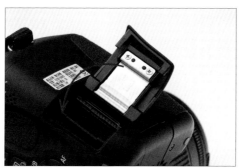

插入到底後，會有 "喀" 一聲固定記憶卡，確認插妥後再將槽蓋蓋回鎖上即可

## ● 開啟相機的選單畫面

首先，就請您拿出手邊的相機，並跟著我們的步驟來操作：

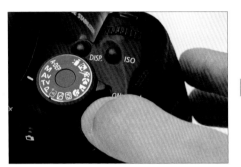 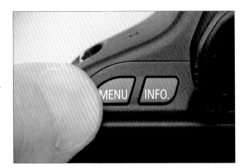

❶ 將相機的電源開關打開 (撥往 "ON")　　❷ 按下位於機背左上方的 **MENU** 鈕

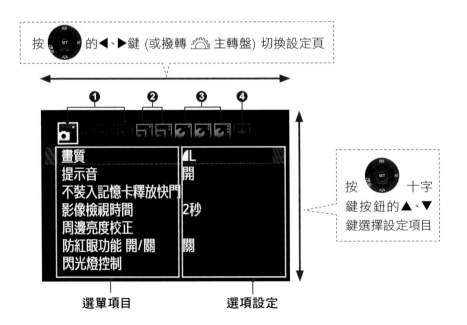

按 **SET** 的◀、▶鍵 (或撥轉 主轉盤) 切換設定頁

| ❶ | ❷ | ❸ | ❹ |

| 選單項目 | 選項設定 |
| --- | --- |
| 畫質 | ▲L |
| 提示音 | 開 |
| 不裝入記憶卡釋放快門 | |
| 影像檢視時間 | 2秒 |
| 周邊亮度校正 | |
| 防紅眼功能 開/關 | 關 |
| 閃光燈控制 | |

按 **SET** 十字鍵按鈕的▲、▼鍵選擇設定項目

**❶** **🄾 拍攝選單** ：與影像畫質、曝光補償、白平衡設定等拍攝有關的設定選項，當模式轉盤切換為 **🎥 短片拍攝**模式時，則會出現 **🎥 短片選單** 。

**❷** **▷ 播放選單** ：與相片播放、跳轉、分級、創意濾鏡等相關功能，都在此設定頁下。

**❸** **🔧 設定選單** ：跟相機本身有關的設定都會在此，如格式化、語言、日期/時間、自訂功能 (C.Fn) 等設定。

**❹** **★ 我的選單** 可登錄常用的選單項目或自訂功能的設定頁。

# 🄾 模式轉盤 vs. Menu 選單

或許您會發現：怎麼自己相機的 Menu 選單，和前面的畫面不一樣呢？這很可能就是因為模式轉盤的位置差異喔！

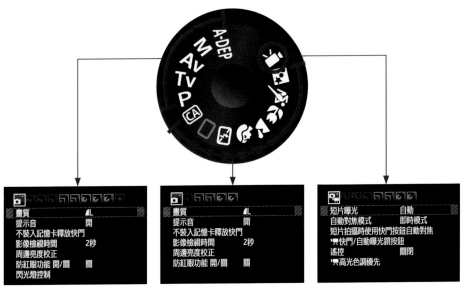

以 P、A、S、M 為主的**創意拍攝區**，其 Menu 選單的功能最齊，設定頁次也最多

各種自動 / 情境功能的**基本拍攝區**，只會有最基本的**拍攝**、**播放**、和**設定**等設定頁

在**短片拍攝**模式下，則會比**基本拍攝區**多出了 1 ~ 3 個**短片選單**設定頁

## ● 選單設定步驟

Canon 相機的選單設定非常簡單，您只需按著以下的步驟，其他選項設定也必能順利完成操作：

按下 (SET) 鈕進入設定

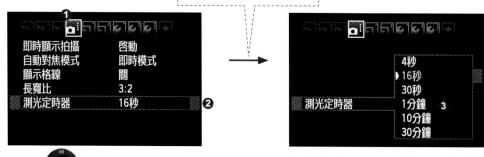

❶ 按 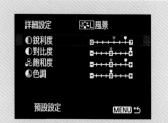 十字鍵按鈕的▶鍵 (或撥轉 主轉盤), 找到選項所在的設定頁

❷ 接著按 ▼ 鍵選擇設定項目

❸ 選項有 2 個以上的設定時, 當前的設定值會以藍字顯示

變更後, 務必按下 (SET) 鈕方能生效

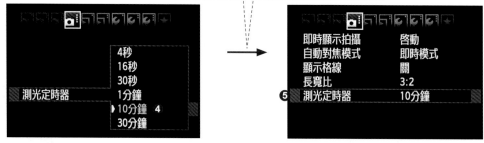

❹ 請按▲、▼ 鍵 (部份選項可用 ◀、▶鍵) 改變設定內容

❺ 按下 (SET) 鈕變更設定後, 會再次回到原先的選單畫面下

---

**注意** 也會遇到按 (SET) 鈕無法回上一畫面的設定

並非所有的選項 (或設定) 都可按 (SET) 鈕回到上一層畫面, 如**相片風格**的詳細設定, 或是錯誤設定的警示訊息等, 就屬於按 (SET) 鈕也無法回到前一畫面的設定; 這時, 就請直接按下 **MENU** 鈕, 就可回到原選單畫面下。

| 詳細設定 | 🖾📷風景 |
| --- | --- |
| ◐銳利度 | 0┼┼┼•┼┼┼7 |
| ◐對比度 | ┿┿┿❚•┼┿┿┿ |
| ♨飽和度 | ┿┿┿❚0┿┿┿┿ |
| ◐色調 | ┿┿┿❚0┼┿┿┿ |
| 預設設定 | **MENU** ↩ |

**相片風格**中詳細設定的
調整畫面

# 1 模式轉盤與機身按鈕說明

Canon 把拍照時最常會使用到的功能, 像是人像、風景、近拍、... 等, 結合進階性能的 P、Av、Tv、M 拍攝模式, 都設計在相機右上方的模式轉盤上, 方便拍攝者能快速切換運用。

此外, 諸如白平衡、對焦設定、連拍、刪除影像、ISO 感光度等常見的幾個設定, 也都有獨立設計的按鈕, 您再也無須進入選單中逐項操作, 只要按下按鈕即可快速進行設定。如此便利的功能, 您一定要先學會它!

# &lt;DISP.&gt; 顯示按鈕

➲ 將相機的拍攝資訊顯示於液晶螢幕上

**對應機種** 600D | 550D | 500D

## ● 如能將顯示資訊關閉, 將可大幅節省電池電量

(DISP.) **顯示按鈕**的功能, 主要是做為顯示光圈、快門、ISO、白平衡等拍攝設定的 ON / OFF 開關;而 550D、500D 的 (DISP.) **顯示按鈕**則還兼做為相機設定資訊、影像播放資訊等切換開關, 這部分 600D 已經獨立為 (INFO.) 按鈕, 詳見後文說明。

600D 的 (DISP.) **顯示按鈕**位於機頂的右側 (**模式轉盤**前方)

550D、500D 的 (DISP.) **顯示按鈕**則位於機背的左上方 (觀景窗左側)

### 設定方法

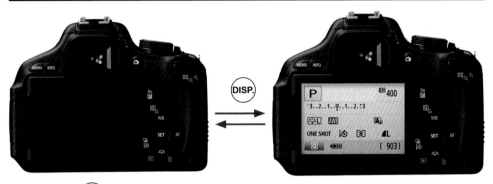

按下 (DISP.) 按鈕, 就可從 LCD 螢幕上顯示 (或關閉) **拍攝設定顯示**的畫面

---

#### 名家經驗談

- 請勿長時間開啟液晶螢幕, 不僅較為耗電, 也會因螢幕發光產生的熱能, 間接干擾到相機內的感光元件, 對影像品質會有不利的影響。

- 除了手動用 (DISP.) 按鈕切換 ON / OFF 外, 選單中的**自動關閉電源**也可設定相機閒置的自動關閉時間, 請參見 **8-4** 頁。

# 📷 拍攝設定顯示畫面的設定狀態(以 600D 為例, 創意拍攝區模式下)

拍攝設定顯示會隨機型與選定的拍攝模式而略有差異, 請見以下説明:

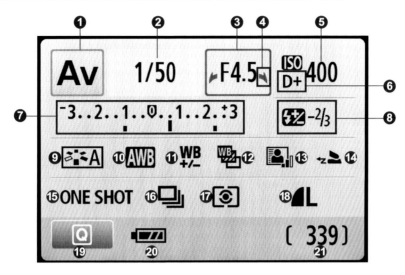

❶ 拍攝模式 (1-24 頁)

❷ 快門速度 (1-38 頁)

❸ 光圈 (1-38 頁)

❹ 🗘 主轉盤方向指示

❺ ISO 感光度 (1-4 頁)

❻ 高光色調優先 (6-14 頁)

❼ 曝光量指示標尺

　曝光補償量 (1-22 頁)

　自動包圍曝光範圍 (3-6 頁)

❽ 閃燈曝光補償 (3-13 頁)

❾ 相片風格 (1-52 頁)

❿ 白平衡設定(1-43 頁)

　🅰🅦🅑 自動　☀ 鎢絲燈

　☀ 日光　🔆 白光管

　🏠 陰影　⚡ 閃光燈

　☁ 陰天　➿ 使用者自訂

⓫ 白平衡偏移 (4-5 頁)

⓬ 白平衡包圍 (4-5 頁)

⓭自動亮度優化 (3-28 頁)

⓮ 內置閃光燈設定 (僅 600D)

⓯ 自動對焦模式 (1-50 頁)

　ONE SHOT 單張自動對焦

　AI FOCUS 人工智能自動對焦

　AI SERVO 人工智能伺服自動
　對焦

　MF 手動對焦

⓰ 驅動模式 (1-62 頁)

　▢ 單張拍攝

　➿ 連續拍攝

　▮⏱ 自拍:10 秒 / 遙控

　⏱2 自拍:2 秒

　⏱c 自拍:10秒 + 連續拍攝

⓱ 測光模式 (3-2 頁)

　◉ 權衡式測光

　⊙ 局部測光

　⊡ 重點測光

　▢ 中央偏重平均測光

⓲ 畫質 (2-5 頁)

　◢L 大/精細

　◺L 大/一般

　◢M 中/精細

　◺M 中/一般

　◢S 小1/精細

　◺S 小1/一般

　S2 小2/(精細)

　S3 小3/(精細)

　🆁🅰🆆 RAW

　🆁🅰🆆+◢L RAW+大/精細

⓳ 速控圖示 (1-14 頁)

⓴ 電量檢查

㉑ 剩餘可拍攝張數

　白平衡包圍時的
　剩餘可拍攝張數

　自拍倒數

　B 快門曝光時間

# ISO 感光度設定按鈕

◐ 設定感光像素對光量的靈敏度

## ● 了解感光度對影像的影響, 就能讓攝影更得心應手

**ISO 感光度**意即感光元件上每個感光像素的『感度』, ISO 值每提高 1 級 (如從 ISO 200 → ISO 400), 拍攝主體就能獲得加倍的明亮度, 所以在較為昏暗的環境下, 就可用高感光度提升快門速度, 拍出清晰而明亮的影像。

雖然說設定的 ISO 值愈高, 伴隨的雜訊就會較多、畫質會稍差了一點, 但比起拍出晃動模糊的照片, 這還算是可接受的; 所以, 若能事先了解每個 ISO 值拍出雜訊的差異性, 在拍照時就能視情況調整到合適的設定了。

### ▌設定方法

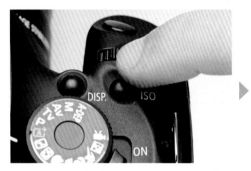

❶ 從機身右側的握把頂部按下 **ISO 感光度按鈕**

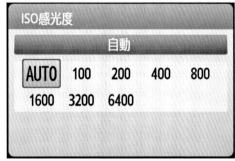

除了 **AUTO** (自動 ISO) 外, 感光度可在 100 ~ 6400 範圍內, 以整級數為單位進行設定 (不同的機種可指定的範圍可能會不同)

## 📷 ISO 值 vs. 快門速度

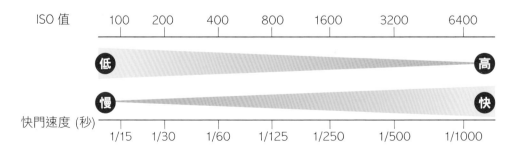

面對同一場景, 在相同的光圈值下, **ISO 感光度**愈高, 快門速度也會愈快

[ **手持拍攝下的 ISO 感光度 比較** ]

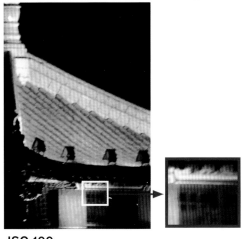

**ISO 100**

即便低 ISO 可得到較佳的影像品質, 但一
晃動到就是失敗的作品了

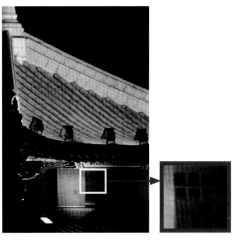

**ISO 3200**

提高 ISO 雖然會產生一些雜訊, 但可確保
拍出一張清楚的照片來

## 和『ISO 感光度』關聯的選項設定

以下幾個選項設定, 和 **ISO** 感光度會有著相互的連動性:

- **ISO 自動** (4-8 頁)

- **高光色調優先** (6-14 頁)

- **ISO 感光度擴展** (4-10 頁)

- **高 ISO 感光度消除雜訊功能** (4-12 頁)

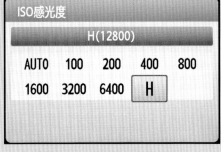

開啟 **ISO 感光度擴展**功能

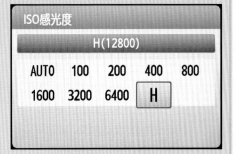

開啟 **高光色調優先**功能

## 隨著 ISO 感光度而變化的雜訊

EOS 550D 為例 / 『高 ISO 感光度消除雜訊功能』設為「標準」

原吋大圖

下面各組的照片是上圖紅色框框變大後的影像。這次使用的 550D 中, **ISO 800** 之前的雜訊還算可以接受, 但是到了 **ISO 1600** 之後, 就能看到暗部的雜訊多了起來

**ISO 200**　　**ISO 1600**

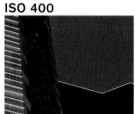　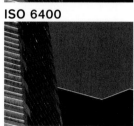

**ISO 400**　　**ISO 6400**

**ISO 800**　　**H** (相當於 ISO 12800)

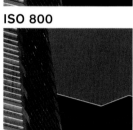　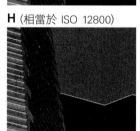

### 名家經驗談

高感光度會產生較多的雜訊, 那是不是任何情況下, 都儘可能使用低 ISO 值呢?

這是不對的!在很多場合 —— 特別是那些只有這麼一次 (不能重來、重拍) 的快門機會, 切記**先求有、再求好**, 任何一張照片, 雜訊太多還有得救 (靠後製消除), 但若因為快門不足、手振而模糊到的照片, 是連神仙都救不回來的!

## ISO AUTO:自動感光度設定

**ISO 設定**中的 **AUTO** 選項, 就是所謂的『ISO 自動』功能, 當您所設定的光圈快門等條件無法達到最佳曝光時, 相機就會自動調高到最適當的 ISO 感光度來匹配 —— 換言之, 就是『把 ISO 交給相機決定, 您只需專心拍照就好』!

當然, 萬一場景的光線實在太暗, 以至於 ISO 拉再高也無法取得安全快門 (或正確的曝光值) 下, 這時快門速度還是無可避免地會比設定值還慢 —— 畢竟相機還是會以拍出正確曝光的照片為第一考量。

# &lt;INFO.&gt; 資訊按鈕

➲ 顯示相機、錄攝影或影像的設定訊息

對應機種 600D ※

## ● 隨時了解每個設定狀態, 精準掌控拍攝的步調與節奏

(INFO.) **資訊按鈕** (550D、500D 以 (DISP.) 鈕替代之) 最基本的作用, 就是顯示相機當前的主要功能設定, 如白平衡、自動旋轉、色彩空間、提示音、... 等；此外, 當您瀏覽照片、以液晶螢幕直接取景、啟用錄影功能時, 都可藉由 (INFO.) **資訊按鈕**獲得必要的資訊, 是絕對要懂得好好運用的功能。

### 設定方法

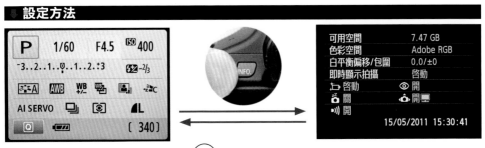

當螢幕顯示**拍攝設定**畫面時, 按下 (INFO.) 鈕即可切換顯示相機的主要功能設定

---

### ⚡ (INFO.) 鈕：切換各種資訊顯示

除了顯示相機的主要功能設定外, 當在播放影像 (短片)、以 LiveVIEW 即時顯示拍攝、或是短片拍攝時, 按下 (INFO.) 鈕還會依序顯示各種資訊畫面：

[ 播放影像 ]

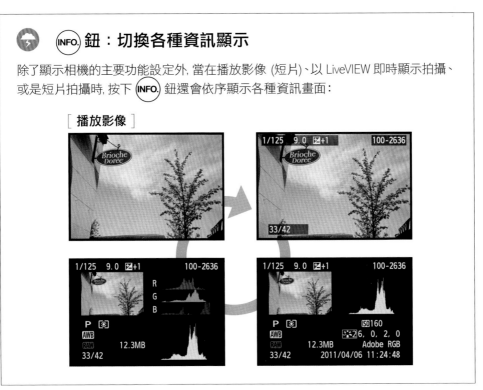

---

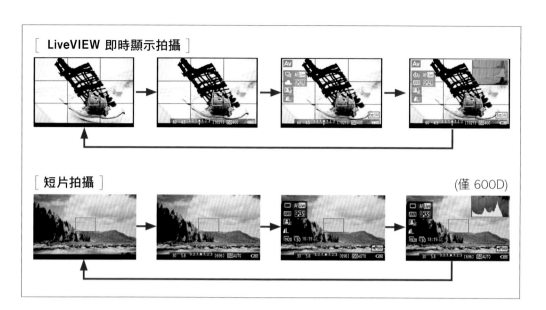

[ LiveVIEW 即時顯示拍攝 ]

[ 短片拍攝 ]　　　　　　　　　　　　　　　　　　　　(僅 600D)

---

# 📷 即時顯示拍攝｜● 短片拍攝按鈕

⊃ 啟用螢幕取景拍攝與錄攝影的功能　　　　　　對應機種 600D | 550D | 500D

## ● 數位相機最夯的拍攝與錄影功能, 一定要知道的技巧

📷 **即時顯示拍攝** ｜ ● **短片拍攝**按鈕是 Canon 新一代相機才具備的功能, 由於不論是拍攝還是錄影, 共通點都是用 LCD 螢幕來取景, 所以整合為同一顆按鈕。現在, 就讓我們來看看該如何用相機螢幕直接來拍照、錄影吧!

### 設定方法

600D、550D 的按鈕位置, 是在觀景窗
(接目鏡) 的右側

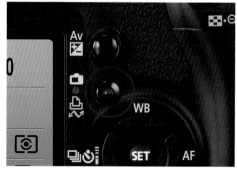

500D 的按鈕位置, 則位於十字按鈕的上方

## [ 📷 即時顯示拍攝 ]

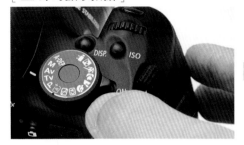

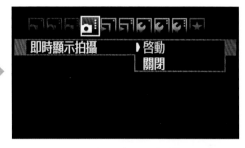

❶ 開啟相機電源, 並將模式轉盤設為任一拍攝模式 (如 Av 模式)

❷ 確認選單中的**即時顯示拍攝**功能 (參見 **5-2** 頁) 是否設為**啟動**, 若已開啟則請直接跳過此步驟

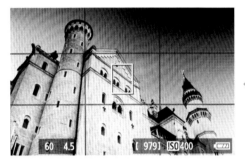

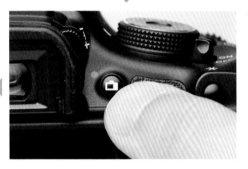

❹ 用十字按鈕調整白色對焦框到欲拍攝的主體上, 然後半按快門對焦, 聽到合焦提示音之後, 再壓下快門鈕拍攝

❸ 按下 📷 **即時顯示拍攝**按鈕

## [ ● 短片拍攝 ]

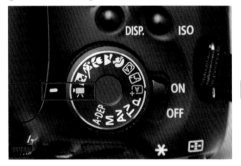

❶ 開啟電源開關後, 請先將模式轉盤改為 🎥 **拍攝短片**模式

❷ 此時 LCD 螢幕會先跳出欲拍攝的畫面, 同樣請先半按快門, 設定好對焦距離

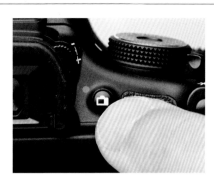

❸ 按下 ● **短片拍攝**按鈕即可開始錄影, 此時畫面右上角也會出現 ● 圖示；若要停止錄影, 請再按一次● **短片拍攝**按鈕

`Point` 更多關於即時顯示和短片拍攝的選單設定, 請參閱第 5 章。

---

**名家經驗談**

- 在開啟**即時顯示拍攝** (或**短片拍攝**) 功能時, 建議請搭配三腳架與 (或) 快門線使用, 以避免相機震動而拍出模糊失敗的照片。

- 由於在 LiveView 下拍攝 (或錄影) 時, 是由相機的感光元件直接進行測光、曝光等作業, 因此請勿將鏡頭直接對著太陽 (或強光源), 以免損壞相機元件。

- 除非必要, 否則請不要長時間、持續開啟**即時顯示拍攝** (或**短片拍攝**) 功能！因為除了 LCD 畫面會持續開啟外, 相機也隨時在 "感測" 現場光源, 不僅耗電得兇, 機身也容易發燙, 結果進一步導致影像雜訊增多、畫質變差, 可說是『得不償失』。

---

# ▶ 播放按鈕 & 🗑 刪除按鈕

⊃ 播放 / 刪除相機上的照片或短片　　　**對應機種** 600D | 550D | 500D

## ● 即使是如此簡單的功能, 也要能加以活用上手

▶ **播放按鈕**和 🗑 **刪除按鈕**可分別用來瀏覽 (或刪掉) 相機記憶卡上的影像和短片, 功能相當直覺而單純；但即使如此, 在操作畫面中還是有許多的方便技, 是一定要先做好了解的。

## [ ▶ 播放按鈕 ]

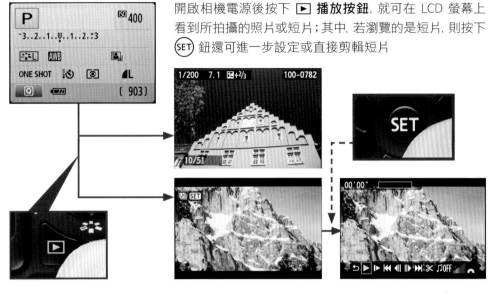

開啟相機電源後按下 ▶ **播放按鈕**, 就可在 LCD 螢幕上看到所拍攝的照片或短片; 其中, 若瀏覽的是短片, 則按下 (SET) 鈕還可進一步設定或直接剪輯短片

## [ 🗑 刪除按鈕 ]

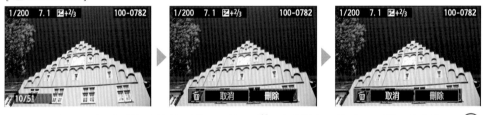

觀看照片時如果有看到拍壞掉的影像, 可按下 🗑 **刪除按鈕**, 並點取**刪除**, 然後按下 (SET) 鈕即可刪除檔案; 但重要的一點是: 一旦刪除就無法還原, 所以請一定要先做好確認再執行動作!

# 📷 播放短片時的進階選項

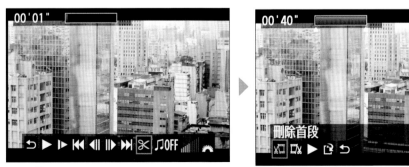

點按 ✂ **編輯**圖示後, 還可直接剪輯短片

當您瀏覽短片時, 可先按下 (SET) 鈕, 然後就可以 ◀、▶ 鍵來設定播放或剪輯的動作, 其畫面中的圖示意義如下表:

| 選項 | 功能說明 |
|------|----------|
| ↩ 退出 | 返回單張影像顯示 |
| ▶ 播放 | 播放短片, 按 (SET) 鈕可切換播放與停止 |
| Ι▶ 慢動作播放 | 慢速播放, 可用 ◀、▶ 鍵調整慢動作的速度 |
| ◀◀ 短片首格 | 跳回到短片的第一格畫面 |
| ◀ΙΙ 上一格 | 每按一次 (SET) 鈕會顯示上一格畫面, 按住 (SET) 鈕則會回轉短片 |
| ΙΙ▶ 下一格 | 每按一次 (SET) 鈕會顯示下一格畫面, 按住 (SET) 鈕則會快轉短片 |
| ▶▶Ι 短片末格 | 跳回到短片的最後一格畫面 |
| ✂ 編輯 | 進入短片剪輯畫面 |
| 背景音樂 | 播放短片時搭配選定的背景音樂, 這時將不會播放短片本身的聲音 |
| ▮▮▮ 音量 | 撥轉 ⌖ 主轉盤可調整播放的音量大小 |
| 🎞✂ 刪除首段 | 刪除短片的前段場景 |
| 🎞✂ 刪除末段 | 刪除短片的後段場景 |
| ↰ 儲存 | 儲存剪輯後的短片, 可選擇**新檔案**另存新檔, 或是**覆寫**取代原本的短片 |

# ⊕ 放大按鈕 | ⊖ / ▦ 縮小 (索引) 按鈕

➲ 放大檢視細節、或在螢幕上顯示多張影像的設定　　**對應機種** 600D | 550D | 500D

## ● 檢視照片或 LiveVIEW 攝錄影時, 一定會用到的超便利技!

⊕ **放大按鈕**顧名思義, 就是在瀏覽相片或是 LiveVIEW 攝錄影時, 用來放大檢視影像的局部細節, 特別是當您用望遠 / 微距鏡頭拍攝特寫畫面, 或是想利用手動對焦 (MF) 精確設定在某個對焦位置時, ⊕ **放大按鈕**絕對是您一定要懂得徹底活用的功能!

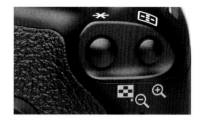

**放大按鈕**與**縮小 / 索引按鈕**的位置

⊖ / ▦ **縮小 / 索引按鈕**除了將放大的畫面縮小顯示之外, 在正常單張瀏覽相片時按下 ⊖ / ▦ 鈕, 則可依序顯示 4 張 / 9 張的『影像縮圖』, 這在想快速瀏覽 (或撥轉) 影像時特別好用。

[ ⊕ 放大按鈕 ]

在觀看照片時, 按下 ⊕ **放大按鈕**可放大影像, 畫面右下方會顯示放大倍率 (1.5× ~ 10×) ; 這時可使用 ✢ 十字按鈕移動檢視區域, 而按住 ⊕ 鈕不放則會放大影像到最大倍率。

**Point** 如要迅速還原單張顯示, 則可按下 ▶ 鈕即可。

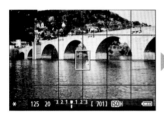  

當您以望遠 (或微距) 鏡頭和三腳架拍照, 可多利用 LiveVIEW 來取景。這時按下 ⊕ **放大按鈕**, 將會依序以 "正常 → 5× → 10×" 的放大倍率來顯示白色對焦框的區域, 好讓您可精準完成對焦 (如用 MF 手動對焦) 的動作。

[ ⊖ / ▦ 縮小 / 索引按鈕 ]

影像在放大觀看時, 每按 ⊖ 鈕可逐次縮小一級 ; 若已是單張顯示, 則按下 ⊖/ ▦ **縮小 / 索引按鈕**將會依次顯示 4 張、9 張的索引縮圖, 以方便您快速搜尋照片。

在縮圖模式下, ✢ 十字按鈕可移動藍色的選擇框, 撥轉 ⌒ 主轉盤可在縮圖頁面之間切換 ; 若按下 (SET) 鈕, 則選擇框的影像將會直接以單張顯示。

**Point** 這 2 個按鈕不僅僅只做為放大、縮小圖像使用, 另外還分別兼具了**自動對焦點選擇**與**自動曝光鎖**的功能, 請詳見後文說明。

名家經驗談

- 拍攝後的立即檢視畫面, 是無法進行放大或縮小的。

- 錄影的短片無法放大檢視。

- 放大觀看照片時, 若撥轉 🎛 主轉盤, 將會以相同的放大倍率檢視其他影像；若是在單張顯示時, 則撥轉 🎛 將會依用 🎛 **進行影像跳轉**之設定 (如**按日期顯示**) 來跳轉影像, 詳見 **7-10** 頁。

# Ｑ 速控按鈕

⭢ 直接從螢幕上設定 (或調整) 功能選項 　　**對應機種** 600D | 550D | 500D ※

## ● 不用進入選單, 就能立即調整設定的快速技法！

Ｑ **速控按鈕**可讓拍攝者直接從螢幕上選擇並設定相關的功能 —— 無論是在拍攝、LiveVIEW 即時拍攝、或錄影, 還是影像 (短片) 的播放畫面等, 幾乎都可透過 Ｑ 鈕來變更、套用設定, 這真可說是 Canon 相機最 "咁心" 的功能啦！

### 設定方法

[ 方法一 ]

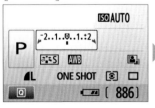 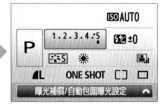

按下 Ｑ 鈕之後, 以 ✛ 按鈕) 選擇項目, 目前選取的項目會出現外框線, 然後轉動 🎛 主轉盤變更設定即可

[ 方法二 ]

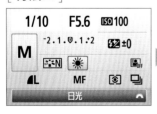 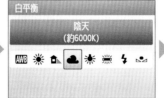 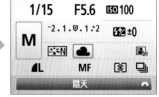

另一種方式則是在選取的項目上按下 ⑤ET 鈕, 對應的設定畫面就會出現 (光圈與快門速度除外)；接著同樣是轉動 🎛 來變更設定 (在此 ◀ ▶ 鈕亦可), 確認後再按下 ⑤ET 鈕返回速控畫面

※ 500D 無專屬的 Ｑ 鈕, 而是預設以 ⑤ET 鈕替代之。

## ⚡ 各種情況下, 都可以用 Q 鈕開啟速控畫面

Canon 相機的 Q 鈕可說是隨處可見, 不僅直覺, 而且省去開啟選單、逐一搜尋設定的麻煩, 因此請一定要徹底活用它!

● **基本拍攝區**模式

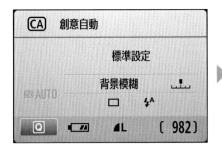 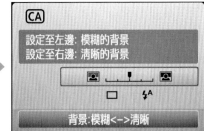

畫面中基本的拍攝選項設定

● **創意拍攝區**模式

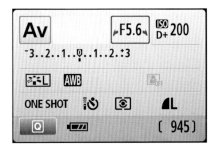 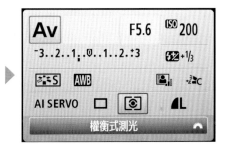

此模式幾乎所有相機的拍攝功能皆可在螢幕上 "一次搞定"!

● **LiveVIEW 即時顯示**拍攝

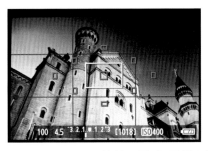 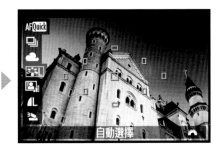

用 LCD 螢幕取景時, 同樣可設定相關的拍攝選項

● 播放畫面

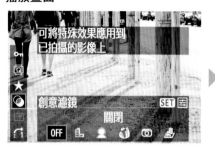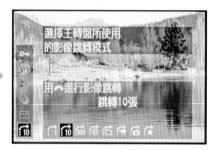

在此可設定與播放影像、創意濾鏡等功能的選項

● 短片拍攝畫面

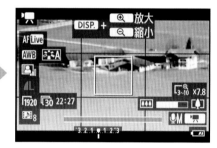

與短片錄製相關的設定選項, 都可在這裡找得到

---

# ⊞ 自動對焦點選擇按鈕

➲ 設定選擇 AF 對焦點的方式　　　　　　　　　對應機種 600D | 550D | 500D

## ● 請依照不同的拍攝主題, 來選擇最合適的設定

當您在 PASM 等拍攝模式下, 這時 ⊕ 鈕的功能將為 ⊞ **自動對焦點選擇** —— 也就是當您半按快門對焦時, 相機該如何選定對焦點的設定, 預設為**自動選擇**, 也就是由相機依拍攝主體來設定 1 (多) 個 AF 對焦點。

然而, 相機的測定機制是『自動對焦』在距離最近的主體上, 所以有可能誤判或錯誤對焦, 所以這時候, 就可將**自動對焦點選擇**設定改為**手動選擇**, 並選定某一 AF 對焦點 (如中央對焦點) 來對焦即可。

Point 由於『中央對焦點』的對焦精準度是最高的, 所以若是採**手動選擇**, 建議選取中央對焦點來做對焦。

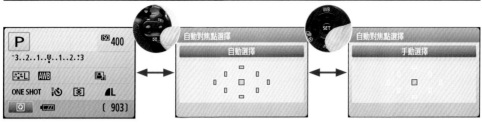

在 PASM 等拍攝模式中, 按下 ⊞ **自動對焦點選擇**按鈕, 就可按 ⊛ 鈕在**自動選擇**和**手動選擇**間切換

[ **自動對焦點的手動切換** ]

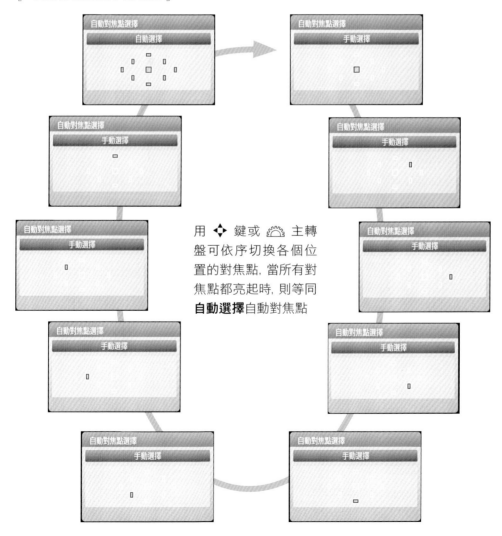

用 ✛ 鍵或 🎛 主轉盤可依序切換各個位置的對焦點, 當所有對焦點都亮起時, 則等同**自動選擇**自動對焦點

# 📷 自動選擇 vs. 手動選擇

[ 自動選擇自動對焦點 ]

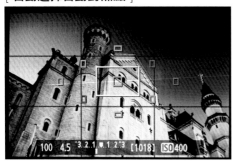

[ 手動選擇自動對焦點 ]

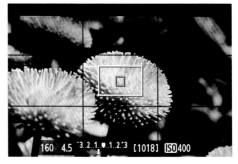

如果場景較大、或無明顯要突顯的主體時，就可用**自動選擇自動對焦點**

當需要特別指定對焦的位置時，**手動選擇自動對焦點**會比較能精確合焦

## ⚡ 徹底學好自動對焦點的選擇，就能拍出心中所期待的畫面

當拍攝風景或較壯闊場景時，由於對焦平面幾乎一致，因此**自動選擇自動對焦點**是非常合適的選擇

像這張照片中, 由於樹幹在畫面前方, 所以相機就會對焦錯誤 (這裡我想對焦在後面的樹葉上), 這時只需改為**手動選擇自動對焦點**, 並選擇 9 個自動對焦點鐘最右邊的 AF 對焦點, 就能拍出心中所想的畫面來

當您使用『中央對焦點』來對焦時, 如果只會把拍攝主體放中間拍的話, 那就失去構圖的美感了!這時建議您: 先半按住快門鈕, 等到中央對焦點亮起 "紅燈" (相機也會發出合焦提示音), 再以半按快門的狀態平移相機並重新構圖, 最後輕輕壓下快門鈕拍攝, 就會是一張漂亮的照片了!

# ✳ 自動曝光鎖定按鈕

➲ 相機測光時就一併鎖定曝光的設定

對應機種 600D | 550D | 500D

## ● 避免拍出失敗照片的最佳測光技巧

✳ **自動曝光鎖定**（又稱 AE-L）按鈕可於測光時，將測定的曝光數據（光圈值 / 快門速度）『鎖定』起來，然後再重新構圖、拍攝，這對於現場有明顯的亮暗反差時，是相當好用的設定，所以請您一定要好好學會這樣的測光技巧喔！

Point 當開啟相機的內置閃光燈補光時，按下 ✳ 鈕閃光會先預閃，同時相機會測出所需的光量、並鎖住曝光，此時本功能稱之為『閃光曝光鎖定』。

### ⬇ 設定方法

❶ 請先將拍攝主體置於畫面中央，半按快門鈕對完焦，然後按 ✳ **自動曝光鎖定**按鈕鎖定曝光值

❷ 鎖住曝光後，請平移相機重新構圖（這時曝光將固定不受場景影響），然後全按快門拍攝即可

# 📷 靈活運用 AE-L 曝光鎖定的實拍案例

當主體與背景 (或周圍) 明暗的反差過大時, 有效利用 AE-L 功能可決定照片的整體氛圍與明亮度; 在以下範例中, 就以實際場景說明 AE-L 功能的正確曝光技法。

## ○ 以主要拍攝對象進行 AE 鎖定

AE 鎖定是人像攝影時不可或缺的功能之一, 尤其是如範例一樣, 由於背景比人亮很多, 容易拍出人物主體曝光不足的照片。但是只要在主要測量曝光的位置 (人物) 上執行 AE 鎖定, 就能讓主體部份有正確的曝光。

### ⬇ 拍攝方法

在紅框部分的範圍裡使用 AE 鎖定, 並保持 AE 鎖定狀態時變更構圖, 再進行對焦將照片拍攝下來

## ○ AE 鎖定是拍攝剪影的好幫手

在以逆光拍攝建築的剪影時, AE 鎖定功能也非常有用 —— 由於 Canon 相機預設的矩陣式測光相當地 "聰明", 即使逆光下建築物完全變成陰影, 相機仍會稍微調整曝光值, 讓建築物不那麼暗, 可是這樣一來就完全拍不出建築物的剪影了。因此巧妙地使用 AE 鎖定, 使建築物完全變成剪影, 就能拍攝出合乎期望的照片。

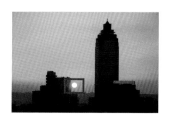

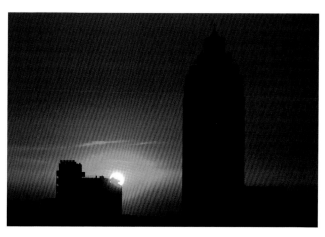

### ⬇ 拍攝方法

以太陽附近的曝光為基準使用 AE 鎖定, 再進行構圖, 就能讓夕陽呈現明亮, 而景物就會成為剪影

名家經驗談

• 下 ✳ 鈕鎖定曝光後的有效持續時間為 4 秒 (閃光曝光鎖定為 16 秒), 如時限內未按下快門拍攝, 請重新再做一次曝光鎖定動作。

• 筆者之所以建議將測光主體置於構圖中央, 是因為曝光鎖定會隨著您所設定的**測光模式** (參見 **3-2** 頁) 與**自動對焦點選擇**的方式不同, 而有所差異, 請見下表:

| 對焦方法 | | 測光模式 | |
|---|---|---|---|
| | | ◙ 權衡式測光 | 其他 (◙、⊡、[]) |
| AF 自動對焦 | 自動選擇 AF | 以成功對焦的 AF 點進行曝光鎖定 | 以中央對焦點進行曝光鎖定 |
| | 手動選擇 AF | 以選定的 AF 點進行曝光鎖定 | |
| MF 手動對焦 | | 以中央對焦點進行曝光鎖定 | |

# Av⊡ 光圈值 | 曝光補償按鈕

➲ 手動設定光圈 & 曝光補償的功能　　　　　**對應機種** 600D | 550D | 500D

## ● M 模式下手動指派光圈, 同時也是調整曝光量的快捷鍵

Av⊡ 按鈕有 2 種功用:一是在 M 模式 (或錄影時**短片曝光設為手動**) 下用以設定光圈值, 另一個則是進行**曝光補償** —— 而這個功能亦可於選單中的**曝光補償/AEB** 中進行設定。

### ▸ 設定方法

[ M 模式下調整光圈值 ]

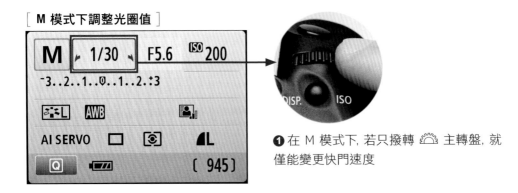

❶ 在 M 模式下, 若只撥轉 🎛 主轉盤, 就僅能變更快門速度

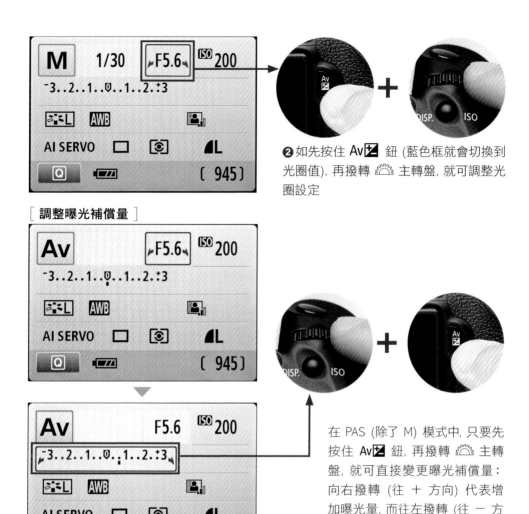

❷如先按住 Av☒ 鈕 (藍色框就會切換到光圈值), 再撥轉 ⌘ 主轉盤, 就可調整光圈設定

[ 調整曝光補償量 ]

在 PAS (除了 M) 模式中, 只要先按住 Av☒ 鈕, 再撥轉 ⌘ 主轉盤, 就可直接變更曝光補償量: 向右撥轉 (往 + 方向) 代表增加曝光量, 而往左撥轉 (往 − 方向) 則是減少曝光量

Point 關於**曝光補償**的更詳細介紹, 請參見**曝光補償/AEB** (3-6 頁)。

## ◻ 曝光補償的效果

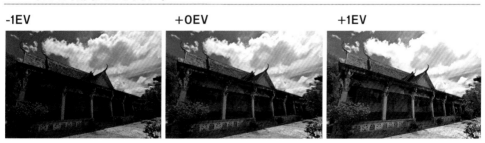

-1EV    +0EV    +1EV

# Ⓐᐩ|▢ 智能自動場景 (全自動) 模式

➲ 由相機決定所有的拍攝選項　　　　　　　　對應機種 600D ※ | 550D | 500D

## ● 不用再費心想設定, 隨手一拍就是張好照片！

▢ 全自動模式 (600D 為 Ⓐᐩ 模式) 對初學 DSLR 的使用者來說, 是最簡單好用的功能了, 您只需拿起相機、按下快門, 就是一張精采的生活隨寫；至於那些攝影人口中的 "術語", 如大光圈、淺景深、曝光補償、EV 值、... 等, 通通丟到一旁去吧 —— 誰說一定要懂攝影, 才能拍出好照片的？

### ▼ 設定方法

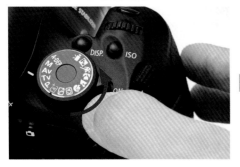

❶ 將電源開關往前撥向 "ON", 開啟相機電源

❷ 從機身**模式轉盤**切換到 Ⓐᐩ (或 ▢) 圖示

❸ 液晶螢幕若有顯示拍攝設定, 則會出現對應訊息

---

※ 600D (含) 以後的機種才有 Ⓐᐩ 智能自動場景模式。

在 $\boxed{A}^+$ 或 $\boxed{\phantom{x}}$ 拍攝模式下, 您完全可信任 Canon 相機的優異性能, 盡情地享受隨拍、抓拍的樂趣

---

### ⚡ 拍攝設定畫面的訊息

[ 600D 中的 $\boxed{A}^+$ 拍攝設定 ]

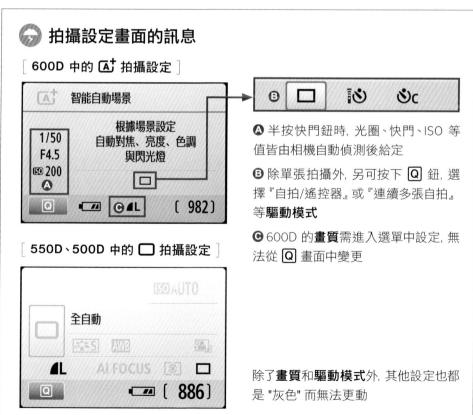

**A** 半按快門鈕時, 光圈、快門、ISO 等值皆由相機自動偵測後給定

**B** 除單張拍攝外, 另可按下 $\boxed{Q}$ 鈕, 選擇『自拍/遙控器』或『連續多張自拍』等**驅動模式**

**C** 600D 的**畫質**需進入選單中設定, 無法從 $\boxed{Q}$ 畫面中變更

除了**畫質**和**驅動模式**外, 其他設定也都是 "灰色" 而無法更動

## 名家經驗談

● 即使是在**全自動**模式, 建議您還是可多利用**即時顯示拍攝** (參見 5-2 頁) 來加以取景構圖, 可避免掉拍攝上的死角喔!

像是 600D 搭載了可翻轉的液晶螢幕, 對於仰 / 俯拍等取景角度就一樣可輕鬆應付裕如

- 不管是所謂的『智能自動』還是『全自動』，都意味著把 DSLR 當成一台傻瓜相機來拍照，所以 Canon 相機上眾多豐富的功能選項 (如曝光補償、白平衡、相片風格) 或設定按鈕**都是無法使用**的喔!

$\boxed{A^+}$ / $\boxed{\ }$ 模式是由相機決定所有的拍攝選項

- 在 $\boxed{A^+}$ 或 $\boxed{\ }$ 模式下，若現場光線不足，則機身上的閃光燈會自動彈起，並於按下快門時自動觸發閃光；若您不想這麼做，或處在禁用閃光燈的場合 (如表演廳、展覽館等)，請改用 $\boxed{⚡}$ 模式 (詳見後文)。

必要時，機身上方的閃光燈會自動彈起進行補光 (無須按下**閃光燈按鈕**)

---

# ⚡ 閃光燈關閉模式

➲ 禁止開啟閃光燈的拍攝模式　　　　　　　**對應機種** 600D｜550D｜500D

## ● 避免閃光破壞現場氛圍，就能記錄更為真實的影像

⚡ **閃光燈關閉**模式是個『強制不閃光』的**全自動**模式，因此對於某些場合，如水族館、音樂廳、表演廳、博物館、餐廳等，就能忠實呈現現場的光影效果，不會因為打了閃光而破壞影像該有的情境感受。

由於無法開啟閃光補光，若是碰到較為昏暗的環境，相機會自動以『高感光度』、『慢速快門』來捕捉影像該有的亮度，這時若發現快門太慢而拍出模糊的照片，請記得輔以三角架、桌椅等穩固工具，才能拍出清晰明亮的照片。

**⬇ 設定方法**

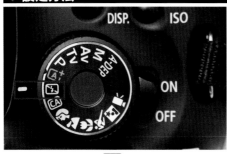

❶ 開啟電源開關後, 從機身**模式轉盤**撥轉
到 ⚡ 圖示

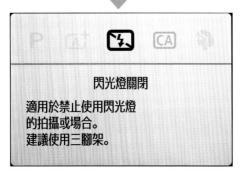

❷ 液晶螢幕上所顯示的訊息畫面, 和**全自動**模式就只差在關閉閃光燈而已

觀看表演場合時, 請以 ⚡ **閃光燈關閉**模式拍攝, 才不會讓閃光干擾到舞台上的表演者
與身旁的觀眾

## 名家經驗談

- 🚫 **閃光燈關閉**模式下, 相機會以較高的 ISO 感光度來提升快門速度, 但過高的 ISO 值可能會讓畫質變差, 拍攝時的取捨之間要做好拿捏。

**Point** 在 600D 上, 您可搭配 **ISO自動**來限制相機的最高感光度, 請詳見 4-8 頁。

- ⚡ 拍攝雖然可捕捉現場原本的環境光, 但也會產生過於偏黃、偏紅等 (俗稱 "色偏") 的現象, 這種情況下沒有絕對的好壞, 只有自己對於不同顏色的習慣與偏好了。

這張是刻意開啟閃光燈 (閃光出現在照片右方) 的影像, 很明顯的, 現場光線雖然會偏向溫暖的黃色調, 但卻比補光後的白牆顏色有更佳的氛圍感

# CA 創意自動模式

⊃ 讓拍攝者有自行調整空間的拍攝模式　　

## ● 想要全自動, 又想拍出自我風格, 選這個就對啦!

CA 創意自動 (Creative Auto) 模式也算是 Canon 的另一種『自動模式』, 卻更富有操作性;它可讓拍攝者透過簡單的操作, 就能拍出讓背景模糊 / 清晰的照片, 或立即改變畫面的氣氛效果, 影像創意變得更輕鬆有趣。

**Point** CA 的預設值和 A⁺ (全自動) 模式相同。

### ▌設定方法

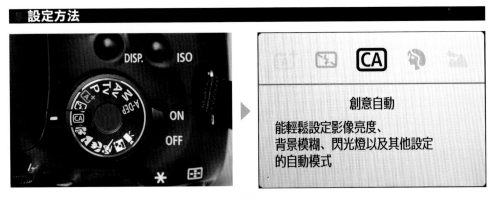

開啟電源開關後, 從機身**模式轉盤**撥轉到 CA 圖示即可

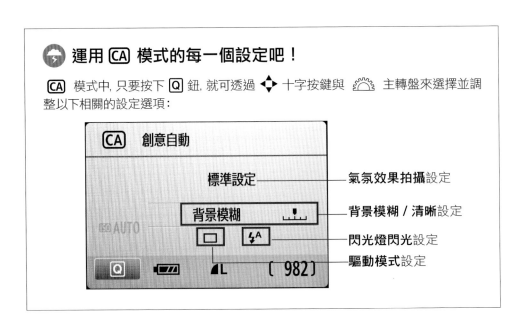

### 🔩 運用 CA 模式的每一個設定吧!

CA 模式中, 只要按下 Q 鈕, 就可透過 ✛ 十字按鍵與 ⚙ 主轉盤來選擇並調整以下相關的設定選項:

[ 氣氛效果拍攝設定 ]

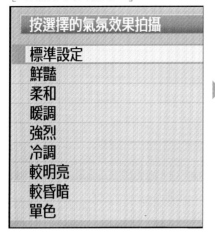

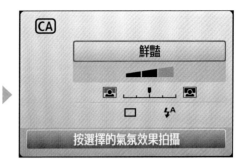

氣氛效果設定中, 除標準設定無任何效果外, 共提供了鮮豔、柔和、... 等 8 種影像效果, 還可設定套用的效果強弱

[ 背景模糊 / 清晰設定 ]

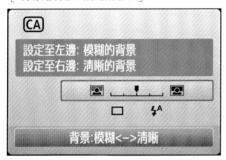

設定讓畫面的背景更模糊 (或更清晰), 這在拍攝人像或風景時非常有用

[ 驅動模式設定 ]

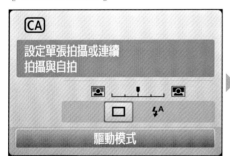

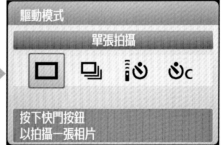

同相機的驅動模式功能 (參見 1-62 頁), 在此共有 4 種選擇

[ 閃光燈閃光設定 ]

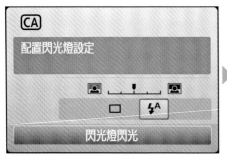 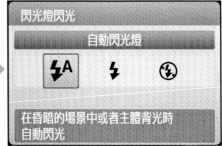

設定相機的內置閃光燈是否作用

[ CA 模式與 A⁺ 模式的差異 ]

| 功能 | CA 模式 | A⁺ 模式 |
|------|---------|---------|
| 氣氛效果拍攝 | ○ | × |
| 按照明或場景類型拍攝 | × | × |
| 背景模糊 / 清晰 | ○ | × |
| 驅動模式 | ○ | ○ (無連拍) |
| 閃光燈閃光 | ○ | ○ (僅自動閃光) |

### LiveVIEW 即時拍攝也能輕鬆設定

當在 CA 模式啟用 LiveVIEW 即時拍攝時, 您一樣可按下 Q 鈕來變更相關的選項設定喔!

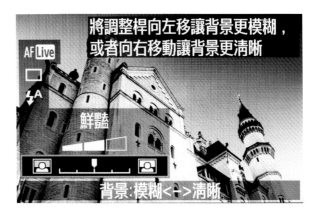

**例**：活用 CA 模式圖例導引, 新手也能變高手！

現在, 就讓我們看看初拿相機的人, 是如何輕鬆地拍出有創意及趣味性的影像作品吧！

**鮮豔**氣氛效果拍攝

**單色**氣氛效果拍攝, 背景清晰

**柔和**氣氛效果拍攝, 背景模糊

**冷調**氣氛效果拍攝

---

# 🐾 🏔 🌷 🏃 🌃 情境拍攝模式

⊃ 依現場或主體直接切換到對應的拍攝模式　　　對應機種 600D | 550D | 500D

## ● 不用太費心思量, 只要專心把照片拍好就可以了

EOS 600、550D、500D 等相機的模式轉盤上, 保留了一些小 DC 上常見的情境拍攝模式, 如 🐾 **人像模式**、🏔 **風景模式**、🌷 **近攝模式**、🏃 **運動模式**、🌃 **夜間人像模式**；只要我們針對現場的拍攝環境, 設定好適當的場景模式, 即使是初學者也能拍出別具特色的作品。

**設定方法**

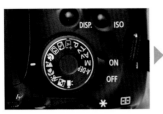

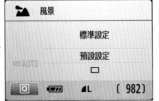

將**模式轉盤**撥轉到想要的
場景 (如 🏔) 即可

---

🌧 **『預設設定』：按照明或場景類型拍攝**

在 🏃、🏔、🌷、🏊 等 4 種拍攝模式中, 還可指定光源條件或白平衡設定, 讓拍
出來的照片更貼近現場的感受:

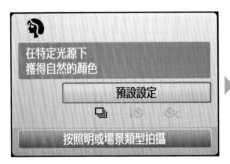

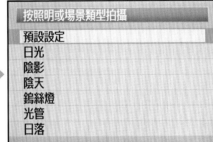

在**按照明或場景類型拍攝**中, 共有**日光、陰影**等 6 種白平衡設定可選擇

---

**實拍範例** **Canon 的情境拍攝模式**

- 🏃**人像**：當運用**人像模式**拍攝時, 相機會盡量開大光圈以模糊背景, 突顯拍攝的主體, 同時還會柔化人像的膚色, 並以連拍模式捕捉最自然的神情。

> **如果還是看不出虛化背景的效果…**
>
> 我們發現**人像模式**的淺景深效果有時並不明顯, 卻也無法手動調整光圈值來改善, 因此, 您可採用以下的建議來加強淺景深的效果:
>
> • 改用大光圈、長焦距的望遠鏡頭
>
> • 加大主體與背景之間的距離
>
> • 將相機盡可能地靠近主體拍攝

• ⛰ **風景**:**風景模式**的特色剛好和**人像模式**相反, 使用**風景模式**拍攝時, 相機會使用較小的光圈以增加景深的範圍, 使整張影像看起來都很清晰, 同時色彩的飽和度、銳利度也會加強, 讓畫面看起來更鮮明。

`Point` 若想突顯風景的壯闊感, 建議使用鏡頭的廣角端拍攝。

- 🌷 **近攝**：此模式是專為 "近距離拍攝" 所設計的場景模式，當您想要近拍花卉、食物、小品靜物、... 等，就可以使用**近攝模式**；而該模式拍出來的效果和**人像模式**相似，它會設定適當的光圈，以呈現主體清晰、背景模糊的效果，同時也會自動決定是否開啟閃光燈補光。

---

### 🌷 近攝不等於『微距攝影』

由於 DSLR 單眼相機的**最短對焦距離**是由鏡頭來決定的 (每顆鏡頭都不一樣)，使用 🌷 **近攝**並不會改變拍攝的**最短對焦距離**。所以，如果要讓相機具備真正的微距攝影功能，應搭配附有微距功能的鏡頭或微距專用鏡頭。

此外，提醒您：近攝或微距攝影時，即使是最輕微的震動都會降低影像的銳利度，所以最好能夠使用三腳架固定相機，以獲得更好的影像品質。

---

- 🏃 **運動**：此拍攝模式是運用高速快門以凍結移動中的主體，拍出運動主體的瞬間畫面。當使用**運動模式**拍攝時，相機會啟動 **AI SERVO** 連續自動對焦以及**連拍模式**，以避免錯失任何精采的畫面。

 ▶  ▶  ▶

- **夜間人像**：通常拍攝夜景人像這種主題，如果不懂得一些拍攝技巧，往往會拍出人像過曝、背景卻漆黑一片的失敗照來。利用**夜間人像模式**，就可讓人物和背景都清楚呈現，此時相機仍會利用閃光燈為主體補光，同時還會放慢快門速度，使背景也能夠得到足夠長的曝光時間。

> **Point** 請注意：使用**夜間人像模式**拍攝時，相機的快門速度一定會變得比較慢，所以建議搭配三腳架 (或找尋倚靠穩定) 使用, 拍出來的照片才不會模糊掉。

# 🎥 短片拍攝模式

➲ 啟動相機的錄影功能　　　　　　　　　　**對應機種** 600D | 550D | 500D

## ● 拿著相機, 就能拍出高畫質的錄影短片

當您將模式轉盤切換到 🎥 **短片拍攝模式**, 就會聽到相機反光鏡發生聲音 (彈起), 接著就可準備從 LCD 螢幕上開始取景、錄影囉！至於更多關於短片拍攝的選項和操作說明, 請參見本書**第 5 篇**。

### ▌設定方法

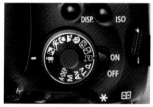

❶ 開啟相機電源後, 將模式轉盤切換到 🎥 **短片拍攝模式**

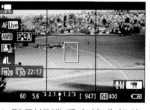

❷ 聽到相機反光鏡升起後, 取下鏡頭蓋即可從 LCD 螢幕上看到影像畫面

❸ 轉動鏡頭設定好焦距, 並先半按快門鈕對焦, 聽到合焦提示音後再放開

❺ 畫面右上角會出現● 圖示, 當要停止錄影時, 請再次按下 ● / 🔲 鈕即可

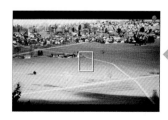

❹ 從 LCD 取景完成後, 就可按下 ● / 🔲 鈕開始錄影

# P、Av、Tv、M 拍攝模式

➲ 依照拍攝目的而做設計的進階設定

對應機種 600D | 550D | 500D

## ● 所有的拍攝技法, 絕對都離不開這 4 大模式!

P、Av、Tv、M 這 4 種拍攝模式, 也就是俗稱的『PASM』模式。其中, P 代表**程式自動曝光**, Av 是**光圈先決自動曝光**, Tv 是**快門先決自動曝光**, 最後的 M 則是**手動曝光**。

如果想真正學習攝影的樂趣所在, 您一定要把這 4 大拍攝模式徹底學會, 這樣一來, 無論您以後想拍攝哪種主題, 都可以確實地將創意用影像完整地表達出來。

### 程式自動曝光模式 (P)

**由相機自動設定正確的曝光組合**

- [光圈] 相機自動設定
- [快門速度] 相機自動設定

**P 模式**會由相機自動根據拍攝現場的亮度來決定光圈、快門等曝光值, 其他如曝光補償、ISO 設定、白平衡、測光模式、相片風格、... 等, 仍可由使用者自行調整。

如果您覺得先前的『全自動』或『情境模式』根本就是扼殺了您創作的空間, 那麼 **P 模式**將是一個兩全其美的拍攝模式; 它除了具備全自動的優點, 可立即準備好拍攝設定, 還能讓您慢慢熟悉相機的各種設定與操作。

### 適合用 P 模式拍攝的場合

- 旅拍
- 寵物
- 生活隨拍

如果不想費心地做許多拍攝設定, 又想享受拍照的樂趣, 那麼 P 模式絕對是您的最佳首選; 不管是旅遊拍攝還是日常生活上的紀錄照, P 模式都能幫您快速地記錄下來

# 光圈先決自動曝光 (Av)

## 由拍攝者決定光圈值大小的設定模式

- [光圈] 使用者設定
- [快門速度] 相機自動設定

**光圈優先**模式是由拍攝者先調整出所需要的光圈值大小, 相機再依照場景的曝光判斷來決定出適當的快門速度。在相機的螢幕上, 您都可以看到如 F4、F5.6、F8 等數字, 這就是目前所設定的**光圈值**；唯一要注意的是, 數字**愈小**的光圈, 其對應的光圈值**愈大** —— 譬如說, F2.8 是指鏡頭的光圈開得很大, 而 F22 則意味著鏡頭的光圈縮得很小。

以下這個示意圖中, 顯示了幾種光圈值與其對應的光圈開口大小：

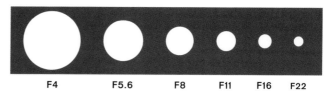

以下這個示意圖中, 顯示了
幾種光圈值與其對應的光
圈開口大小：

### 適合用 Av 模式拍攝的場合

- 壯闊風景
- 景物特寫
- 人像

Av 模式可藉由光圈值大小來表現畫面不同的深度感, 像是風景就需要用小光圈來讓前後景都清楚, 而人像或特寫畫面就需要用大光圈來突顯主體

## 快門先決自動曝光 (Tv)

### 由拍攝者決定快門速度的設定模式

- [光圈] 相機自動設定
- [快門速度] 使用者設定

**Tv 模式**剛好和前面的 **Av 模式**相反, 它是由拍攝者先決定好快門速度, 然後相機再給定一個合適的光圈值。在相機的螢幕上, 會顯示如 1/60、1/125、1/250 等來表示實際的拍攝秒數; 如果是超過 1 秒以上的快門速度, 則會以 1"、8"、30" 等來表示。

**快門先決自動曝光**模式最常見的應用手法, 適用於表現動 (動感) 與靜 (凍結) 的視覺效果, 藉此來表現出畫面的張力或是衝擊性, 如果您想拍出不平凡的作品, 就一定要好好善用 **Tv 模式**。

### 適合用 Tv 模式拍攝的場合

- 動物
- 溪瀑
- 運動 / 體育競賽

Tv 模式最大的強項, 就是可『凍結』高速移動中的主體, 或是用慢速快門表現溪水絲滑的流動感, 這些都可以替畫面帶來不同的震撼感

## 手動曝光 (M)

### 由拍攝者決定所有曝光條件的拍攝模式

- [光圈] 使用者設定
- [快門速度] 使用者設定

**M 手動曝光**模式是完全由拍攝者自行決定光圈與快門速度, 相機僅是從旁輔助, 提供目前所設定的曝光值給拍攝者參考; 由於**手動曝光**模式可徹底表現拍攝者的創意與風格, 因此是許多專業攝影者所喜好的拍攝模式。

此外, 像拍攝煙火、星軌等長時間曝光的作品, 由於其快門速度無法固定長短、或是遠超過 30 秒的曝光時間, 因此就必須用 **M 手動曝光**模式, 才能將快門速度撥轉到 **BULB** (B 快門), 並由拍攝者自行決定曝光時間的長短。

## 適合用 M 模式拍攝的場合

● 夜景

● 長時間曝光 (星軌)

● 焰火

由於相機將曝光設定完全交給拍攝者, 所以對曝光的基本經驗一定要先具備好, 因為曝光的好壞結果將帶給觀看者完全不同的視覺感受

# A-DEP 自動景深自動曝光模式

➲ 讓畫面中多個主體都能清楚合焦的設定

對應機種 600D | 550D | 500D

## ● 景深先決！每個人都可以拍得清清楚楚的

A-DEP **自動景深自動曝光**模式可算是一種『全自動』模式，當您在半按快門對焦時，相機會將涵蓋被攝主體的自動對焦點都納入清晰範圍，同時設定合適的光圈和快門速度。由於是以『景深』為第一優先，因此光圈不可能太大，這也意味著快門速度可能會不夠快，因此，請隨時留意快門速度，必要時使用三腳架或開啟閃光燈，或是提高 ISO 值來拍攝。

所有涵蓋被攝主體的對焦點範圍，都會被納進景深的範圍內，如此就可拍出一張大家都清楚的照片囉！

[ 拍團體合照的最佳拍攝模式 ]

# WB 白平衡選擇按鈕

➲ 校正相片色偏的白平衡機制

對應機種 600D | 550D | 500D

## ● 只要能理解校正機制的理由，就能拍出與肉眼所見相近的色彩

不同光源會對照片造成偏紅、偏黃、偏藍、偏綠等色偏，為解決這個問題，數位相機提供了**白平衡**修正機制來克服照片色偏的問題。在操作上，若想透過白平衡功能拍出正確的顏色，就得配合光源種類來做適當的設定 —— 光的顏色與 "溫度" 有關，其單位為絕對溫標 K (Kelvin)，故又稱『色溫』，色溫愈低、顏色愈紅，若色溫愈高、則顏色愈藍。所以，在**白平衡**中所具備的功能，就是針對此一現象，用絕對溫標 (K) 的數值，來表示不同色溫下的修正色光。

### ⬇ 設定方法

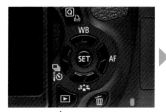

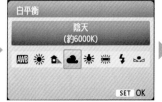

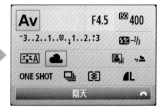

❶ 按下 ✛ 十字按鈕的 ▲ WB 鍵

❷ 以 ◀、▶ 鍵改變白平衡，確認後按 SET 鈕

❸ 從 LCD 螢幕上可看到變更後的白平衡圖示。此外，利用 Q 鈕亦可從速控畫面中設定白平衡

---

**實拍範例** 光源的色溫 vs. 白平衡設定

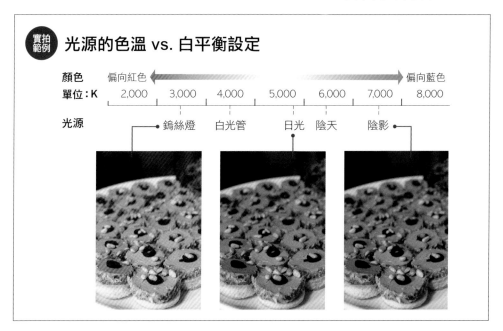

| 顏色 | 偏向紅色 ◀━━━━━━━━━━━━━━━━━━━━ ▶ 偏向藍色 |
| --- | --- |

單位：K　2,000　3,000　4,000　5,000　6,000　7,000　8,000

光源　　　　　鎢絲燈　白光管　　日光　陰天　　陰影

[ 偏紅 ]

[ 白光 ]

[ 偏藍 ]

鎢絲燈光線的色溫較低 (3,200 K), 若不校正, 影像會偏紅或偏黃

晴朗天氣的日光接近白光 (色溫約 5,200 K), 所以可拍出影像正確的色彩

光線照不到的陰影處色溫較高 (7,000K), 若不校正, 影像會有偏藍的現象

光源色溫愈低、顏色就愈偏紅, 色溫愈高、顏色則愈偏藍。像是以 **日光** 白平衡 (5,200K) 為基準來拍攝鎢絲燈 (色溫約 3,200K) 光源環境下的白色主體時, 就會拍出偏紅、偏黃的影像；這時只要將 **白平衡** 設定為 **鎢絲燈**, 相機就會自動將色溫往藍色端偏移 (加強藍色), 如此就可拍出原本的白色 — 這就如同透過有顏色的色溫矯正濾鏡來拍攝一樣, 都可以達到修正色偏的效果。

設定 **日光** 白平衡拍攝鎢絲燈光下的白色主體時, 影像會偏黃

針對現場光源設定正確的白平衡 (如此例需設成 **鎢絲燈** 白平衡), 就可拍出影像正確的色彩

`Point` 在鎢絲燈光源環境下若不設定相機的 **白平衡** 修正色偏, 改在鏡頭前加裝一片藍色的色溫矯正濾鏡, 也一樣能夠拍出影像正確的色彩。

## ● 徹底學會白平衡活用範例

**白平衡**是決定照片顏色的關鍵設定之一，雖說大部分情況下，即使設為 **AWB** 自動白平衡下也拍得不錯、不會有什麼問題；但有時仍會遇到無法拍出合於期望的正確顏色，在這種情況下，就得改用其它白平衡模式，才能修正因色偏所產生的不自然現象。以下以常見的範例帶您熟悉在何種場景下該選擇何種白平衡設定。

### **AWB** AWB 自動

Canon 相機預設模式，由相機根據拍攝環境的色溫自行調整，適用於大多數的場合，使用時建議您，可從液晶螢幕上的畫面與實景進行比對，若差異太大，則應更換適當的模式。

### ☀ 日光

適用戶外天氣晴朗，可以看到太陽本身的環境，若是太陽被雲層遮住的話，就不適合此模式。

### 🏠 陰影

此模式適合主體處於陰影下，但主題以外的場合仍然是好天氣的情況，如屋簷下、樹蔭下。

### ☁ 陰天 (黎明、黃昏)

此模式與陰影模式大約差 1000 度 K 的色溫，不過是指整個拍攝環境都處於陰天、黎明、黃昏的情況，不過建議您若無法準確分辨光源種類，可與**陰影模式**交替使用。

以**自動**白平衡所拍出來的夕陽，呈現不出夕陽的美

改成**陰天**白平衡，彰顯出夕陽西沉時那種瑰麗的橙色調

### ☀ 鎢絲燈

數位相機在室內燈泡環境 (如右圖) 的色偏相當嚴重，就連自動白平衡也無法準確校正，這時就需使用鎢絲燈模式來校正，不過若是白色光源的燈泡則不適合選擇，應改成白燈管、日光燈的模式。

### ░ 白光管

在室內，通常多屬於日光 (螢光) 燈的場景光，這時若用自動白平衡，則會讓畫面呈現冷色調，很不自然！改以白光管白平衡，就能重現場景中溫暖的氛圍，也較為溫馨。

**自動**白平衡

**白光管**白平衡

## ⚡ 閃光燈

拍攝過程中若有使用閃光
燈，則建議使用此模式，
不過要注意，因為使用閃
光燈時，會有環境與閃光
燈的兩種色溫共存，所以
此模式只以被閃光燈照
射到的區域為主，並無法
校正環境中的色溫。

## ◣◪ 使用者自訂

若現場光源太過複雜，難
以判斷該使用何種模式，
可以改成自訂，並利用一
張白色的紙當作自訂白平
衡的標準。

像這樣的場景，光源非常複
雜，可以試著自訂白平衡拍
出與眼前所見相符的顏色

**Point** 關於**自訂白平衡**的作法，請看 1-28 頁介紹。

## Ⓚ 色溫

提供準確的色溫數字，攝
影者可依當時的環境色溫
值自行調整，例如拍攝日
出或夕陽時，色溫可設定
在都在 10000 度 K，這
時就能表現極為強烈的
暖色色溫效果，令人眼睛
一亮。

# 📷 各種白平衡模式的差異

底下我們利用同一個拍攝場景, 讓各位理解各種**白平衡模式**的差異。記住, 除了正確的白平衡設定外, 您也可以試著用不同的白平衡設定, 讓相片產生 "另類" 的色彩表現, 例如拍攝黃昏時, 故意將白平衡設成**陰天**白平衡模式 (增加黃色), 便可讓黃昏的金黃色調更突顯。

[ 拍攝場景 ]

[ 自動白平衡模式 ]

[ 日光白平衡模式 ]

[ 陰影白平衡模式 ]

[ 陰天白平衡模式 ]

[ 鎢絲燈白平衡模式 ]

[ 白光管白平衡模式 ]

[ 閃光燈白平衡模式 ]

[ 色溫白平衡模式 ]

7000K

[ 使用者自訂白平衡模式 ]

5500K

## 名家經驗談

色彩的正確性是一張照片的基本, 然而拍攝情況變化萬千, 有時連相機設定都來不及, 例如婚宴過程, 一下室內, 一下戶外, 有時房間為日光燈, 而客廳又是鎢絲燈…等, 那攝影者難道都要時時設定, 而不會忘記調整嗎?所以若攝影過程中, 無法從容調整白平衡, 那筆者建議您, 就直接設定為自動白平衡吧!雖然色彩的正確性不高, 不過最少誤差不會太大, 事後修正都能有更準確的結果, 不然若設定錯誤, 反而連挽回的機會都沒有。

# AF 自動對焦模式選擇按鈕

**⊃ 拍攝時相機如何對準主體 (合焦) 的設定**

`對應機種` 600D | 550D | 500D

## ● 面對動靜不同的拍攝主體, 要能適時地選擇最佳設定

**自動對焦模式**可配合相機對焦點的設定 (自動選擇、或手動選擇等), 來指定拍攝時所需的 AF 對焦方法:

- **ONE SHOT**: 即**單張自動對焦**模式, 只使用選擇的對焦點 (如中央對焦點) 來做合焦, 且只有完成對焦時, 才能按下快門鈕拍攝照片, 也無法追蹤拍攝主體。

- **AI FOCUS**: 即**智能自動對焦**模式, 啟用該模式後, 預設等同 **ONE SHOT** 對焦模式; 而當被攝主體開始移動、並離開所選擇的對焦點時, 相機就會自動切換為 **AI SERVO** 模式, 好持續追蹤拍攝主體。

- **AI SERVO**: 即**智能伺服自動對焦**模式, 相機預設會以中央對焦點來對焦, 並持續進行 AF 對焦; 一旦拍攝主體偏離對焦點, 也能利用對焦點周圍的對焦資訊, 重新追蹤主體並對焦。

`Point` 請注意: 在 AUTO **自動**或**場景**等拍攝模式下, 通常已搭配好對應的預設值, 因此是無法設定 **AF 自動對焦模式**的。

### ▣ 設定方法

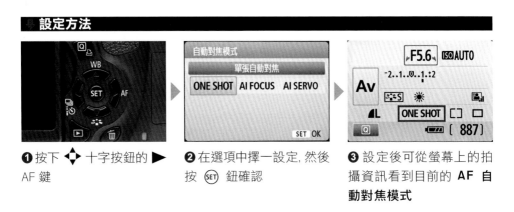

❶ 按下 ✥ 十字按鈕的 ▶ AF 鍵

❷ 在選項中擇一設定, 然後按 (SET) 鈕確認

❸ 設定後可從螢幕上的拍攝資訊看到目前的 **AF 自動對焦模式**

`Point` 同樣的, 利用 ⓠ 鈕開啟速控畫面, 也能進行調整。

# 📷 自動對焦模式的活用示範

## ○ 靜態主題最適合用 [ ONE SHOOT ] 來迅速合焦

風景、建築、靜物等主體,甚至是人像外拍,**單張自動對焦**模式是最快速、也最直覺的拍攝方式,只要對焦在眼前所要突顯的拍攝景物,就不會中途 "跑焦" 到其他地方去,也能更明確地了解合焦位置

## ○ 不斷移動中的動態主體, 就用 [ AI SERVO ] 來捕捉畫面

像照片這張在飛翔中的海鷗,即使相機能對到焦,也會立刻就偏移了對焦點位置,這時候就要善用**智能伺服自動對焦**模式,讓相機可以持續追焦被攝主體,好捕捉到最高潮的精彩瞬間

## ○ 不確定動作的拍攝景物, 就請用 [ AI FOCUS ] 來確保拍攝品質

如果拍攝主體可能一會兒靜止、一會而移動,無法確認其動作狀態時,為了避免誤判快門時機,拍出不理想的畫面,這時就可以改用**智能自動對焦**模式,這樣就不怕任何的萬一囉!

『自動對焦模式』與『合焦提示音』的關聯

**ONE SHOT** 模式下若成功對焦,除了選擇的對焦點會短暫亮起紅燈外,相機也會發出 "嗶嗶" 的合焦提示音 —— 這時觀景窗內的右下角也會亮起 "●" 燈號;但在 **AI FOCUS** 和 **AI SERVO** 模式下,則可能聽不到提示音,甚至 "●" 燈號也不會亮起,因此對部分使用者來說,可能會有些難以適應。

建議您先將**自動對焦模式**與提示音之間的關係牢記下來,並多培養自己利用眼睛來確認對焦狀態的習慣,相信就不再是問題了!

| ONE SHOT | 發出提示音 |
| --- | --- |
| AI FOCUS | 一旦相機判斷為移動中的動態主體,將不會發出提示音 |
| AI SERVO | 不會發出提示音 |

---

## ◻ 拍攝 2　✳ 相片風格選擇按鈕

⊃ 改變不同色調感的影像氛圍設定　　　對應機種 600D | 550D | 500D

### ● 只要能靈活選擇,就更能拍出當下感受的作品

數位影像的特色就是可輕易調整影像,使其符合攝影者的拍攝意念,Canon 相機更配備多種常用的相片風格,而每種相片風格中,皆可用來細微調整影像的**銳利度、對比度、飽和度、色調**,而在黑白影像上,還可以調整**濾鏡效果、色調效果**,為作品添加許多視覺的變化。

### ▽ 設定方法

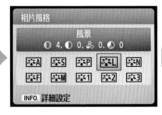

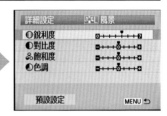

❶ 按下 ✛ 十字按鈕的 ▼ ✳ 鍵

❷ 擇一設定後,可直接按 (SET) 鈕確定,或是按 (INFO) 鈕進一步微調

❸ 這裡可調整**對比度**等 4 種影像屬性,我們會在後文中詳述

Point 本設定亦可用 Q 鈕進行調整。

[ 從 Menu 選單中進行設定... ]

550D、500D 並無法按 (INFO) 鈕進行設定微調，這時可進入 Menu 選單畫面後，再依以下步驟執行 (600D 同)：

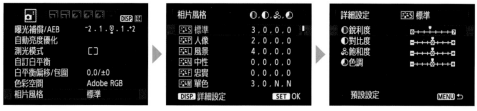

從 ■ 拍攝2 中選擇**相片風格**，接下來的動作就跟前述的相同

## 600D：⊞A 自動相片風格模式

在 600D 中，新增了 ⊞A **自動相片風格**模式，它會由相機自行分析場景、並進行參數調整，拍出生動自然的照片，特別是當現場有藍色 (天空)、綠色 (樹葉)、或日落景色時，將會表現得十分出色喔！

用 ⊞A **自動相片風格**模式拍自然風景、落日等影像，直出不修圖的色彩就很漂亮

# 📷 各種相片風格的比較與使用時機

標準

人像

風景

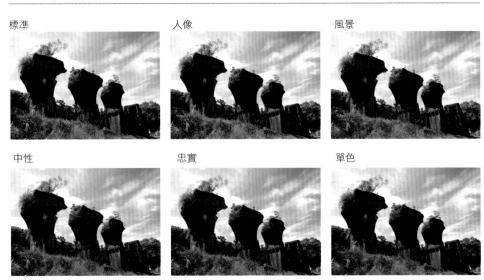

中性

忠實

單色

不同相片風格拍攝同樣畫面的比較, 除了**單色**外, 您或許會覺得各風格間看不出明顯差別, 因此建議您可以不同風格連續拍攝同一場景, 逐一切換檢視時, 就能感受到風格間的差異

- 🔲🔲🔲 **標準**：照片呈現鮮艷、銳利、清晰的感受, 適合多數人喜好的色調與對比, 同時也適用多數的場合。(此模式為筆者最常設定的風格之一)

- P 人像：主要是拍攝人像為主，可使膚色效果更佳、更柔和，膚色的高度更為明亮，並將洋紅到偏黃的色彩，調整到偏紅系，不過並不適合鎢絲燈光源下的人像，因為反而會呈現過於鮮紅的膚色。

  **Point** 在 1000D 中是將**人像**風格命名為**肖像**。

- N 中性：以接近實際景色的色彩來表現，與標準模式相比降低了飽和度與對比的設定，此外，若照片事後有要編修調整，應選用此模式，如此可取得更佳的調整結果。

- L 風景：強調風景中的飽和度，使畫面變得比眼睛看到的更為清晰與鮮艷，同時也加強影像的對比與銳利度（若希望有好的效果，應在陽光下拍攝）。

● **忠實**：影像呈現的效果如同**日光型的底片（負片）**，換言之，就是約色溫 5200 度 K 光源下拍攝的色彩表現。影像比較暗淡、柔和，多用於商品攝影的題材。

● **單色**：利用黑白的亮度來呈現照片，多用於拍攝具有藝術氣息，時代性，光影...等題材，並可選擇褐色系或藍色系的效果。 不過若以 JPEG 拍攝的單色影像無法像 RAW 檔一樣可以事後回復彩色，筆者建議您，應以拍攝彩色影像為主，若事後有需求，再透過編修方式轉換成單色的影像。

● **使用者定義** 1-3：此模式可以將以上 6 種模式的調整結果，註冊成個人的相片風格，若這 6 種模式沒有調整的話，則與原來的設定一樣，這樣的好處是可以有原來的相片風格可用，又能有個人專屬的設定。

## 名家經驗談

當您調整完畢後, 如果想要知道調整過哪個參數, 或者是想要回復預設值, 可以如下介紹操作:

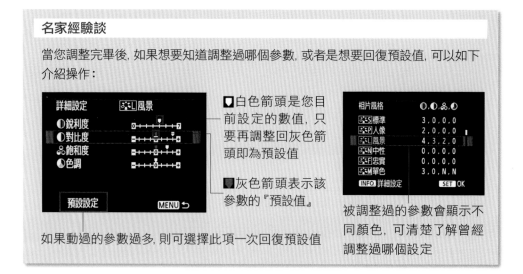

■白色箭頭是您目前設定的數值, 只要再調整回灰色箭頭即為預設值

■灰色箭頭表示該參數的『預設值』

如果動過的參數過多, 則可選擇此項一次回復預設值

被調整過的參數會顯示不同顏色, 可清楚了解曾經調整過哪個設定

## 註冊相片風格的方法

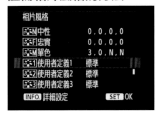
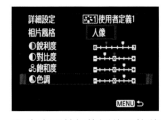
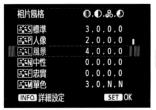

❶ 在相片風格畫面中選擇**使用者定義**, 然後按下 (SET)

❷ 先套用某個接近的風格後, 就可以隨需求調整各參數了, 完成後按下 MENU 鈕即可

❸ 這樣就註冊好新的相片風格, 此時相片風格將顯示於**使用者定義**

## ● 微調各風格設定, 呈現個人喜好

為讓作品的呈現與眾不同, 自訂個人的相片風格是必要的, 您可從原有的相片風格進行**自訂相片風格**微調, 也可以利用**註冊相片風格**的設定, 達到快速、方便調整個人的相片風格設定。

### 自訂相片風格的方法

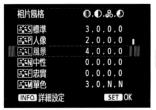
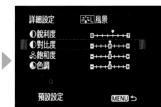
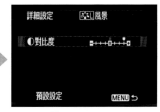

❶ 選擇想要設定的相片風格種類, 然後按下 (INFO) 或 (DISP) 鈕

❷ 選擇您要調整的參數, 按下 (SET) 鈕

❸ 以 ⊙ 調整設定值, 完成後按 (SET) 鈕即可

---

### ⚡ 相片風格微調的代表符號

在選擇相片風格時, 各風格的上方可看到一些圖示, 這是 Canon 相機以符號來代表如**銳利度**、**對比度**、**飽和度**...等參數, 後續我們會進一步介紹如何進行微調, 這裡先帶各位讀者熟悉這些圖示所代表的意思:

| ◖ | 銳利度 |
|---|---|
| ◑ | 對比度 |
| ☘ | 飽和度 |
| ◐ | 色調 |
| ◑ | 濾鏡效果(套用**單色**風格時才會看到) |
| ⬤ | 色調效果 (套用**單色**風格時才會看到) |

了解調整方法後，不可諱言的，大多數人只會隨性設定，卻不知其應用技巧，為此筆者在此加以說明。

## 銳利化

**銳利化**的動作原理，是在強調**像素與像素之間的反差**（就像斑馬線一樣），使影像看起來較為銳利，可設定 0 ~ 7 共 7 段數值，數值小影像愈柔和，反之數值愈大，影像愈銳利；設定的技巧為，拍攝題材多為柔性主題，如**花卉、小孩**…等，建議調高銳利度；若是有明顯線條的題材，如**建築、金屬**…則反而要降低，如此才能取得最佳的影像細節，千萬不要每一張照片都將銳利化調高，這樣反而適得其反，造成影像呈現白邊的失真。

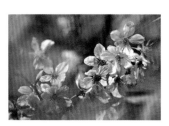

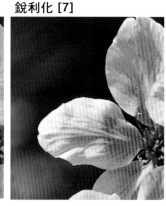

銳利化 [0] 　　銳利化 [7]

銳利化 [0] 　　銳利化 [7]

## 對比度

**對比度**可微調影像的反差，可設定 -4 ~ +4 共 8 段數值，低對比照片平順，適合長時間觀看，不會覺得厭煩；反之，高對比影像可奪目，然而卻會變得髒髒的不討喜，只適合瞬間的視覺。

對比度 [-4] 　　對比度 [+4]

## 飽和度

**飽和度**可控制照片的鮮艷程度，共分為 -4 ~ +4 的調整程度，當飽和度愈高，照片的色彩鮮艷，不但搶眼而且令人眼睛一亮，不過其中的影像細節卻會變少，適合拍攝場景中少有色彩的情況，如吳哥窟的石頭場景。

反之，若將飽和度調低，照片就顯得素雅、簡約，但影像細節卻變得更多，一般建議拍攝鮮艷的場景，如 7 月的北海道花田。

飽和度 [-4]

飽和度 [+4]

飽和度 [-4]

飽和度 [+4]

**Point** 以上建議是以取得最多影像細節的原則來設定，您也可以依個人喜好來決定飽和度的高低，只是在影像細節上也要有所考量，而非一味提高飽和度。

## 色調

Canon 系統的**色調**調整，是用來調整膚色的表現，有 -4 ~ +4 的調整程度，當往 "-" 的方向調整時，膚色會變的比較紅；相反若往 "+" 的方向，則膚色會變的比較黃。設定上取向於個人對人物膚色的喜好，並無一定的調整規則。

色調 [-4]

色調 [+4]

# 📷 『單色』調整才會顯示的調整項目

Canon 系列相機的**單色調整**並不只限制於照片的黑白表現, 還提供了**濾鏡效果、色調效果**等 2 種變化。

## ● 濾鏡效果

黑白攝影中無色彩, 只有亮度的表現, 所以若要改變畫面中的亮度變化, 就需要透過不同的有色濾鏡來改變, 而 Canon 相機已經內建多種濾鏡, 您可依拍攝當時的情況, 自行設定最佳的表現。

| 濾鏡 | 效果 |
|---|---|
| N:無 | 一般黑白影像 |
| Ye:黃 | 讓藍天顯得自然, 白雲顯得清晰, 同時畫面中的黃色區域變得更亮 |
| Or:橙 | 讓藍天較暗, 夕陽的亮度變的清晰、明亮 |
| R:紅 | 讓藍天最暗, 適合拍攝紅葉、紅花、紅色物體的表現 |
| G:綠 | 對於綠色的草木、平原具有明亮的強調效果 |

[ **無 (N)** 濾鏡效果 ]  [ **黃色 (Ye)** 濾鏡效果 ]  [ **橙色 (Or)** 濾鏡效果 ]

[ **紅色 (R)** 濾鏡效果 ]  [ **綠色 (G)** 濾色效果 ]

## ● 色調效果

單色照片就算加了濾鏡效果, 還是黑白表現, 只是強調不同區域的亮度效果。若要讓黑白照片有色彩表現, 就必須使用色調效果, 這樣可使照片更生動, 產生許多的視覺情感。

| 色調 | 效果 |
|---|---|
| N:無 | 一般黑白影像 |
| S:褐 | 表現時間性、時代性 |
| B:藍 | 強調科技感、平靜視覺 |
| R:紫 | 具有神秘感與宗教的印象 |
| G:綠 | 呈現舒服、涼爽的感受 |

[ **無 (N)** 色調效果 ]

[ **褐 (S)** 色調效果 ]

[ **藍 (B)** 色調效果 ]

[ **紫 (R)** 色調效果 ]

[ **綠 (G)** 色調效果 ]

## 名家經驗談

- 唯有先懂得突顯與控制畫質的表現，才能取得最佳的影像效果，所以在調整**相片風格**時，應了解各個參數背後的意義，按拍攝場景的情況進行設定，而非一味的調高鮮艷度，高反差，如此才能讓照片有最佳的表現，另外在單色方面，若您日後有數位編修的需求，建議您先拍攝彩色照片後，再利用編修軟體進行單色的轉換，這樣可取得更多的影像細節與變化。

- 若您用 Raw 檔格式拍攝，可以事後再到 DPP 軟體內套用各種相片風格，增加後製的彈性。

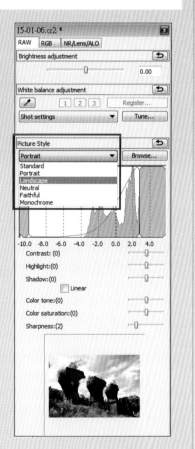

# ◫ / ⓘⓢ 驅動模式選擇按鈕

➔ 設定按下快門鈕時的快門驅動方式

## ● 對於瞬間的快門機會，就使用『連拍』模式吧！

**驅動模式**可設定相機釋放快門的方式，預設為 ◫ 單張拍攝，另外還可設定為 ◫ 連續拍攝、ⓘⓢ 10 秒倒數自拍 / 遙控)、ⓢ2 2 秒倒數自拍與 ⓢc 倒數後連續拍攝：

| 選項 | 功能 | 適用場景 |
|------|------|----------|
| ◫ | 每按一次快門，僅拍攝一張 | 風景或靜態主體 |
| ◫ | 按下快門時會連續拍攝，直到放開快門鈕為止 | 追焦或動態主體 |
| ⓘⓢ | 按下快門後，相機會於倒數 10 秒後拍攝，亦可使用遙控器觸發快門 | 團體照或微距攝影 |
| ⓢ2 | 按下快門後，相機會於倒數 2 秒後拍攝 | 設定**反光鏡鎖上**或**自動包圍曝光**時 |
| ⓢc | 按下快門後，相機會於倒數 10 秒後拍攝指定的連拍張數 (2 ~ 10 張) | 預先對焦的動態主體 |

### ▌ 設定方法

 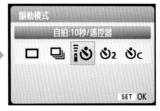 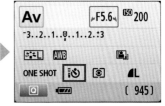

❶ 按下 ✛ 十字按鈕的 ◀ / ◫ ⓘⓢ 鍵

❷ 以 ◀、▶ 鍵選取任一選項，確認後按 (SET) 鈕

❸ 完成後可從螢幕上的拍攝資訊看到所設定的**驅動模式**

Point 本設定亦可用 Ｑ 鈕進行調整。

# ⏱ ᒼ C：倒數後連續拍攝

**ᒼC 倒數後連續拍攝**簡單來說, 就是將『倒數』＋『連拍』合體的功能, 您可在選取該項目的同時, 指定所需連拍的張數：

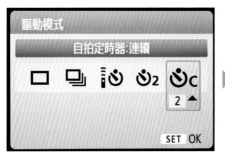
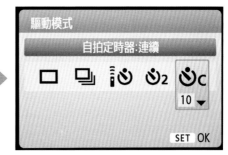

在**驅動模式**中選擇 ᒼC 之後, 可以 ▲ ▼ 鍵來設定連拍張數 (2 ~ 10 張)

---

## 名家經驗談

● 拍攝動態主體時, 除了開啟 ᒲ 模式, 建議同時使用 **AI SERVO** (人工智能伺服自動對焦) 模式與**自動選擇**自動對焦點, 讓相機在連拍期間可自動連續對焦。

● 如果您將**自訂功能 (C.Fn)** 中的**高 ISO 感光度消除雜訊功能** (參見 4-12 頁) 設為**強**, 則相機的最大連拍張數將大幅減少。

● 當自拍啟動後, 相機除了會發出**提示音**外, 還會在『自拍指示燈』發出間歇性的閃光。

● 當自拍啟動後若想取消, 請按下 ◀ / ᒲᵢᒼ 鍵即可。

● Canon 相機在連拍速度上, 取決於相機的性能與影像的總像素多寡, 600D / 550D 約 3.7 張/秒, 500D 約 3.4 張/秒；然而連拍時更看重相機的『最大連拍量』, 也就是按下快門後可不間斷拍攝的張數, 這部分多和**畫質**的設定有關 —— 譬如 500D 在 JPEG 下的連拍張數可高達 170 張, 但 RAW + JPEG 就大幅縮減到只剩下 4 張, 這點您不可不察。

# 2 初上手！
## 一定要會的選單設定

為了充份發揮 Canon 單眼相機強大的性能，原廠在相機上設計了豐富的選單功能，但老實說，一開始筆者對於該如何快速切換到想操作的功能，常常會找錯地方。有鑑於此，本章將介紹幾個您一定得牢記的功能，如格式化、日期/時間等，這對日後操控相機絕對大有幫助！

**設定2** ## 語言

⊃ 變更選單畫面的顯示語系

**對應機種** 600D | 550D | 500D

## ● 所有拿到相機的第一設定，找到自己最習慣的語言吧！

**語言**功能可變更選單畫面以及訊息的顯示語種，由於 Canon 相機早已全球同步發行，出廠時每台相機都可顯示多國語系；但剛買入手的相機可能並不是自己熟悉的語言 (一般多半是 **English** 英語介面)，所以您第一個要懂的設定，就是瞭解該如何改為自己熟悉的語言來操作。

### 設定方法

❶ 先開啟相機電源：把**開關按鈕**往前輕撥，推到 **ON** 的位置

❷ 第一次啟動的新相機通常會立即顯示選單畫面，如果沒有也別緊張，請按下機身背面的 **MENU** 鈕，即可進入

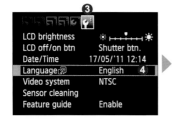

❸ 用 主轉盤 (或 十字按鈕的 ◀ 、▶ 鍵) 撥轉到 頁次

❹ 再以 ▲ 、▼ 鍵移動反白光棒到 **Language** (從上面數下來第 4 個選項)，然後按下 鈕

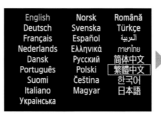

❺ 按 十字按鈕選擇國人習慣的**繁體中文**，然後按下 鈕套用

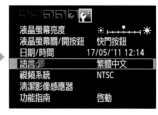

❻ 套用設定後會自動回到上一層選單，**語言**果然也改為**繁體中文**了

## 🔧 設定 2　日期/時間

➲ 設定時日、和年月日的順序

對應機種 600D｜550D｜500D

## ● 任何時候, 都要記得先『對時』再開始拍照喔！

**日期/時間**可以用來校正相機裡的時間, 設定後的日期、時間會記錄在所拍攝的照片中, 由於許多影像管理軟體都是以拍攝時間做為分類、排序、搜尋、檢索的依據, 因此本設定的正確與否就顯得格外重要了。

再一點就是, 許多人在設定完本功能之後, 就從來也沒去確認過了！特別是在出國旅遊時, 請一定要重新確認時間、日期的設定, 以免日後在觀看相片時, 明明拍的是日出, 但時間卻顯示成中午或晚上等讓人錯亂的情況。

### 設定方法

❶ 按下機身背面的 **MENU** 鈕, 進入選單設定畫面

❷ 先切換到 🔧 頁次, 然後以 ▲、▼ 鍵選取**日期/時間**, 接著按下 (SET) 鈕

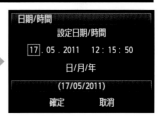

❸ 進入後可以 ◀、▶ 鍵選擇日期或時間值 (目前選取會以 □ 表示), 並按 (SET) 鈕確認進行調整

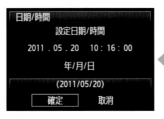

❺ 都完成確認之後, 請用 ✛ **十字按鈕**點取**確定**項目, 並按下 (SET) 鈕套用設定

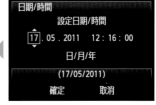

❹ 這時選取圖示會變為 ↕, 請以 ▲、▼ 鍵設定正確的數值, 完成後再按下 (SET) 鈕 (圖示會再變回 □ )

Point 當相機出廠後首次開機, 或因相機內水銀電池沒電而重置設定時, 都會出現上述**步驟 3** 的畫面, 請依序完成**步驟 3 ～ 步驟 5** 的操作即可。

[ 日期的顯示格式 ]

『日/月/年』的表示法

`(20/05/2011)`

『年/月/日』的表示法

`(2011/05/20)`

日期/時間
設定日期/時間
20 . 05 . 2011　10 : 16 : 00
日/月/年
(20/05/2011)
確定　　取消

選擇顯示於液晶螢幕裡 "年月日" 的顯示順序, 同時在檢視照片時, 也將以日期為設定的順序

---

## 🔧 設定1 格式化

➔ 清除記憶卡的所有資料, 準備拍攝　　　　　　對應機種 600D｜550D｜500D

### ● 在執行前, 請務必再次檢視有無重要的照片

**格式化**功能可一次將記憶卡上的資料完全清空, 好用以準備接下來的拍攝作業；不論是剛買來的 SD / SDHC / SDXC 記憶卡, 或是剛從其他電腦 (或相機) 放入的記憶卡, 建議都先從相機進行**格式化**作業後, 再開始拍攝。請特別注意：**一旦執行『格式化』後, 記憶卡裡所有的資料都將被刪除, 包括受保護的影像！**因此, 務必先檢視、並確認已拷貝出重要照片後, 才來做**格式化**作業。

#### 設定方法

❶ 按下機身背面的 **MENU** 鈕, 進入選單設定畫面

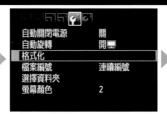

❷ 切換到 🔧 頁次, 並選取**格式化**項目, 然後按下 🆂🅴🆃 鈕

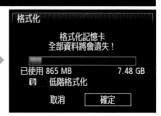

❸ 若要進行格式化, 請選取**確定**即可清空記憶卡上的所有資料 (否則請點按**取消**)

### 📷 徹底剷除資料：『低階格式化』功能

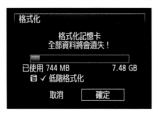

**格式化**功能雖然可快速清空記憶卡資料, 但如果『有心』, 還是有可能藉助工具軟體找回檔案, 所以若不慎遺失記憶卡, 很可能會讓隱私外洩。在 600D、550D 上, 就增加了**低階格式化**選項, 只要按 🗑 鈕勾選 (會出現 ✓ 符號), 再按**確定**鈕, 相機就會徹底清除影像, 也無法再救回來囉！

`Point` 其它機種雖無此選項, 但筆者實測發現：只要重複執行幾次**格式化**, 也可達到相同的效果喔！

## ◻ 拍攝 1 畫質

➲ 指定拍攝影像的格式、尺寸和精細程度

**對應機種** 600D ※ ｜ 550D ｜ 500D

### ● 確定自己的拍攝需求, 才能找出最佳的影像品質

**畫質**可設定影像畫素的細緻程度, 以拍照最常使用的 JPEG 來說, 就分成了 **L** (大)、**M** (中) 和 **S** (小) 等 3 種尺寸, 而每個尺寸還各有**精細** (◢) 與**一般** (◢) 等 2 種影像品質, 故共有 6 種組合。

此外, Canon 單眼相機都具備了 RAW 檔 (**RAW**) 格式, 它的後製彈性相當大, 但相對的檔案大小也比 JPEG 大上許多; 如果記憶卡空間真的夠充裕, 甚至還可以選擇同時儲存 **RAW** + **◢L** 格式的照片。

#### 設定方法

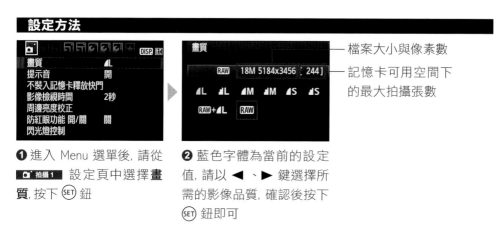

—— 檔案大小與像素數
—— 記憶卡可用空間下
　的最大拍攝張數

❶ 進入 Menu 選單後, 請從 ◻ 拍攝 1 設定頁中選擇**畫質**, 按下 ㊟ 鈕

❷ 藍色字體為當前的設定值, 請以 ◀、▶ 鍵選擇所需的影像品質, 確認後按下 ㊟ 鈕即可

[ Q **速控畫面**的設定法 ]

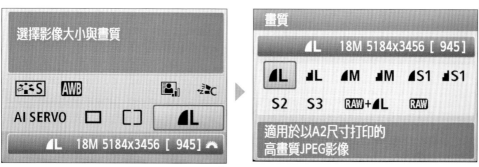

另一種設定法, 是按下 Q 鈕, 然後以 ✚ 按鈕選擇**畫質**圖示, 就可用 🔄 **主轉盤**直接選換設定; 或是按下 ㊟ 鈕進入**畫質**選單, 然後用 ◀、▶ 鍵來做選取

※ 600D 之後除了原有的 S 尺寸 (並更名為 "S1") 之外, 還新增了 **S2** (1920 × 1280) 和 **S3** (720 × 480)。

# 📷 600D 追加的 S2 與 S3 畫質設定

由於現在社群網站大受歡迎, 許多人拍照之後都會上傳或寄 E-mail 分享, 為了能讓您更快速而即時的發佈訊息, 600D 首次追加了 **S2** (250 萬像素, 1920 × 1280) 和 **S3** (35 萬像素, 720 × 480) 等 2 種小尺寸 JPEG 檔。

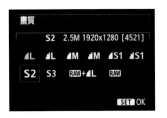

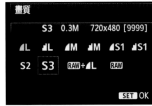

600D 多了 **S2** 和 **S3** 等 2 組畫質選項可供選擇

**Point** 雖未標明, 但 **S2** 與 **S3** 都是 **精細** (◢) 的 JPEG 檔案喔！

## 畫質與檔案格式的比較表 (以 600D / 550D 為例)

| 選項 | 檔案格式 | 紀錄像素 | 說明 |
|------|---------|---------|------|
| **RAW** | CR2 | 5184 × 3456 (約 1790 萬) | RAW 格式是將影像的原始資料記錄下來, 沒有經過任何參數設定, 且須以支援軟體 (如 Canon DPP、Camera Raw) 才能觀看或編輯。 |
| ◢L<br>◣L | JPG | 5184 × 3456 (約 1790 萬) | 除了尺寸上 (L、M、S) 的差別之外, JPEG 還會以壓縮的方式儲存拍攝資料, 其中◣的壓縮率大於◢, 檔案相對較小；然而, 壓縮率愈高, 影像畫質就會較差, 若想進行後製編修或印出成品, 就要盡可能地避免使用◣格式。 |
| ◢M<br>◣M | | 3456 × 2304 (約 800 萬) | |
| ◢S<br>◣S | | 2592 × 1728 (約 450 萬) | |
| S2 | | 1920 × 1280 (約250 萬) | |
| S3 | | 720 × 480 (約 35 萬) | |
| **RAW** + ◢L | CR2 + JPG | 5184 × 3456 (約 1790 萬) | 此設定會同時紀錄 RAW 與 JPEG 格式, 好處是可用 RAW 檔進行編修, 而一併存下的 JPEG 則可作為備分 (或方便上傳) 使用；但缺點則是會佔據更多的記憶卡空間, 可拍張數也會銳減。 |

提醒：畫質 **S** 在 600D 稱之為 **S1**。

[ 畫質：**精細** ( ◢ ) ]

[ 畫質：**一般** ( ◢ ) ]

原始影像, 比較在不同的壓縮率之下對畫質的影響

從照片中可明顯看出, 壓縮比率較高的**一般** ( ◢ )設定, 在原本該是平順的階調 (如天空、牆壁等) 邊緣處, 就會出現明顯 "斷階" 的『鋸齒』現象

---

### ⚡ 實證！4GB 下個檔案格式的可拍張數 (以 600D 為例)

下面為您整理了在不同影像畫質的設定中, 使用 4GB 記憶卡可拍攝的相片張數, 供您參考。請注意：依據拍攝時的不同設定 (如 ISO 值、相片風格、拍攝主題等), 可拍攝的張數可能會略有差異。

| 畫質 | 每張檔案大小 | 可拍攝張數 |
|---|---|---|
| **RAW** | 約 24.5 MB | 約 150 張 |
| ◢ L | 約 6.4 MB | 約 570 張 |
| ◢ L | 約 3.2 MB | 約 1120 張 |
| ◢ M | 約 3.4 MB | 約 1070 張 |
| ◢ M | 約 1.7 MB | 約 2100 張 |
| ◢ S | 約 2.2 MB | 約 1670 張 |
| ◢ S | 約 1.1 MB | 約 3180 張 |
| S2 | 約 1.3 MB | 約 2780 張 |
| S3 | 約 300 KB | 約 10780 張 |
| **RAW**+◢ L | 約 31 MB (24.5 + 6.4) | 約 110 張 |

# 📷 像素記錄大小 vs. 列印尺寸間的關係

影像的記錄像素愈高 (尺寸愈大)，不僅可捕捉更多的細節，甚至在列印或輸出時，也會有足夠的解析度印出 A3 以上大尺寸的成品喔！下面就以 600D、1800 萬像素的影像做個說明：

6 × 4 相片：**S2** (250 萬) 尺寸的影像

A4 大小：**S** 或 **S1** (450 萬) 尺寸的影像

A3 大小：**M** (800 萬) 尺寸的影像

A2 大小：**L** (1800 萬) 尺寸以上 (含 RAW) 的影像

**[大膽裁切也沒問題！]**

1800 萬像素不僅帶來壓倒性的高解像力，即使要輸出大圖列印、或是要大幅度裁切都綽綽有餘，影像依然可保有豐富的細節與層次感

## 名家經驗談

### ● 拍 RAW 檔卻看不到、開不了？

所謂的 RAW 是取其字面意思, 也就是『未經處理過的』格式, 所以這種檔案必須由 Canon 相機隨附於光碟中的 DPP (Canon Digital Photo Professional) 軟體才能開啟、編輯、瀏覽。

如果同時拍 RAW + JPEG, 在電腦上就會發現:只有 .JPG 檔可以觀看, 而 .CR2 的 RAW 檔是無法瀏覽的

### ● 拍的 RAW 檔好像沒有 JPEG 好看？

這是因為 RAW 格式只會記錄拍攝現場的一切曝光資訊, 並不會像 JPEG 已套用了相機上的各種參數設定, 如相片風格、白平衡、色調、飽和度、銳利度、... 等, 所以在電腦上看似乎變得很 "平淡", 一點都不好看, 甚至比 JPEG 拍得還要『難看』。

但是, 正因為 RAW 已經把所有的拍攝資訊都保留下來了, 所以只要懂得進行 RAW 的後製與編修, 就能還原出拍攝者最初所看到的美麗景象。

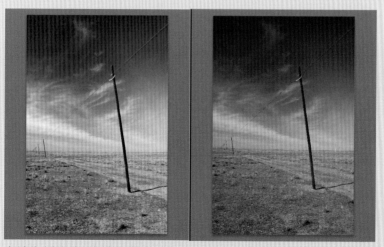

左邊為編修後、右邊是編修前的 RAW 影像, 比起 JPEG 格式, RAW 檔無失真的影像編修能力是最強大的魅力所在

Next

- 該不該用 M、S 或 S2、S3 等影像尺寸來拍照？

請記得一個不變的鐵則：**大尺寸的影像可縮成小尺寸的照片，但小尺寸的影像卻永遠變不回大尺寸的！**

如果是 600D 之後的機種，由於已經內建了**重設尺寸** (參見 7-11 頁) 的功能，因此除非是記憶卡空間不夠了，否則應以畫質最佳的 **◢L** 來拍攝，待瀏覽時再挑選出要縮小尺寸的即可。

至於像是 550D、500D 等機種，除非必要 (或迫不得已) 才改用小尺寸設定，否則一旦有影像編輯等其他用途時，就會後悔當初的決定了。

最後一點提醒的是，影像畫質愈高、尺寸愈大，相機可連拍的張數 (**最大連續拍攝張數**) 就愈少。以 600D 為例，當用 **◢L** 設定來拍攝時，按下快門後約可連拍 34 張，但若改用 **RAW** 拍攝，就會銳減到只有 6 張。

---

**★ 我的選單**　　我的選單設定の

# 註冊

➲ 將常會用到的功能選項新增到**我的選單設定**頁中　　**對應機種** 600D｜550D｜500D

## ● 利用這個技巧，就不用再迷失於眾多選項裡

**註冊**功能可將各設定頁 (如 **拍攝** 選單、**播放** 選單、**設定** 選單等) 中最常使用或變更的設定項目，加入到**我的選單**中，從此免去您從層層選單中搜尋與切換的麻煩 —— 換言之，能否靈活地運用**我的選單**，將是習慣這些五花八門選項的關鍵！

### 設定方法

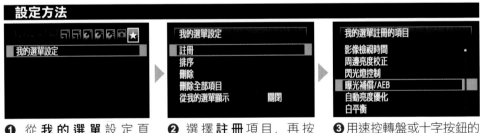

❶ 從**我的選單**設定頁中，選取**我的選單設定**，然後按下 (SET) 鈕

❷ 選擇**註冊**項目，再按下 (SET) 鈕

❸ 用速控轉盤或十字按鈕的 ▲/▼ 鍵，移動反白光棒到欲新增的項目上，按下 (SET) 鈕

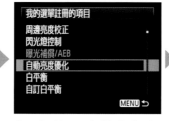

❹ 確認新增,請選取**確定**即可

❺ 已新增項目會變 "灰色" 無法再選取,您可繼續**步驟 3、4** 的動作加入其它選項,或按 **MENU** 鈕回上一層

❻ 這是筆者自己常會用到的幾個選項,您可依照自己的習慣來設定**我的選單**

---

『我的選單』最多只能註冊 6 個選項!

**註冊**功能最多可新增 6 個選項,滿了之後必須先**刪除**舊的,才能再加入新的喔!

圖例中**我的選單**設定頁已經『填滿』了 6 個選項 (不含**我的選單設定**項目),就必須先**刪除**(見 2-12 頁)、才能再**註冊**新增

---

★ 我的選單　　我的選單設定の

# 排序

➲ 調整我的選單中項目排列的先後順序　　　　　**對應機種** 600D | 550D | 500D

## ● 把最常用的選項移到前面吧!

由於**註冊**功能並無法指定排列順位,所以若想改變選項的先後次序,就可用**排序**功能來加以調整,好將愈常用到的放到最前面來 (或是較不常用的移往後面),讓您使用起來更加便捷。

### 設定方法

❶ 選取**我的選單設定**,並按下 (SET) 鈕

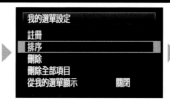

❷ 接著選擇**排序**項目,再按下 (SET) 鈕

❹ 調整好新的優先次序後,再按下 (SET) 鈕確定即可

❸ 以速控轉盤(或十字按鈕的▲/▼鍵) 移到欲調整的項目上,按 (SET) 鈕,此時該反白光棒將會出現 ✢ 圖示,接下來就可用速控轉盤或▲/▼鍵來搬移排列順序

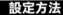 **★ 我的選單** 我的選單設定の

# 刪除

➾ 將不再需要的選項從**我的選單**設定頁中剔除　　　**對應機種** 600D ┊ 550D ┊ 500D

## ● 移除不再需要的選項

項目可以新增, 當然就有移除囉！當某項功能已不如預期般那麼常使用, 或是加入的項目已經達到 6 個, 那麼就得用**刪除**功能來剔除不必要的選項；所以, 隨時檢視自己的拍攝習慣, 做好選項的增刪管理, 才能將這項功能發揮得淋漓盡致！

### 設定方法

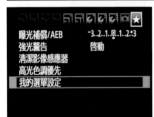 ❶ 選取**我的選單設定**, 按 (SET) 鈕進入

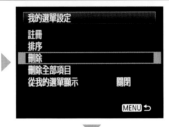 ❷ 選擇**刪除**, 再按 (SET) 鈕

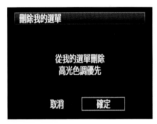 ❹ 如確認刪除該選項, 請選擇**確定**；如還要刪除其它項目, 可回到**步驟 3** 繼續執行

 ❸ 將光棒移到要刪除的項目上, 並按 (SET) 鈕進入刪除畫面

---

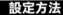 **★ 我的選單** 我的選單設定の

# 刪除全部項目

➾ 將**我的選單**設定頁中的項目完全清空　　　**對應機種** 600D ┊ 550D ┊ 500D

## ● 快速清除、回到初始值的便利技

**刪除全部項目**功能可讓您一口氣清除**我的選單**中的自訂選項；當您不再想使用**我的選單**, 或想重新設定使用時, 就可以使用這項方便的功能。

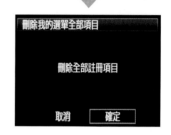

點按**我的選單設定**, 並選擇**刪除全部項目**, 最後選取**確定**, 再按下 (SET) 鈕, 就會 "清空" 所有選項, 恢復原本乾淨的**我的選單**設定頁

---

★ **我的選單**　　我的選單設定の

# 從我的選單顯示

➲ 按下 MENU 鈕時, 是否直接顯示**我的選單**設定頁　　　**對應機種** 600D │ 550D │ 500D

## ● 一進即設的超快速活用技法

Canon 原廠在選單的設計上, 是當您按 MENU 鈕、或半按快門鈕跳離主選單畫面之後, 則下次再進入選單時, 將會回到離開前的設定頁及選項上; 但如果您已經將最常變更的選項**註冊**到**我的選單**中, 那麼強烈建議您可以把**從我的選單顯示**設為**啟動** —— 如此一來, 不論先前離開選單畫面時是位於哪個設定頁, 只要按下 MENU 鈕, 所開啟的一定就是**我的選單**啦!

**Point** 乍看之下, 您可能難以看出**從我的選單顯示**的意義是做什麼用的 ?! 也許, 只要想成是『從我的選單「開始」顯示』就容易理解多了 —— 原來, 它就是把**我的選單**設為首頁嘛～ (笑)

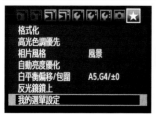 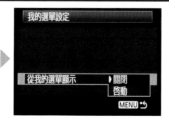

從**我的選單設定**中選取**從我的選單顯示**項目, 並擇一設定即可

[ 關閉 ]

離開選單畫
面後再進入

當從我的選單顯
示功能設為關閉
時，最後離開選
單的位置，就是
下回重新開啟選
單的起始頁面

[ 啟動 ]

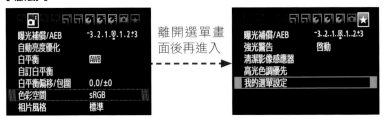

離開選單畫
面後再進入

若將從我的選
單顯示功能設
為開啟，則不管
先前離開選單
畫面的位置為
何，按 **MENU** 鈕
進入都是顯示我
的選單設定頁

---

**設定3**　清除設定の

# 清除全部相機功能 ｜
# 清除全部自訂功能 (C.Fn)

⊃ 將相機的選單設定改回預設值的功能　　　　　**對應機種** 600D ｜ 550D ｜ 500D

## ● 萬一搞亂了選單設定，就全部改回預設值吧！

**清除設定**功能目的很簡單，就是把相機中的選單設定全部重設，回到原廠預設
值下！同時，各機型雖然在安排選項的位置略有差異，但都不影響其作用或功能
—— 只要先前的變更已經不知道怎麼改回來，或是忘了究竟動過哪些選項，那就
『清除』吧！

### 設定方法

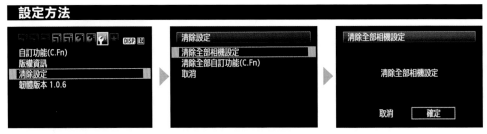

從**清除設定**中進入後，依照機種不同，可選取**清除全部相機設定**、**清除全部自訂功能
(C.Fn)**、或**刪除版權資訊**等動作；確認清除請選擇**確定**，若反悔了就請**取消**

# 3 對焦與曝光控制
## 的選單設定

在一張照片當中, 主體是否清晰對焦, 以及影像的明亮度等重要性, 可說是決定一幅作品成功或失敗的關鍵因素。其中像是測光模式、曝光補償、自動亮度優化、高光色調優先等, 對於影像品質都是相當重要的, 我們將帶各位了解各個功能選項並善加運用, 以拍出清晰、明亮、乾淨通透的畫面。

## 📷 拍攝 2 測光模式

⊃ 選擇相機測定場景明亮度的設定

### ● 了解選項間的特色與差異, 是拍出正確曝光的真絕技!

**測光模式**功能可以設定相機在偵測現場明亮的分布狀況時, 該以多大範圍的區域作為測光基準, 預設為 📷 **權衡式測光**, 另外還有 ⊙ **局部測光**、⊡ **重點測光**、與 ⬚ **中央偏重平均測光**等;也只有先對每個選項都能清楚地知道它的作用, 才能決定最後設定的曝光, 拍出符合期望的照片。

#### ● 📷 權衡式測光

或稱之為**評價測光**, 此模式是將欲拍攝的畫面分割成多個區塊進行測光, 然後再交由相機自動計算出最適合的整體曝光值;所以, 對本測光法而言, 適合的拍攝情況是畫面亮度均等, 無過於劇烈明顯的亮暗反差, 如一般的風景照或人像照等。

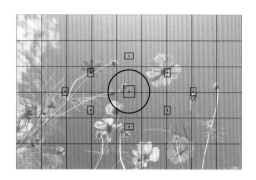

#### ● ⊙ 局部測光

本測光模式的量測範圍只涵蓋了畫面中央約 10% 左右的圓形區域, 其他外圍區域則會被忽視不計;所以, 當拍攝主體的周圍或背景過度明亮 (或在逆光條件) 時, 就可以利用**局部測光**來獲得主體正確的曝光值。

#### ● ⊡ 重點測光

又稱之為**點測光**, 本模式和 ⊙ **局部測光**相似, 但量測範圍更窄, 僅為畫面中約 4% 的中央點區域, 其餘範圍的光量完全不會影響測光結果;所以, 較適合用來精確測出某一小區域主體的正確曝光值, 或是在反差過大的強逆光場景下使用。

- 〔 〕 中央偏重平均測光

或俗稱**中央加權測光**，該模式雖然也
會對整個場景測光，但會以畫面中央
一定範圍內的圓形區域，做為測光時
最主要的權重比例；所以，當拍攝主
體佔據畫面中央（如人像、寵物）大
部分範圍時，就很適合用這種測光方
式。

## 設定方法

- 選單畫面

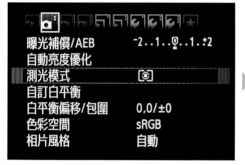
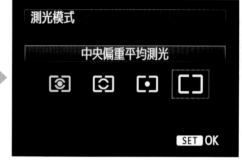

從 〔 拍攝2 〕 設定頁中點選**測光模式**，再以 ◀、▶ 鍵選擇所需的設定，最後按 🆂🅴🆃 鈕
套用即可

- 🆀 速控畫面

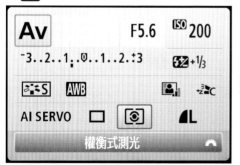
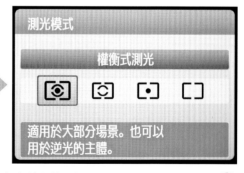

在拍攝狀態下，直接按下 🆀 鈕，然後以 ✛ 十字鍵切換到**測光模式**圖示，即可撥轉 ⚙
主轉盤變更設定；或是按下 🆂🅴🆃 鈕點進選單，再以 ◀、▶ 鍵選擇

**重要 徹底理解相機的『測光模式』,是拍好照片相當關鍵的設定**

- ◉ **權衡式測光**

只要您不是面向光源 (如太陽) 方向拍攝, 也就是屬於順光或側光的情況, 這時候無論是拍人還是拍景, 現場的明暗反差都不會太大, 所以就很適合用相機預設的 ◉ **權衡式測光**模式 —— 只要好好專心在構圖和取景上, 隨手拍來就是張好看的照片。

- ⊡ **重點測光**

夕陽西沉時, 一輪火紅的太陽總讓人目眩神迷, 但如果想拍出像這張正確曝光的逆光照, 最好改用 ⊡ **重點測光**模式, 避開明亮光源 (或暗沉剪影) 區域, 直接以落日旁的天空做點測光就對了!

- ⊏⊐ **中央偏重平均測光**

這張綠葉上的細絨在陽光照射下閃閃發亮, 好像替葉子穿上了一層銀絲邊一樣。由於在鏡頭焦段上, 已經讓樹葉佔滿了畫面的絕大部分, 但為了避免深色的背景影像曝光的結果, 所以我改用 ⊏⊐ **中央偏重平均測光**模式, 果然將葉子的顏色很漂亮的表現出來。

- 〔◉〕局部測光

當畫面中有明顯過於明亮的區域 (但光線並非直接射入)，為了避免主體測光錯誤，就可多利用 〔◉〕**局部測光**模式。

在這裡，溪水倒映出真實世界中美麗的景緻，並在陽光的照射下閃閃發亮著，為了避免畫面上方的明亮光線影響主體 (樹葉) 的測光，我改用 〔◉〕**局部測光**來捕捉這如幻似真的美麗畫面。

---

**名家經驗談**

- 在**自動**模式或大部分的**場景**模式下，測光模式會被固定為 〔◉〕**權衡式測光**，無法變更。

- 當拍攝主體處於順光 (或側光) 環境時，建議使用 〔◉〕**權衡式測光**或 〔☐〕**中央偏重平均測光**模式。

- 在強逆光、或同時存在亮暗反差極其明顯的拍攝場景，應改為 〔•〕**重點測光**模式，並以**希望曝光正確的區域**進行測光。

# 曝光補償 / AEB

**拍攝 2**
**短片 3**

➲ 調整影像的亮暗程度, 並 (或) 一次獲得 3 張不同明亮度的照片

**對應機種** 600D ※1 | 550D | 500D ※2

## ● 對曝光結果做更細微的調整, 拍出最有感覺的影像氛圍

**曝光補償 / AEB** 其實是 2 種針對影像曝光所提供的微調設定。在 P、A、S 等拍攝模式下, 相機是以『獲得正確曝光』 (不會太亮、也不會太暗) 為基準; 但可能由於現場環境的明暗反差, 或是攝影者刻意想要營造的安排, 就有可能需以高於 (或低於) 相機測得的曝光量來拍攝, 這時就必須以**曝光補償**功能來增減明亮程度, 以達到您所想要的畫面效果。

**Point** 600D、550D **曝光補償**的級數範圍為 ±5 級, 500D 則為 ±2 級。

然而, 在強烈逆光源等特殊情況下, 可能**曝光補償**仍是無法獲得理想中的曝光值, 這時候就可再加上 **AEB (自動包圍曝光)** 功能, 以最多 ±2 級的範圍『包三張』 —— 分別是較亮、正常、較暗的影像, 待事後再決定取捨或進行影像後製 (如 HDR 影像) 等作業。

### ▌設定方法

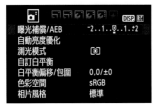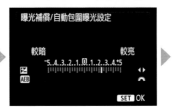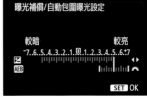

以 600D 來説, 從**曝光補償 / AEB** 點進後, 按 ◀ 鍵是往 "−" 方向降低亮度 (負補償), 按 ▶ 鍵則是往 "+" 方向增加亮度 (正補償)。若此時撥轉 ⚙ 主轉盤, 則可於既有的補償值 (如 +5 EV) 上做 **AEB** 自動包圍曝光 —— 所以 600D、550D 最大補償量可達到 ±7 級

[ Av🔲 曝光補償按鈕 ]

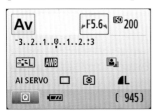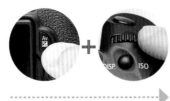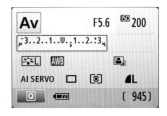

直接按住 Av🔲 鈕, 再撥轉 ⚙ 主轉盤, 即可調整**曝光補償**, 但此法無法設定 **AEB**

---

※1 600D **短片拍攝**功能可於 **短片 3** 中設定**曝光補償**。
※2 500D 的**曝光補償**功能僅限制在 ±2 級之間。

[ Q 速控畫面 ]

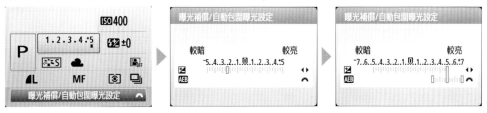

按下 Q 鈕後, 請先移動到**曝光補償 / 自動包圍曝光設定**項。這時如果直接撥轉 主轉盤, 則同 Av🔆 鈕之操作；若按 🆂 進入設定, 則同 Menu 選單設定畫面之操作

---

### 600D 新增：錄影短片的曝光補償選項

先前如要對短片做曝光補償, 是直接按 Av🔆 + 鈕, 而 600D 則是可直接由選單中做設定：

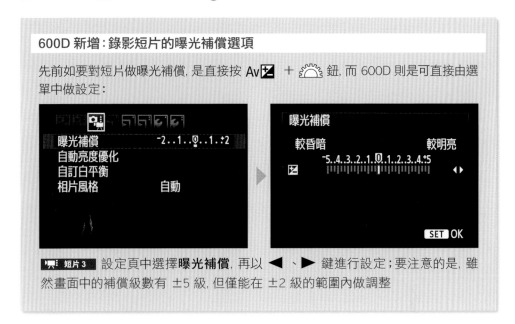

 設定頁中選擇**曝光補償**, 再以 ◀ 、▶ 鍵進行設定；要注意的是, 雖然畫面中的補償級數有 ±5 級, 但僅能在 ±2 級的範圍內做調整

---

### (實拍範例) 『曝光補償 / AEB』的拍攝應用

共同資訊：光圈 f/13, ISO 100, 曝光補償 -1/3 EV；包圍曝光 (由左至右)：-1 1/3 EV, -1/3 EV, +2/3 EV

在拍攝日出的合木村時, 不僅光線變化快速, 而且亮暗處的明暗反差極大, 這時如果還慢慢找出最佳的曝光值, 恐會錯過最漂亮的光影絕色。

因此, 我以**曝光補償 / AEB** 功能設定曝光補償的增減等級, 然後直接『包三張』；事後不僅可從中挑選最佳的照片, 也能成為製作 HDR 影像的最好素材。

名家經驗談

- 即使關閉相機電源, **曝光補償**設定也不會自動取消, 因此拍攝完所需的照片後, 請記得將曝光補償歸零 (0 EV)。

- 若以單張拍攝包圍曝光, 則必須連按 3 次快門才能完成拍攝, 因此筆者較建議: 若設定**自動包圍曝光**, 請搭配 ◻️ **連續拍攝**或 ⏱️/⏱️₂ 等**自拍**模式使用。

- **自動包圍曝光**功能無法在開啟閃光燈、或 B 快門下搭配使用。

- 當相機電源關閉後, **自動包圍曝光**設定亦會自動取消。

- 如有設定**自動亮度優化** (見 **3-28** 頁) 功能, 則**自動包圍曝光**的效果可能會不明顯, 故建議先關閉**自動亮度優化**, 再來設定 **AEB**。

---

**🔧 設定 3**　自訂功能 (C.Fn)の

# 曝光等級增量

➲ 調整光圈、快門、EV、AEB 等設定值的增減幅度　　**對應機種** 600D｜550D｜500D

## ● 用拍攝目的與主體, 來決定更細微、或更快速的設定

**曝光等級增量**可用來決定光圈、快門速度、AEB 包圍、曝光補償等設定的調整級數, 可依需要選擇 **1/3-級**或 **1/2-級**；等級幅度愈小, 愈能精準地微調曝光值, 幅度愈大則愈能快速改變曝光值。所以, 一定要配合拍攝題材來選擇最適合的調整等級, 例如風景類題材可用 **1/3-級**, 運動類則建議用 **1/2-級**的增量。

**⤷ 設定方法**

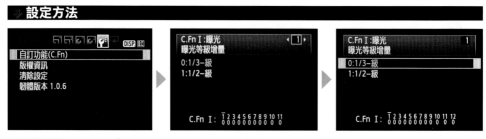

**🔧 設定 3**　中點進**自訂功能 (C.Fn)**, 並以 ◀、▶ 鍵切換到**曝光等級增量**, 接著選擇您所想要的設定即可

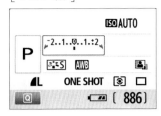
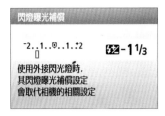

**1/3-級** 會將每個曝光等級都區分為 3 等分, 由於曝光度的調動幅度較小, 所以適合用在可如風景、晨昏、微距等, 可慢慢地找出最佳曝光的拍攝場合

[ 1:1/2-級 ]

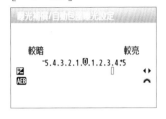
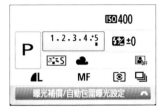

**1/2級** 是把每個曝光區間各區分為 2 等分, 像在拍攝人像、運動、比賽等需要快速反應拍攝結果的情況下, 能迅速改變、立即到位的曝光調整, 才是真王道!

### 各調整等級下的光圈、快門、與包圍級數

|  | 快門速度 (秒) | 光圈值 (f/) | 包圍 / 曝光補償 |
|---|---|---|---|
| 1/3-級 | 1/50、1/60、1/80、1/100、1/125、1/160... | 2.8、3.2、3.5、4、4.5、5、5.6... | 0.3 (1/3 EV)、0.7 (2/3 EV)、1 (1 EV) 之間選擇 |
| 1/2-級 | 1/45、1/60、1/90、1/125、1/180、1/250... | 2.8、3.3、4、4.8、5.6、6.7、8... | 0.5 (1/2 EV)、1 (1 EV) 之間選擇 |

---

**📷 拍攝 1** 閃光燈控制の

# 閃光燈閃光

➲ 設定內置 / 外接閃光燈是否閃光　　　　　　　**對應機種** 600D | 550D | 500D

## ● 控制閃光的開啟、關閉

**閃光燈閃光**項目預設為**開啟**的狀態, 在使用內建閃光燈、或是連接外接式閃光燈時, 便會在拍攝時發出閃光, 如果設為**關閉**, 即使開啟內建閃光燈或是裝了外接閃光燈, 都不會發生閃光。

## ⬇ 設定方法

| 閃光燈控制 |
| 閃光燈閃光　　啟動 |
| 內置閃光燈功能設定 |
| 外接閃光燈功能設定 |
| 外接閃光燈的自訂功能設定 |
| 清除外接閃光燈的自訂功能設定 |
| MENU ↩ |

| 閃光燈控制 |
| 閃光燈閃光　▶啟動 |
| 　　　　　　　關閉 |
| MENU ↩ |

在**閃光燈控制**中的**閃光燈閃光**選單項目中,將該功能**啟動**或**關閉**

[ 關閉 ]

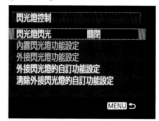

| 閃光燈控制 |
| 閃光燈閃光　　關閉 |
| 內置閃光燈功能設定 |
| 外接閃光燈功能設定 |
| 外接閃光燈的自訂功能設定 |
| 清除外接閃光燈的自訂功能設定 |
| MENU ↩ |

當您**關閉**此功能後,此頁的內置、外接閃光燈設定都會無法設定

### ☔ 看似簡單的開、關功能,拍攝時卻也可以善加利用

此功能看起來很單純,只是控制閃光的開啟及關閉。然而在某些場合下,卻也能發揮不錯的用途。舉例來說,在暗處拍照時,若您不想要使用閃光燈拍攝,但卻想要利用閃光燈的輔助對焦燈,照亮被攝體、提供自動對焦系統足夠的亮度,這時候就可以將

**閃光燈閃光**關閉,避免在拍攝時發出閃光,又可以藉由輔助對焦燈的幫助順利對到焦。

**Point** 相機內建的閃光燈,通常是利用閃光燈頻閃的方式照亮被攝體,讓相機的對焦系統順利完成對焦。有些外接閃光燈則具備紅外線對焦輔助燈,就不會在輔助對焦時發出連續閃光,引起旁人側目。

在暗處拍照時,不希望閃光影響現場氛圍,就可以強制關閉閃光,不過輔助對焦燈還是會閃

---

📷 **拍攝 1**

閃光燈控制の

# 內置閃光燈功能設定

➜ 內建閃光燈的細部功能設定

**對應機種** 600D | 550D | 500D

## ● 用內閃也能創造專業閃燈效果

相機內建的閃光燈,可發出的光量通常不若外接閃光燈來得強、功能也較陽春,但仍具有不少功能,善加利用亦可得到許多專業的閃燈效果。

# ◘閃燈模式

可選擇自動調整閃光出力的**E-TTL II**、手動調整閃燈出力的**手動閃燈**、或是重複閃光的**頻閃閃燈**, 以下分別為您作說明:

## ● E-TTL II 與 手動閃燈

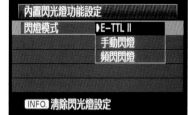

E-TTL II 與手動等 2 選項可說是兩種截然相反的設定: **E-TTL II** 模式是依拍攝狀況、自動調控閃光的出力強弱;如想拍出較明亮感的照片, 只需微調閃光 (曝光) 補償值即可。

但相對的, **手動模式**則可任意地改變閃光出力的大小, 這時判斷正確曝光值的將不再是相機, 而是要由使用者自己來判斷、設定適當的明亮度;如果能熟練這個模式, 就可拍出更貼近自我拍攝風格的照片。

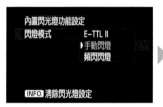 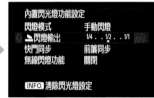 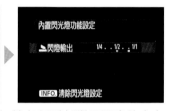

在選單內設定**手動模式**, 只要被攝主體與相機的距離改變, 就必須重新變更閃光的出力值, 才能獲得正確曝光

## ● 頻閃閃燈

頻閃模式可在一次曝光中, 使內置閃光燈連續閃光, 拍攝出動態主體的運動軌跡, 一旦使用這個功能, 就能將物體移動的樣子以及過程拍攝成單張照片;但頻閃模式並不是自動的設定, 攝影前必須針對**閃燈輸出**、**頻率**、**閃光次數**作設定。

利用頻閃讓移動的物體可同時出現在畫面中的不同位置, 是較為高階的使用技巧

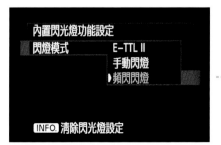 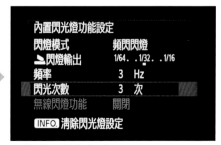

❶ 在**閃燈模式**中選擇**頻閃閃燈**    ❷ 接著設定各設定項即可

| 各設定項的作用說明 ||
| --- | --- |
| 閃燈輸出 | 設定每 1 次擊發閃光的強度 |
| 頻率 | 在1秒裡能夠閃光幾次的設定。舉例來說,10 Hz 的話, 就是 1 秒擊發閃光 10 次。 |
| 閃光次數 | 設定單次曝光裡擊發閃光的總次數。 |
| | 至於可設定的次數, 會隨著**閃燈輸出**量而變 ──**閃燈輸出**量強度愈強,可**閃光次數**愈少, 反之則愈多。 |

**注意事項**

- **閃光次數**乘上快門速度 (秒) 的結果, 不能比**閃光頻率** (Hz) 來得多。舉例來說, 若設定閃燈次數為 10 次, 快門速度為 2 秒, 頻率為 10 Hz 時, 開頭的 1 秒裡即發生了 10 次閃光 (把總次數 10 次閃完了), 這樣後半段的 1 秒就不會再閃光。
- 快門速度如果太快, 又閃光的間隔又過長時, 實際閃光的次數將比設定的次數來得少。

綜合以上說明, 關於輸出量及閃光次數的設定, 想在攝影前就作出精準的設定, 坦白說不太容易, 建議的作法是一邊確認攝影結果, 一邊不斷地重覆細部調整。

## 📷 快門同步

為按下快門後, 閃光燈發出閃光的時機。一般正常狀況下, 皆使用預設的**前簾同步** ── 在按下快門後, 立即發出閃光;而**後簾同步**會在按下快門時發出 1 次預閃來測光 (若是**手動閃燈**模式則不會有預閃), 在快門闔上前會再發出 1 次閃光。

在較快的快門速度下, 我們很難看出前、後簾同步模式的不同, 換言之, 就是拍攝的結果幾乎一樣, 所以若要看到明顯的差異是有一些限制條件的, 首先要使用較**慢速**的快門 (快門速度愈慢, 效果愈明顯), 而且拍攝內容要選擇在暗處移動的主題, 這樣才能清楚看到兩者的差異。

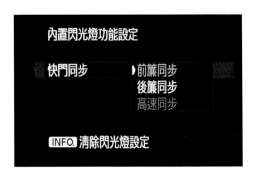

**Point** 若外接閃光燈拍攝時, 還可設定**高速同步**模式, 詳見後面的**外接閃光燈功能設定**。

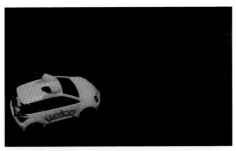

**前簾同步**時,以慢速快門拍攝移動的發光物體,當按下快門後,閃光燈立刻閃光照亮主體,閃燈關閉後主體仍持續移動,此時快門還沒有關上,感光元件會繼續對移動的主體感光,不過由於沒有閃光燈的照明,現場只有微弱的光線,形成主體成像在拖曳光線前的畫面

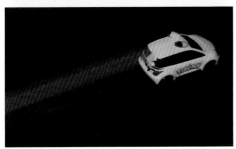

改用**後簾同步**拍攝,同樣拍攝往右移動的主題,當按下快門後,閃燈只有預閃 (並沒有真的閃光成像), 在快門持續期間只會拍下移動的的軌跡,當快門時間結束要關閉前,閃光燈進行閃光動作,這時在畫面右邊的主體受到閃燈的照射,而呈現清楚的影像,這樣的呈現結果較為自然

**Point** 請注意:若快門速度高於 1/30 秒, 會自動採用**前簾同步**模式。

## 📷 閃燈曝光補償

當**閃燈模式**設定為 E-TTL II 時, 若閃光燈自動調整閃光的結果太亮或太暗, 可以 1/3 的級距, 調整閃光強度至 ±2 級的亮度。

不過要調整閃燈曝光補償, 通常不需進入選單中設定, 可以直接在機身按鈕快速調整, 或透過速控畫面來操作, 下表是我們建議的各機種操作方式:

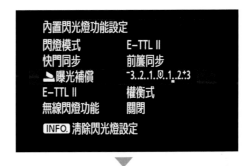

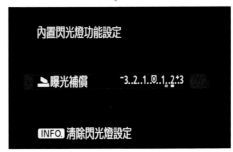

| 相機機種 | 快速設定方式 |
|---|---|
| 600D / 550D | 按下 Q 鈕, 在**速控畫面** 🔂 項目中設定 |
| 500D | 顯示拍攝設定時按下 SET 鈕, 在**速控畫面** 🔂 項目中設定 |

### ● 確實了解不同閃燈曝光補償的不同之處

由於閃燈曝光補償只針對閃光照明進行補償,如果拍攝人搭景的照片,只有主體的明亮度會變化,背景的明亮度則不會改變。底下是不同閃燈曝光補償的明亮度變化,您可比較看看:

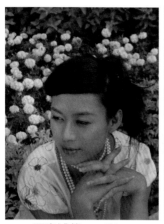
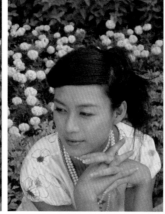

閃光補償 - 1 EV　　　　閃光補償 ± 0 EV　　　　閃光補償 + 1 EV

## 📷 E-TTL II │ E-TTL II 側光

閃燈的**權衡式**測光,是以整體畫面來做計算,還會對主體 (對焦點) 區域作加權,亦即閃燈會自動設定曝光參數以配合場景。至於**平均**模式則是對整個場景作平均測光,依場景亮度不同,若想以主體曝光為主,必須視情況進行閃燈曝光補償。

在一般的狀況下,建議只要設定**權衡式**即可,讓閃燈自動設定曝光參數以配合場景。

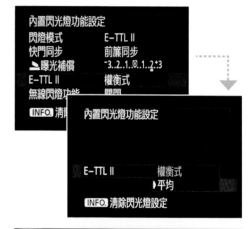

**權衡式**測光拍攝。主體的亮度明亮正常,沒什麼問題

這張改以**平均**模式,主體和整個場景作平均測光,結果主體暗了點,可以適當加點閃燈補償

# ◘ 無線閃燈功能 (僅 600D)

**無線閃燈功能**只有在 600D 上具備, 此功能是以內閃無線觸發, 進行多組閃光燈的閃光攝影, 預設為**關閉**。選擇任一無線閃燈模式後, 會多出一些設定選項, 以設定各組閃光燈的閃光比率或單獨設定曝光補償。

600D 提供的無線閃燈功能相當豐富, 甚至可以使用內閃觸發多個外閃。不過平心而論, 一般人同時使用多顆外閃來拍攝並不多見 (專業人士例外!), 因此以下就以多數攝影玩家最常用到的無線閃燈狀況, 為您說明選單的設定方式, 並以實例帶您體驗控制多燈照明的樂趣!

**Point** 以下 🔫、🔦 的圖示為外閃; 🔦、🔧 的圖示為內閃。

## ● 使用外閃及內閃同時拍攝, 並可變更兩者的閃光強弱比率 🔫:🔦

這樣可以調整拍攝主體的陰影效果, 是滿常見的無線閃燈方式, 選單操作方式如下:

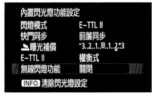

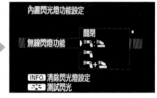

❶ 在**內置閃光燈控制**中選擇**無線閃燈功能**

❷ 選擇第一個項目, 按下 (SET) 鈕 ▼

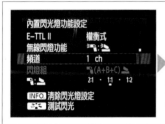

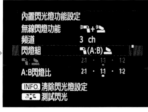

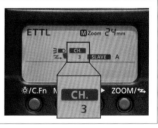

❸ 內、外閃燈的**頻道**數值必須設定一致 (此例設定 3 ch), 才能觸發

▼

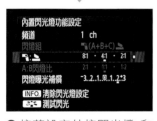

❹ 接著設定外接閃光燈 和內置閃光燈的閃燈光比, 此處建議依拍攝後的效果再回頭調整設定

底下範例以外接閃燈從畫面左側發光, 當提高閃燈比後, 可以明顯看出左側的光變強了。

Ⓐ 外接閃光燈:
內置閃光燈 = 1:1

Ⓑ 外接閃光燈:
內置閃光燈 = 4:1

● 使用外閃及內閃同時拍攝, 以自動模式調整整體的亮度 ⌘+⌘

這也是常見的拍攝方式, 表示要將外接和內置閃光燈以全自動的方式拍攝, 雖然同樣可設定外接、內置閃燈的閃光比, 但兩盞燈的光量比不會差太多。如果比較重視整體的光量的話選此模式就對了!

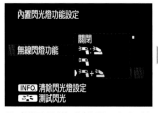

❶ 想用此模式拍照, 在**無線閃燈功能**中改選第3個項目即可

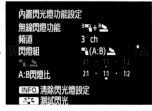

❷ 設定好後, 也要在**閃燈組**中選擇此項, 才能設定底下的 **A:B閃燈比**(外接:內置)

外接閃光燈:
內置閃光燈 = 1:1

外接閃光燈:
內置閃光燈 = 4:1

---

**名家經驗談**

● 使用無線閃燈拍攝時, 在 **ETTL II** 的**閃燈模式**下, 也可以設定閃燈曝光補償來調整拍攝效果:

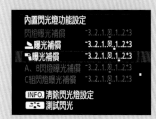

閃燈曝光補償

**Point.** 閃燈模式設為**手動閃燈**時, 亦可手動設定各組閃光燈輸出的光量

● 使用無線閃燈時, 無法將**快門同步**設為**後簾同步**, 一律是以**前簾同步**來拍攝。

● 在使用無線閃燈拍攝前, 如果想要確認設定、各組閃燈是否順利觸發, 可按 ⌘ 鈕。

● 若想清除閃光燈的設定, 可按 (INFO) 鈕, 讓上述所有內置閃光燈設定, 全部回到預設值:

按**確定**後即可清除閃光燈設定

● 當連接外閃燈時, 內置閃燈便無法使用, 因此也就無法進入**內置閃光燈功能設定**選單:

閃光燈控制の
# 外接閃光燈功能設定

➲ 外接閃光燈的細部功能設定　　　　　　　**對應機種** 600D | 550D | 500D

## ● 外接閃光燈的專業閃燈功能, 直接在相機上就可以設定!

相機外接閃光燈, 除了可以發出較大的光量 (GN 值較大), 照的範圍更遠, 大多具備許多專業閃光攝影功能, 若使用 Canon 原廠 EX 系列閃燈, 還可以直接在相機上調整閃燈的各項設定, 根據連接的外閃型號不同, 可支援的功能略有不同, 因此可調整的項目也會有些許差異。

其中**閃燈模式、E-TTL II** 等項目使用上皆與前面**內置閃光燈功能設定**所述相同, 以下僅就不同之處說明。

外接閃光燈功能設定與內置閃光燈功能設定差異之處

| 功能名稱 | 差異之處 |
| --- | --- |
| 閃燈模式 | 與內置閃光燈功能設定相同 |
| 快門同步 | 外接閃光燈多了**高速同步**功能 |
| 閃燈包圍曝光 | 內置閃光燈無此設定 |
| 閃燈曝光補償 | 與**內置閃光燈功能設定**相同 |
| E-TTL II | 與**內置閃光燈功能設定**相同 |
| 變焦 | 內置閃光燈無此設定 |
| 無線閃燈功能設定 | 與**內置閃光燈功能設定**相同 |

## 🖂 快門同步內的『高速同步』

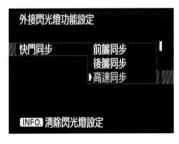

用閃燈拍攝時,閃光燈同步速度功能在設定 (限制) 相機快門速度的『上限值』(常見的同步快門值有 1/125 秒、1/250 秒等)。這原因很簡單 — 閃燈必須在相機快門簾完全打開的曝光時間內擊發閃光, 才能拍出正確的影像;但如果快門速度快過一定速度後, 就會發生快門前簾還未完全開啟、快門後簾就隨即關上, 造成局部畫面『一半黑』的情況。

一旦快門速度高過同步快門, 閃光燈在閃光時將會被快門後簾遮擋住, 造成照片上下曝光不一致的現象

而在**快門同步**功能中, 除了介紹內閃時所提到的**前簾同步**與**後簾同步**兩種模式外, 使用外接閃燈時, 還可設定**高速同步**模式 — 即閃光燈閃光時, 以『高速連續閃光』來拍照。**此功能可以將快門速度提高到比原本限制的同步快門還快, 還能拍出正常曝光的照片。**

為什麼需要這樣的功能呢?它對拍攝淺景深的人像、花卉等主題可說非常重要!因為像在艷陽高照的逆光場合, 又必須開大光圈 (亦即正確曝光下, 快門速度將會很快) 來突顯被攝主體時, 如果沒有**高速同步**功能, 就可能拍出一片死白 (快門過慢造成過曝)、或散景不夠明顯 (高速快門下, 光圈自動縮小) 等結果。

這張照片是在艷陽下拍攝, 逆光以大光圈來表現背景模糊的景深效果, 導致快門速度高達 1/2000 秒, 遠遠超過相機同步快門的限制, 必須設定**高速同步**才能獲得正確的補光效果

---

 **使用高速同步要注意**

使用**高速同步**時, 由於閃光燈處於持續閃光狀況, 因此若使用次數過於頻繁時, 會有閃燈燈頭發熱的情況, 這時就應先夠時停止使用, 否則閃燈燈管可能會過熱而燒毀。

## 📷 閃燈包圍曝光

如同相機的包圍曝光功能, 使用閃光燈拍攝時, 部分閃燈也支援閃燈包圍曝光的功能, 可以分別拍攝 3 種不同閃光亮度的照片:

左至右分別為閃燈包圍曝光 -1、0、+1

### 設定方法

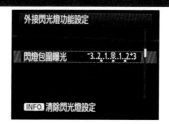

在**閃燈包圍曝光**項目中, 以 ✛ 鈕設定曝光補償量, 最後按下 (SET) 鈕即可完成設定

## 📷 閃燈曝光補償

當自動閃燈的結果太亮或太暗時, 可以 1/3 的級距, 調整閃光強度至 ±3 級的亮度。要留意的是: 若閃燈本身設有曝光補償值時, 則會以閃燈上的設定為主。

### 設定方法

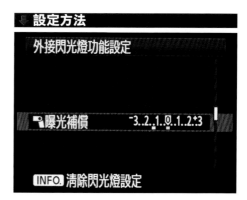

在**閃燈曝光補償**項目中, 以 ✛ 鈕設定曝光補償量, 最後按下 (SET) 鈕即可完成設定

## 📷 變焦

使用的鏡頭焦距不同, 所需的閃光涵蓋範圍也不同, 若使用廣角鏡頭拍攝, 而閃光的範圍太過集中, 則影像四周便會產生暗角; 若以望遠鏡頭拍攝, 而閃光範圍太大, 則閃燈出力可能無法達到足夠的亮度。

### ▶ 設定方法

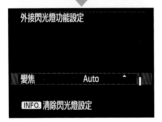

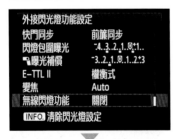

此設定預設為 **Auto**, 閃燈會自動根據鏡頭來調整, 當然也可自行調整設定。

雖以廣角鏡頭拍攝, 但刻意將焦距設為望遠端, 讓閃光範圍集中在畫面中央, 使得主體外圍雜亂的背景曝光不足, 以避免干擾主題

## 📷 無線閃燈功能

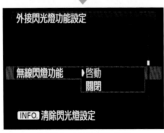

啟動無線閃燈功能

若接在機頂的外閃, 支援無線觸發 (Master 模式) 功能 (如 580EX II), 便可用來無線觸發多組閃光燈, 但部分外接式閃燈雖支援無線閃燈功能, 但只能作為『被觸發』 (Slave 模式) 的附屬閃燈, 例如 430EX II, 這時候選單中就不會出現無線閃燈功能選項。

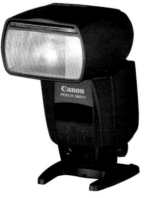

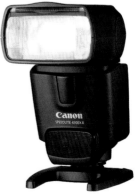

Canon 580EX II          Canon 430EX II

# 外接閃光燈的自訂功能設定

➲ 由機身調整外接閃光燈的自訂功能　　　**對應機種** 600D | 550D | 500D

## ● 從機身上就可以調整外閃的功能, 看你習慣怎麼操作都可以!

每一顆外接閃光燈根據型號不同, 會有不同的自訂功能選項, 例如閃燈距離顯示的單位設定、是否自動關閉閃燈電源、自動根據相機片幅調整等效焦距...等。如果您在機頂上接上 Canon 原廠 430EX II、580EX II 等 EX II 系列閃燈, 可以直接透過相機選單來控制外閃的設定。

接上原廠閃燈後, 可設定的選單項目非常豐富, 就和外閃上所能作的設定一樣。而且外閃上的設定通常都以符號或數字表示, 若沒有邊看手冊完全不知道在設定什麼(就算有還要邊看邊對照也挺麻煩的), 透過相機選單來操控, 既方便又一目瞭然!

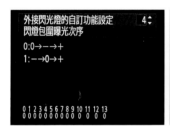 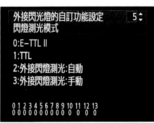 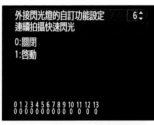

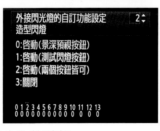 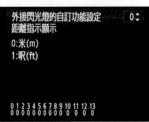 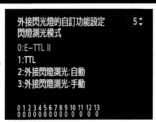 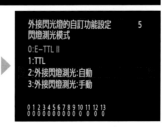

選單內的外閃設定項目 (此處未全數列出)

### ⌐ 設定方法

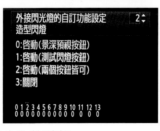

按下 **MENU** 按鈕後, 依序進入 **拍攝 1** 設定頁、**外接閃光燈的自訂功能設定**選單項目, 以 ⊙ 選擇要設定的項目後按 SET 鈕, 再以 ⊙ 調整設定, 之後再按 SET 鈕即可完成設定。

當您完成設定後，可驗證看看外閃上的設定是否有跟著改變：

例：600D 接上 580 EX II，設定**閃燈測光模式**

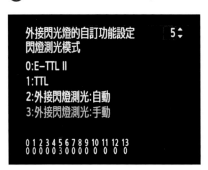

在選單內選擇 **1.外接閃燈測光:手動**
項目後

外閃上也隨即切換為 M 測光模式

例：7D 接上 580 EX II，設定 **距離指示顯示**

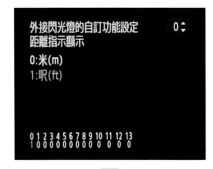

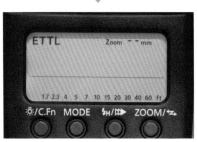

在選單內選擇 **1.呎(ft)** 項目後，外閃
的設定也跟著改變

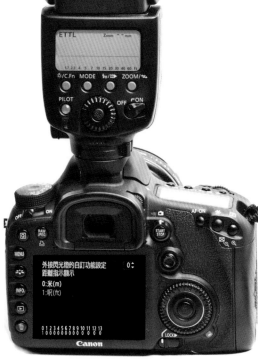

使用選單操作外閃的
設定，實在非常方便

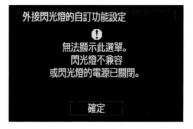

**怎麼我的外閃接上去沒有作用？！**

前面有提到, 此功能必須使用原廠 EX II 系列外閃才能看到完整設定項目, 若您接上的是 Canon EX 一代的閃燈, 只會看到部份項目。甚至若你接上的是副廠閃燈, 可能甚至連選單都進不去, 這就表示無法支援啦！

接上副廠外接閃燈後, 無法使用
**外接閃光燈的自訂功能設定**功能

---

**⚫ 拍攝 1** 閃光燈控制の
# 清除外接閃光燈的自訂功能設定

➲ 將外接閃燈的自訂功能改回預設值　　　　**對應機種** 600D | 550D | 500D

## ⚫ 一鍵重置的便利功能

不論在閃燈上、或是相機上設定閃光燈的各項自訂功能, 一旦您忘了先前改動的項目為何, 怎麼改也無法還原先前的設定；或僅是在測試各設定選項的效果, 那麼, 只要一鍵還原, 就不用再逐一檢查、確認了。

**⬇ 設定方法**

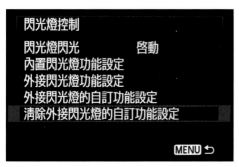 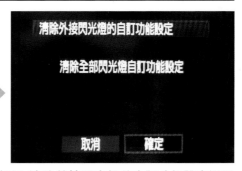

按下 **MENU** 按鈕後, 依序進入 **⚫ 拍攝 2** 設定頁、**清除外接閃光燈的自訂功能設定**選單項目, 選擇**確定**後按 (SET) 鈕, 即可清除設定。

**拍攝 1** # 防紅眼功能 開/關

➲ 有效減輕紅眼現象的設定　　　　　　　對應機種 600D | 550D | 500D

## ● 雖然 DSLR 比較不常遇到, 但用閃燈拍人像時還是開啟吧!

在光線不足的環境下拍攝人像, 很習慣會使用閃光燈, 有時候從照片上會發現被攝者的眼睛產生紅色的反光, 這種狀況就稱為**紅眼**。產生紅眼的原因是在昏暗環境時瞳孔會自然放大, 此時閃光燈使用的瞬間, 瞳孔來不及收縮, 使得光線反射回來進到鏡頭成像的結果, 因此相機都會有防紅眼功能的設計, 在正式拍攝前連續多次閃光, 讓瞳孔縮小, 減少紅眼的情況。

### 設定方法

❶按下 **MENU** 按鈕後, 依序進入 **拍攝 1** 設定頁、**防紅眼功能 開/關** 項目

❷使用 ✛ 鈕切換到**開**, 然後按下 **SET** 鈕即可

未開啟**紅眼減弱**, 拍攝人像有可能會出現紅眼現象

開啟**紅眼減弱**之後, 就比較不會拍出紅眼的相片了

---

### 名家經驗談

- 常用 DSLR 拍人像的使用者可能會發現, 比起消費型相機, DSLR 拍出紅眼的機率其實不高, 儘管目前為止並沒有較『科學』的解釋 (筆者認為或許是 DSLR 閃燈位置的關係所以較不會拍出紅眼), 既然選單上有設計此功能, 當您用閃燈拍人像時, 不妨就將它開啟吧!

- 防紅眼雖可減輕紅眼現象, 不過卻提高了拍到閉眼睛的情況, 建議您拍攝後最好查看一下照片有無這方面的問題。

**設定 3** 自訂功能 (C.Fn)の
# 自動對焦輔助光閃光
➲ 設定是否開啟相機 (或閃燈) 的輔助對焦功能　　對應機種　600D | 550D | 500D ※

## ● 在現場光線微弱下, 還能精準合焦的必勝技法！

**自動對焦輔助光閃光**可設定當相機無法判斷合焦位置 (俗稱 "迷焦") 時, 是否要自動發出輔助光線以協助對焦工作, 一般情況下若無特殊需求, 請設為 **0:啟動**即可。但要注意：本選項須在**閃光燈控制**中的**閃光燈閃光**選項 (見 3-9 頁) 設為**啟動**後才會有效。

---

### ◈ 設定方法

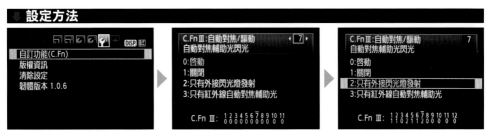

從 **設定 3** 中點進**自訂功能 (C.Fn)**, 並以 **◀**、**▶** 鍵切換到**自動對焦輔助光閃光**, 接著選擇您所想要的設定即可

---

 『自動對焦輔助閃光』的選項作用

[ 啟動 ]　　　　　[ 只有外接閃光燈發射 ]　　[只有紅外線自動對焦輔助光]
　　　　　　　　　　　　　　　　　　　　　(500D 無)

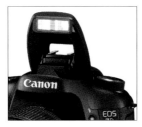　　

由內閃或外接式閃光　　由外接式閃光燈所發出的　　如果外接閃燈具備紅外線
燈發出閃光, 這也是　　閃光來當作對焦輔助光　　的輔助發光部, 就可使用紅
最簡易的自動對焦輔　　　　　　　　　　　　　　外線輔助光來閃光
助光

---

※ 500D 僅有 0-1-2 選項, 無 **3. 只有紅外線自動對焦輔助光**功能。

名家經驗談

- **自動對焦輔助閃光**不見得一定是在光源不足時才會作用, 當場景明暗對比的反差過低而無法順利對焦時, 閃燈一樣會頻頻發出輔助光源; 故建議先改用手動對焦, 以免徒增電池電力的虛耗。

- 不管是哪種方式的輔助閃光, 照明範圍都有其限制, 如果對焦位置距離太遠便會失去作用。

- 內閃或外閃所產生的短促連續閃光相當刺眼, 所以若外接閃光燈具備紅外線功能, 筆者強烈建議優先使用**只有紅外線自動對焦輔助光**。

---

**⚙ 設定3** 自訂功能 (C.Fn)の
# 光圈先決模式下的閃光同步速度
➲ 在 Av 模式下開啟閃燈拍攝時, 用來指定快門速度的『最低速限』

**對應機種** 600D | 550D | 500D

## ● 想對主體補光, 又想確保安全快門速度的最佳對策!

**光圈先決模式下的閃光同步速度**功能是指當閃光燈與 Av 模式搭配使用時, 是否要將快門速度限制在較不易發生手震的『安全快門』上; 一般情況下的預設值為**自動**, 也就是快門速度會在 30 秒 ～ 1/200 秒之間自動設定。

但如果現場光線不夠明亮 (如夜晚或室內), 則即使開了閃燈捕光, 快門速度還是會相當地慢, 這時就容易因手持晃動、或相機震動而拍出模糊的照片; 所以, 將**光圈先決模式下的閃光同步速度**功能改設為 **1/200 秒 (固定)**, 或是 **1/200 － 1/60 秒 自動**, 就可避免拍出失敗的模糊照喔!

### ⬇ 設定方法

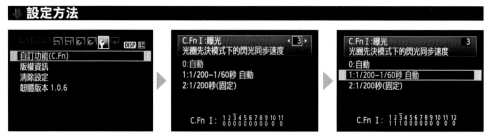

從 **⚙ 設定3** 中點進**自訂功能 (C.Fn)**, 並以 ◀ 、 ▶ 鍵切換到**光圈先決模式下的閃光同步速度**, 接著選擇您所想要的設定即可

# 📷 閃光同步速度設定的各種效果比較

這裡的示範照片說明了 3 個選項在用閃燈補光的差異所在。**自動**會拍出主體和現場光線都均衡的照片，但可能會因慢速快門的曝光時間，導致手震模糊、或是局部過曝等現象；**1/200 — 1/60 秒 自動**則會限制最低快門速度得在 1/60 秒以上，可成功拍出清楚的照片，但背景就會因為吃光不夠而有些偏暗；如果是設為 **1/200 秒 (固定)**，則更不容易拍出模糊的照片，但也由於快門速度被限制在相機最高的閃光同步速度下，所以背景幾乎陷入暗沉之中。

[ **自動** ]

光圈 f/8, 快門速度 1/10 秒, ISO 200

[ **1/200 — 1/60 秒 自動** ]

光圈 f/8, 快門速度 1/60 秒, ISO 200

[ **1/200 秒 (固定)** ]

光圈 f/8, 快門速度 1/200 秒, ISO 200

 **拍攝 2**
**短片 3**

# 自動亮度優化

➲ 自動調整出影像的最佳亮度與對比　　**對應機種** 600D ※1 | 550D | 500D ※2

## ● 任何狀況下, 都能同時兼顧亮部與暗部細節

**自動亮度優化**功能會在照片太暗或對比度太低時, 自動予以修正, 將照片亮度及對比度提高。例如在逆光下拍攝, 常常發生主體太暗的情形, 這時候相機就會自動將較暗的部分調亮；若是在陰天、對比不足的情況下, 則會將影像對比提高。除此之外, 還結合了臉部偵測功能, 當在逆光拍攝人像時, 適當的增加臉部亮度, 獲得絕佳的修正。

開啟此功能之後, 不論在任何拍攝狀況下, 只要曝光控制不要太糟, 都可輕易得到曝光理想的照片。除了**關閉**功能的選項外, 共有**弱、標準、強**等 3 種校正程度。在 **全自動**及 **創意自動**等拍攝模式下, **自動亮度優化**功能會自動打開, 並固定設在**標準**；而在 **P、Tv、Av、M** 等模式下, 預設亦會開啟, 不過您仍可手動調整設定。通常只要設在**標準**即可得到最佳的效果。

### 📥 設定方法

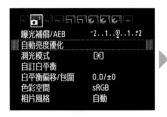 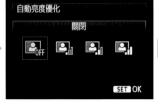 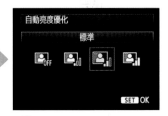

點進**自動亮度優化**之後, 再依所需選取相關的設定, 完成後按 ⑤⑤ 套用即可

[ **600D 新增：短片拍攝下的『自動亮度優化』** ]

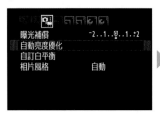 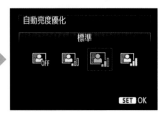

600D 在 **短片 3** 設定頁中, 亦可針對錄影功能指派**自動亮度優化**設定

※1 600D **短片拍攝**功能可於 **短片 3** 中設定**自動亮度優化**。

※2 500D 位於 **設定 3** 設定頁的**自訂功能 (C.Fn)** 下。

[ 開啟『高光色調優先』的話… ]

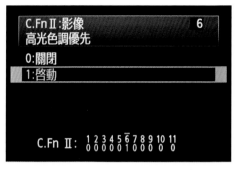 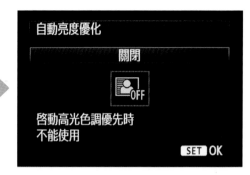

一旦**自訂功能 (C.Fn)** 中的**高光色調優先** (見 **6-14** 頁) 設定為**啟動**, **自動亮度優化**功能將自動**關閉**而無法作用

---

### 與曝光補償功能的差別

這項功能並非單只是將整張畫面增亮或提高對比, 而是會判別畫面中亮部與暗部, 分別予以增減亮度; 這和藉由曝光補償來調整『整體』亮度是不同的概念。

---

## 📷 自動亮度優化全上手活用示範

自動亮度優化可使用的場景有「曝光不足」、「閃光燈光量不足」、「逆光人物攝影」、「低對比」等 4 種, 以下透過範例讓您對該功能有更進一步的了解。

### ● 曝光不足的情況

在白色的影像佔據畫面大部份時, 整體亮度會變得較暗。在此一情況下, 相機也會自動校正成自然又明亮的影像。

[ 優化效果:**關閉** ]　　　　　　　　　　　[ 優化效果:**強** ]

### ● 低反差、低對比度的情況

拍攝多雲或是有山嵐的風景時，相機會調節對比度，讓照片具有層次感。

［ 優化效果:**關閉** ］                  ［ 優化效果:**強** ］

### ● 逆光人物攝影（臉部偵測）

逆光拍攝人像照時，因被逆光影響，臉部曝光會較暗，此時相機如有偵測到臉部，即會自動校正亮度。

不過如果稍微側臉，臉部偵測技術可能會無法正常運作，**自動亮度優化**功能也就無法顯示出效果了。

［ 優化效果:**關閉** ］   ［ 優化效果:**強** ］

### ● 閃光燈光量不足（臉部偵測）

使用閃光燈拍攝時，相機如有偵測到臉部，但光量不足時，為了讓臉部變亮即會自動校正亮度。

［ 優化效果:**關閉** ］            ［ 優化效果:**強** ］

## 🔄 拍 RAW 免驚, 留到 DPP 再進行優化吧!

若不想在拍攝時還要嘗試改來改去, 那麼就拍 RAW 檔吧! 屆時不管**自動亮度優化**的設定為何, 都可於後製時重新調整到最佳效果

> `Point` 但如果相機選單中無該選項功能, 則 DPP 中的**自動亮度調整**亦無作用 (呈灰色)。

---

### 並不是一直開啟就是好!

自動亮度優化功能並非完全沒有缺點。當功能開啟後, 即使以曝光補償、手動曝光將曝光降低、或是自動包圍曝光時, 相機仍會自動將較暗的亮度提高, 所以特意想要拍攝較暗的影像時, 記得將此功能**關閉**。另外, 由於將暗部調亮、或是對比提高太多的結果, 有時會造成雜訊增加的負面效果。

> `Point` 有時為了表現陰影、剪影等刻意降低曝光的情形, 就必須將自動亮度優化功能關閉。

---

🔧 **設定 3**　自訂功能 (C.Fn)の
# 長時間曝光消除雜訊功能

➲ 當曝光時間在 1 秒以上時, 是否要開啟降噪功能的設定

`對應機種` 600D | 550D | 500D

## ● 想追求更為乾淨的影像畫質, 建議就設為『自動』吧!

**長時間曝光消除雜訊功能**是專門用在當快門速度慢過 1 秒 (含) 以上時, 設定是否需要啟動相機的降噪功能, 可選擇的選項有**關、自動、**和**開** —— 其中, **自動**是只有在長時間曝光下檢測出雜訊時, 相機才會自動做降噪處理 (若沒檢測出來則不會進行處理), 而**開**則是攝影時間超過 1 秒以上, 就一定會做消除雜訊的動作。

啟用本功能之後，原則上拍照所需的時間將會加倍，也就是說：『曝光的時間有多久，降噪處理的時間就得花多久』，例如，進行 30 秒的長時間曝光，降噪處理的時間就需要 30 秒，且在進行消除雜訊作業時，相機是無法進行其它設定或拍攝的喔！

### 設定方法

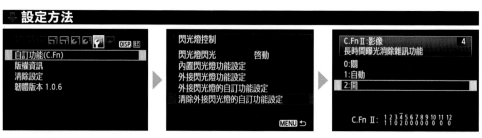

從 **短片3** 中點進**自訂功能 (C.Fn)**，並以 ◀、▶ 鍵切換到**長時間曝光消除雜訊功能**，接著選擇您所想要的設定即可

## ○ 檢證！長時間曝光消除雜訊功能的降噪成效

[ 快門速度 30 秒 ]

這是一張典型的晨昏照，由於天空還有落日後的餘光，只要用 30 秒的快門速度，就能拍出街房的燈火、車流的軌跡、以及絢麗的天空色溫，不論是亮部還是夜空與陰影的部分，幾乎都找不到因長時間曝光而產生的雜訊。在 30 秒這樣說長不長的慢速快門中，**長時間曝光消除雜訊功能**的效果並不明顯 (畫面上的雜訊本來就不多)，不過可以的話還是建議您設為**自動**，以備不時之需

使用 B 快門進行 4 分鐘長時間曝光拍攝寧夏夜間的山間雲嵐，讓雲層呈現出如絲綢般光滑柔順的表面，比起上圖的 30 秒曝光，用 4 分鐘長時間曝光時，畫面上無可避免的會產生雜訊。仔細觀察，可以從暗部的中間色調中，看出雜訊並不明顯，可見**長時間曝光消除雜訊功能**發揮功效，因此進行長時間曝光時，還是設定為**自動**或**開**比較安心

---

**注意** **開啟本項功能時，要特別留心處理雜訊的時間！**

一般說來，相機處理雜訊作業所耗費的時間，約等同於您所設定的曝光時間。例如以 B 快門曝光 20 分鐘，處理雜訊的時間也同樣需要約 20 分鐘，亦即前後共需雙倍 (40 分鐘) 的拍攝時間！

這點，請在拍攝前務必做好準備與考量 —— 相機電池的電量是否足夠讓相機持續曝光 (處理) 這麼長的時間？是否換上充飽電的全新電池？是否該加裝電池手把 (雙電池) 以增加續航力？… 這些都是在『長曝降噪』時要顧全到的，以免雜訊還沒除完，相機就先沒電了 —— 那張 "半成品" 自然也跟著毀了！

**Point** 另外還有一招：關閉**長時間曝光消除雜訊功能**！切記：寧可先存檔以保心安，事後再於後製進行降低雜訊的作業。

設定3　　C.Fn IV:操作/其他の
# 快門/自動曝光鎖按鈕
➲ 指定快門及 ✱ 鈕按下時要進行的對焦/測光鎖定動作

對應機種　600D ※ | 550D | 500D

## ● 避免因重新構圖使得拍攝主體的曝光值 / 清晰度發生偏差

本自訂功能對於拍攝主體必需清晰銳利、又需以主體為正確曝光的場景來說，是非常方便而實用的功能。然而 Canon 各款相機上都有 3~4 種選項，選項內容有所不同，您必須先認識清楚，才能依照用途而選擇。

| 設定名稱 | 運作說明 | 使用時機 |
|---|---|---|
| 0: 自動對焦/自動曝光鎖 | 相機的預設值,當拍攝者半按快門按鈕時,相機即自動測光,同時也自動對焦。此時在拍攝主體上執行 AE 曝光,就能讓主體部份有正確的曝光 | - |
| 1: 自動曝光鎖/自動對焦 | 按下 ✱ 按鈕進行自動對焦,半按快門按鈕則是進行自動曝光鎖定 | 如要分別進行對焦及測光時非常方便 |
| 2: 自動對焦/自動對焦鎖,無 AE 鎖 | 在人工智能伺服自動對焦模式中,您可按下 ✱ 按鈕暫停自動對焦操作。曝光參數則是在影像拍攝瞬間設定 | 可防止相機與主體之間有障礙物通過時導致自動對焦偏離 |
| 3: 自動曝光/自動對焦,無 AE 鎖 | 在人工智能伺服自動對焦模式中,您可按下 ✱ 按鈕啟動或停止人工智能伺服自動對焦操作。曝光參數則是在影像拍攝瞬間設定 | 適合對焦持續運動及停止的主體。這樣能為關鍵瞬間準備好最佳的對焦及曝光 |

### ⬇ 設定方法

從 設定3 中點進自訂功能 (C.Fn)，並以 ◀、▶ 鍵切換到快門/自動曝光鎖按鈕，接著選擇您所想要的設定即可

※ 600D 在 短片3 設定頁中亦有個 ➡ 快門/自動曝光鎖按鈕，其作用相同。

[ 600D：『 🎥 快門/自動曝光鎖按鈕 』 ]

600D 在 **🎬 短片1** 設定頁中的 🎥 **快門/自動曝光鎖按鈕**，其選項和功能都與**自訂功能 (C.Fn)** 相同

---

### ⚡ 各選項不知道怎麼選？！實際測試就知道了

本功能內的眾多選項，使用者剛接觸時很有可能是頭昏腦脹，不太了解各選項的差別，此時建議您不妨直接測試看看！例如在 **AI SERVO** (人工智能伺服自動對焦模式) 下用連續對焦的方式改變對焦點 (追焦)，並設定**光圈先決 (AV) 模式** —— 即先將光圈固定住，再來觀察測光值的改變 (快門速度的變化)。

以筆者經常使用的 **3: 自動曝光/自動對焦, 無 AE 鎖**為例：

❶ 首先，開始構圖時，用快門鈕 半按快門測定曝光值，這時在觀景窗的左下角會出現一個 "✱" 符號

❷ 再來按 ✱ 按鈕來對焦 (追焦)

❸ 合焦後按下原來的快門鈕

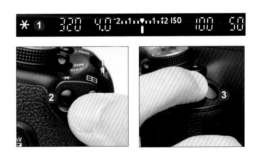

此時測光值不會改變 (快門速度不變)。拍攝者如果能善用這個功能，拍攝逆光人像 (尤其動態行進的人像) 非常有幫助！

**實拍範例** 也可以像這樣的使用方式

### 將快門/自動曝光鎖按鈕設定為『自動曝光鎖/自動對焦』

此設定會在半按下快門按鈕時,就可以同時鎖定對焦點與 AE 曝光鎖定。以下範例利用中央對焦點對焦,並保持半按快門的狀態決定構圖:

指派快門為
自動曝光鎖

未指派快門為
自動曝光鎖

示範圖例中, 是將光圈設為 f/5.6 (光圈先決模式), 並用中間對焦點鎖定焦點後再調整構圖

快門速度為 1/400 秒, 儘管是逆光拍攝, 但由於是以楓葉為主體進行測光、並於對焦時即鎖定曝光, 故仍可拍出符合現場的明亮感

快門為 1/1000 秒, 這是由於明亮背景佔了大半部份, 導致測光出現誤差 (以為場景過曝), 加上未對主體做曝光鎖定, 結果楓葉受到以背景為曝光基準的影響, 變得很暗沉

# 4 ISO與白平衡
## 相關的選單設定

一張照片的顏色，有時候比影像的內容更可以讓人留下深刻的印象！在以往傳統底片的時代，想改變照片上的顏色可是件繁複的麻煩事；但在 Canon DSLR 相機中，只需善加利用白平衡或相片風格等功能，就能輕易做到這一點，甚至還能創造出專屬於個人風格的表現。

所以，本章可說是相當重要的一環：了解各功能選項並加以善用，就能正確地表達出當下所見的情景與氛圍，拍出照片饒富變化的豐富性。

## 拍攝2 自訂白平衡

➲ 將拍好的取樣照片設為手動白平衡的依據

對應機種 600D | 550D | 500D

### ● 即使現場光源複雜, 也同樣能拍出最正確的色彩!

**自訂白平衡**功能可讓相機使用者在面對同一拍攝光源下, 先拍出一張正確白平衡的影像, 然後再將該照片的白平衡設定『另存』為 ◣☁◢ **使用者自訂**白平衡;這樣一來, 後續就可以以輕鬆地以相同的白平衡來拍攝其他照片, 也就能還原出最正確的色彩來。

#### ⬇ 設定方法

**自訂白平衡**功能的設定步驟可分為以下幾個大步流程:

❶ 拍攝白平衡取樣照片

❷ 設定『自訂白平衡』功能

❸ 變更白平衡設定

### 1 拍攝白平衡取樣照片

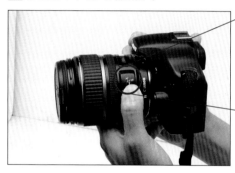
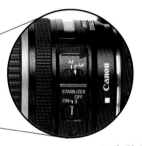

❶ 先將鏡頭上的**對焦模式開關**切換成 **MF** 手動對焦

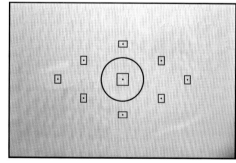

❷ 在欲拍攝的主體前面擺放一張白紙, 然後轉動鏡頭的變焦環, 使其涵蓋取景框的範圍, 然後按下快門鈕拍攝一張樣本照片

## 2 設定『自訂白平衡』功能

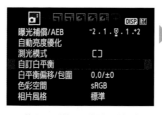 

❶ 獲得取樣照片後, 請點進選單中的 **拍攝2** 設定頁, 然後選取**自訂白平衡**項目

❷ 從影像中選出該張『自訂白平衡』的樣本照片, 然後按下 **SET** 鈕

❹ 套用完成後, 會提醒您拍攝前需改為 **使用者自訂**白平衡, 才能拍出正確顏色的照片

❸ 選取**確定**鈕, 再按下 **SET** 鈕

## 3 變更白平衡設定

**Point** 拍攝前, 別忘了把鏡頭的對焦模式開關改回 AF 自動對焦喔!

❶ 最後, 請按下十字按鈕的 ▲ WB 鍵

❷ 將**白平衡**設定改為 **使用者自訂**即可

[ **如果隨意拿一張照片來設定的話…** ]

如果沒有拍攝正確的白平衡樣本, 而是拿拍攝照片來做設定的話, 就會出現這樣的錯誤訊息

## ⚡ 自動白平衡 vs. 自訂白平衡

一般來說, Canon 相機的 [AWB] **自動**白平衡在大部分場合下, 都能正確地拍出精準的色彩表現, 但如果是在室內、或一些複雜光源下, 就有可能出現少許的偏差, 這時候就看拍攝者是否接受現場的色彩氛圍, 或是一定得要求無色偏的感覺了。

**自動**白平衡 　　　　　 **鎢絲燈**白平衡 　　　　　 **使用者自訂**白平衡

上面這 3 張例圖中, 自動白平衡 (左圖) 有呈現出現場光源的氣氛, 但色調偏黃；但如果改為室內照明的鎢絲燈白平衡 (中圖), 則會有偏藍的冷調感。

最後, 我用本節的自訂白平衡功能 (如右圖), 就能將現場光源的色偏現象修正回來；只不過顏色正確之後, 原本的暖調感也就不見了, 這點就看拍攝者如何來取捨了。

### 名家經驗談

**自訂**白平衡的設定與一般白平衡模式相比, 顯得複雜許多, 所以拍攝時若光源不斷變化, 或是主體位置與構圖改變, 往往就要重新設定一次。所以筆者建議您, 除非拍攝條件許可, 再使用**自訂**白平衡模式, 不然拍攝節奏受到影響, 最後的作品呈現也未必比較好。

# 白平衡偏移/包圍

◯ 指定白平衡的色彩偏向與包圍順序　　　　　　　　**對應機種** 600D │ 550D │ 500D

## ● 如果能更懂得運用，就能用色彩拍出美感照片的全面活用技！

準確的白平衡能呈現最正確的照片色彩，只不過顏色正確了，卻不見得符合個人的偏好，為此 Canon 相機提供了**白平衡偏移/包圍**的功能，讓攝影者可自行調整不同的色溫變化，拍出自己心中所想要的的色彩表現。

此外，現場光源一旦較為複雜，或短時間內難以調整到最適切的白平衡設定，這時候，**白平衡偏移/包圍**功能就能在按下快門的同時，就一次獲得 3 張不同色溫的照片。

所以，這個選項只要好好研究透徹，就能隨心所欲地揮灑專屬於您的創意展現。

### 📥 設定方法

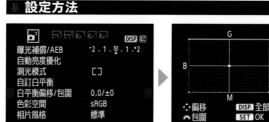

❶ 從 **📷 拍攝 2** 設定頁中，點進**白平衡偏移/包圍**選項

❷ 這是最初始 (未設定) 的畫面。用 ✛ 十字按鈕可設定色彩的偏移量，而撥轉 🎛 主轉盤則可指定白平衡包圍的範圍 (詳見後文)；若欲回到初始值，則請按 (DISP) 鈕，至於操作完成後，務必按下 (SET) 鈕才會套用設定喔！

[ **WB +/-** 白平衡偏移 & **▣** 白平衡包圍 ]

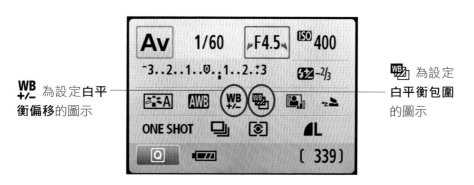

**WB +/-** 為設定白平衡偏移的圖示

**▣** 為設定白平衡包圍的圖示

# 白平衡偏移：微調出最正確顏色的細部調整

針對白平衡坐進一步的微調 (偏移) 時, 主要是利用 ✦ 十字按鈕的 4 個方向鍵, 邊看著座標編修正；該平面座標可控制 A (琥珀色)、B (藍色)、G (綠色) 與 M (洋紅色), 而每個軸向則分別包含 9 階段設定。

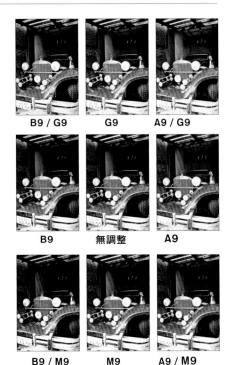

B9 / G9　　G9　　A9 / G9

B9　　無調整　　A9

B9 / M9　　M9　　A9 / M9

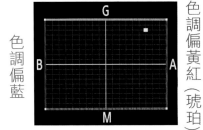

色調偏綠

色調偏藍

G

B ─────── A

M

色調偏黃紅 (琥珀)

色調偏紫 (洋紅)

**例：用白平衡偏移拍出更有 FU 的照片**

我們再以另一組照片, 帶您體會不同白平衡調整後的色調變化。

偏琥珀色

正常的色彩

偏藍色

偏洋紅色

偏綠色

# 白平衡包圍：多張挑一張的神速技

當設定了白平衡包圍之後，您只需要按一次快門，相機就會自動以原始白平衡 (或偏移後的白平衡) 當作標準值，在以此色溫為基準，進行 B、A (藍色 ⟷ 琥珀色) 或是 G、M (綠色 ⟷ 洋紅色) 的偏移包圍，可調整的級數最高 ±3 級。

當您撥轉 ⚙ 主轉盤，畫面上的 ■ 標記就會變成 ■ ■ ■ (3 點)，往右撥轉可設定 B / A (藍色 ⟷ 琥珀色) 包圍，往左撥轉則是設定 G / M (綠色 ⟷ 洋紅色) 包圍

**例**：白平衡包圍範例：補償級數 3 級，按一次快門鈕儲存 3 張照片

| 無任何調整 | 往A方向 (琥珀色) 調整3級 | 往B方向 (藍色) 調整3級 |
|---|---|---|
|  |  | |

只需按一次快門，就可得到 3 張微調色溫的結果：往 A 方向調整的影像較偏琥珀色調，而往 B 方向則是偏藍色調。

---

### ⚡ 實踐白平衡偏移/包圍的活用技

**白平衡偏移/包圍**是筆者相當常用的功能，原因是拍攝當下的色溫條件往往不符合創作需求，這時就需使用此功能，例如以下範例，原希望拍攝日月潭的夕陽作品，可是到了當地之後天氣並不好，此時只能將白平衡偏移設定在琥珀色 (黃色)，並自訂色溫調整在 10000 度 K 來進行拍攝，這樣就能創造偏暖的色溫效果，取得接近夕陽的作品。

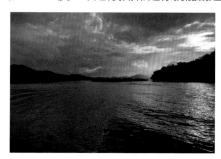

正確的白平衡，照片無色偏，不過也少了色溫的表現

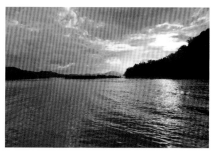

使用白平衡偏移/包圍的功能選項後，畫面呈現暖色調的夕陽表現

### 名家經驗談

- 在**白平衡包圍**畫面中, 您可以同時使用 ⚙ 或十字鍵按鈕來設定白平衡的**包圍**及**偏移**, 好隨心所欲地拍出想要的白平衡效果。

- 使用白平衡包圍時, 由於拍攝一次就能取得 3 張照片, 因此連續拍攝的最大數量會變少, 而照片寫入記憶卡的時間也會變長, 此時可觀察觀景窗中可拍數量的變化, 以免誤失拍攝良機。

- 包圍曝光的次序: 設定好白平衡包圍後, 按下快門照片會按照以標準白平衡 → 藍色 (B) → 琥珀色 (A) 或標準白平衡 → 洋紅色(M) → 綠色 (G) 來排序。

---

## 📷 拍攝2　ISO 自動

⊃ 限定感光度設為 AUTO 時的最高 ISO 值　　　　對應機種 600D | 550D

### ● 即使讓相機決定 ISO 值, 也要以畫質考量為優先

**ISO 自動**功能是當相機感光度設為 **AUTO** (自動) 時, 侷限其最高 ISO 值的選項, 您可在 ISO 400 ~ ISO 6400 範圍內以整級方式設定。

依照筆者的實測經驗, 由於 600D、550D 等機種在高 ISO 下的雜訊通常都比較明顯, 所以建議您在了解相機本身的高 ISO 雜訊表現之後, 將 **ISO 自動**設定在您所能容許的最大值即可。

### ▼ 設定方法

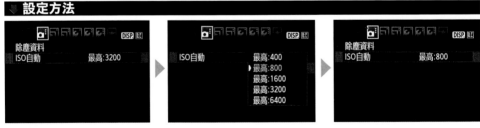

點進 **ISO 自動**項目之後, 以 ▲ ▼ 鍵選擇 ISO 值的最高限制值, 如此例為 ISO 800, 確認後按下 (SET) 鈕即可

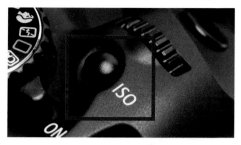

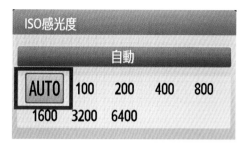

ISO 自動功能必須是當 ISO 感光度設定為 AUTO 的情況下, 該限制才會有效

［留心安全快門, 避免拍出模糊照片］

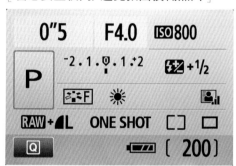

啟用 ISO 自動功能之後, 最高的 ISO 值會被限制住, 這時請多留心拍攝現場的光線夠不夠充足, 如果快門速度變慢, 很可能需要穩固或架上三角架, 才不會拍出模糊的照片來

Point 換言之, 如果為求畫質而捨棄高 ISO、高感光度的手持拍攝方式, 就一定要注意相機震動或手震等情況。

## 📷 生活隨拍 / 街拍 ——
## 實踐『自動 ISO 感光度控制』的活用技

○月○日裡, 筆者就用『ISO AUTO』實戰生活中的場景: 我將 ISO 自動設為 "3200", 並以 Av(光圈先決) 模式固定光圈值為 F5.6 —— 就這樣隨走隨拍, 當太陽逐漸西沉後, 就可明顯看出 ISO 值逐漸地往上調高才是。

13:15
**ISO 200 / 快門速度 1/1600 秒**

可以說仍舊是個大白天, 即使設定 ISO 200、快門速度 1/1600 秒, 光線依舊相當充足, 完全不需要在意拍攝主體是否會晃動

16:15
**ISO 400 / 快門速度 1/250 秒**

開始夕陽西斜, 天色開始昏暗, 快門變成最慢快門速度所設定的 1/250 秒, ISO 感光度調高至 400

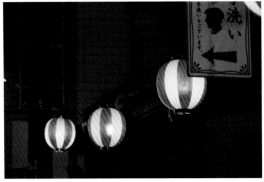

18:45 ISO 1100 / 快門速度：1/250 秒

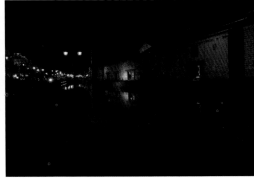

19:30 ISO 3200 / 快門速度：1/15 秒

拍攝時天色已暗。即使 1/250 秒, 使用長鏡頭時還是要小心不要引起晃動

即使是控制上限感度的 ISO 3200, 1/250 秒的快門也無法獲得足夠的曝光, 而設定成 1/15 秒; 拍攝主體還是有點昏暗, 不太清楚

### 名家經驗談

**ISO 設定**中的 **AUTO** 選項, 就是所謂的『ISO 自動』功能, 當您所設定的光圈快門等條件無法達到最佳曝光時, 相機就會自動調高到最適當的 ISO 感光度來匹配 —— 換言之, 就是『把 ISO 交給相機決定, 您只需專心拍照就好』!

當然, 萬一場景的光線實在太暗, 以至於 ISO 拉再高也無法取得安全快門 (或正確的曝光值) 下, 這時快門速度還是無可避免地會比設定值還慢 —— 畢竟相機還是會以拍出正確曝光的照片為第一考量。

---

📷 **自訂功能**　C.Fn I: 曝光の
# ISO 感光度擴展

➲ 決定是否可擴展 ISO 值範圍的功能　　　對應機種 600D │ 550D │ 500D

## ● 在面對昏暗的環境下, 就能感受到它的優勢所在

**ISO 感光度擴展**功能可設定在相機原有的可用感光度下, 是否要 "額外" 提高感光度的範圍, 預設是**關**；一旦設為**開**之後, **ISO 感光度**選項中就會多出個 **H** —— 也就是 ISO 12800 的超高感光度, 這對於當您在光線環境不佳的情況下, 又一定要拍到足夠清晰的影像時, 就顯得無比方便得多了。

然而, 超高 ISO 值會不會影響照片的畫質？當然會, 而且解析度也會變差！但如果能在影像品質這一點上稍作退讓, 就可以讓您『拍到』以往拍不到的場景, 這個大優點是筆者希望您一定要先知道的。

 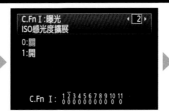 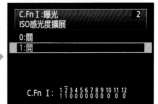

點進**自訂功能 (C.Fn)** 之後, 以 ◀、▶ 鍵切換到 **ISO 感光度擴展**, 並選擇所需的設定即可

［ 設定為關 ］

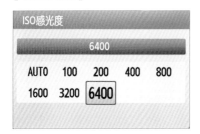

最高 ISO 值：6400

［ 設定為開 ］

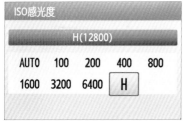

高 ISO 值：H (12800)

光線不足又
不能使用閃
光燈的情況
下, 使用極高
的 ISO 同樣
可以取得不
錯的畫面

---

### 🔵 ISO 感光度擴展 vs. 高光色調優先

ISO 感光度擴展和**高光色調優先** (參見 **6-14** 頁) 是彼此互斥的選項; 也就是説, 當**高光色調優先**設為啟動時, **ISO 感光度擴展**的功能就會失效, 這點要請您請特別注意。

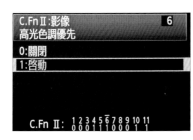 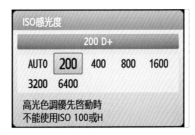

一旦**高光色調優先**開啟之後, **ISO 感光度**選項中就無法設定為 **H**

# 📷 H (12800) 感光度下的雜訊比較

**ISO 3200 (全圖)**

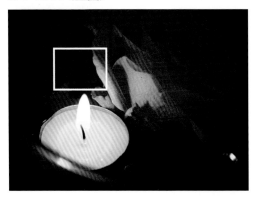

本例以 600D 在同樣條件下拍攝 (僅改變 ISO 值),並放大影像的一部份來比較雜訊和細節的表現。單從雜訊程度來看,ISO 6400 和 H (ISO 12800) 的色彩雜訊相當明顯,而且影像解析度也會變差 —— 其中一部份原因是因為在超高感光度下,**高 ISO 感光度消除雜訊**功能 (見後文) 的預設為**標準**的關係,如果想要捕捉到很小的細節,則建議改為關閉。只不過一旦設為關閉,雜訊一定更加明顯,所以該如何平衡取捨,就有賴攝影者自己的判斷了。

**ISO 3200 (放大)**

**ISO 6400 (放大)**

**ISO 12800 (放大)**

---

**📷 自訂功能**　　C.Fn II: 影像の

# 高 ISO 感光度消除雜訊功能

➲ 設定在高 ISO 下是否啟用相機的降噪功能　　　**對應機種** 600D｜550D｜500D

## ● 重視細節的畫面, 應避免使用太強的雜訊消除功能

**高 ISO 感光度消除雜訊功能**是用來降低隨 ISO 感光度升高、而變得更顯眼的雜訊,且無論目前 ISO 值設定為何,您都可選擇**標準、低、強、關閉**等 4 個選項,一般的預設值為**標準**。

在相機上進行消除雜訊處理,有其優點但也有缺點,所以事先掌握這些優缺點,然後再加以應用就是秘訣所在了!以優點來說,不用多說自然是可降低雜訊感,讓粗糙的感覺變得比較不那麼明顯;但缺點就是會影響照片解析度,以及降低連拍速度等。一般而言,雜訊消除功能如果開得太強,雜訊雖然會減少,但解析度也會降低,使畫面失去銳利度 —— 特別是在拍攝重視細節的影像時,應注意避免使用太強的雜訊消除處理,最好選用**低**或**標準**。

> **Point** 另外,使用**自動 ISO** 感光度時,由於無法在拍攝時不斷更改消除雜訊的設定,因此建議設為**低**即可。

 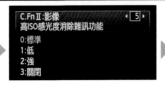 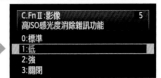

點進**自訂功能 (C.Fn)** 之後, 以 ◄、► 鍵切換到 **高 ISO 感光度消除雜訊功能**, 並選擇所需的設定即可

## 📷 實測驗證!高 ISO 感光度與降噪成效的比較

在這裡直接以 ISO 6400 的感光度, 來拍攝具有大量紋理細節的畫面, 並在不同設定的雜訊消除功能下, 逐一驗證 Canon 的**高 ISO 感光度消除雜訊功能**效果。

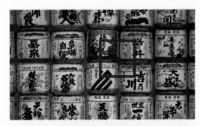

在本範例中, 可看出在 ISO 6400 的感光度之下, 位於暗部的雜訊非常明顯, 而一旦開啟**高 ISO 感光度消除雜訊功能**, 就可有效地消除雜訊;反過來說, 設定為**強**的照片雖然沒有明顯的雜訊, 但是卻喪失的影像的細節及銳利度, 而且看起來就像是用了柔焦效果

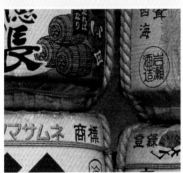

高 ISO 感光度消除雜訊功能「關閉」

高 ISO 感光度消除雜訊功能「標準」

高 ISO 感光度消除雜訊功能「低」

高 ISO 感光度消除雜訊功能「強」

 ## 將降噪處理留到 DPP 中再進行吧！

如果能在拍攝時就選好最適當的降噪模式，當然是最為理想，不過實際上並不容易辦到，所以若能先用 RAW 檔拍攝，就可於事後用相機隨附光碟中的 Digital Photo Professional (DPP) 來變更雜訊的消減程度，可得到更精準的降噪效果。

❶ 在 DPP 中選取好影像後，點按**編輯影像**鈕

❷ 切換到**進階調整**頁次中，可看到**雜訊抑制**的設定項，在調整滑桿的同時，可按**預覽雜訊抑制**鈕來查看效果

❸ 透過局部放大的畫面，可清楚比較出**亮域雜訊**和**色差雜訊**之間的差別，以及強弱效果對影像細節的影響程度

## 📷 拍攝2 色彩空間

➲ 決定重現影像時的色彩範圍　　　　　　　　　　　對應機種 600D｜550D｜500D

## ● 依用途來加以選擇，才能有最佳的色彩表現！

**色彩空間**是相機決定照片呈現色彩的範圍，當色彩空間越大，越能接近人眼所能看到的色彩表現。而 Canon 相機主要分為 2 種：**sRGB**、**Adobe RGB**。至於該如何選擇，筆者建議依照片的用途來決定！

首先，**sRGB** 亦即 "國際標準" (Standard) 規範的 RGB 色彩空間，是由惠普與微軟共同制定的色彩標準，目的是為了讓電腦產品都有標準的色彩規格，好讓設備間有一致的色彩表現；不過若以專業攝影而言，sRGB 的色彩表現較小，雖說看似鮮艷，但是無法忠實還原場景的顏色。

而 **Adobe RGB** 則是由著名 Photoshop 所使用的色彩空間，它具有更廣的色彩空間，這也代表擁有著較高的影像重現能力；再者 Adobe RGB 對於輸出、印刷照片的表現就也明顯優於 sRGB 許多，只是，若您的電腦，螢幕...等設備，並不相容 Adobe RGB 色彩空間，那反而無法呈現正確的色彩。所以，還是請您依照影像的用途與搭配的環境，來選用最適合的色彩空間吧！

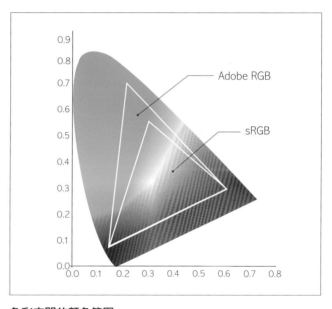

**色彩空間的顏色範圍**

這是用以顯示色彩空間 (顏色範圍) 的統計圖表，不同三角形的所圍住的範圍表示能重現顏色的範圍 —— 比起 sRGB 的色彩空間而言，Adobe RGB 的色彩空間的確來得較為寬廣

## 設定方法

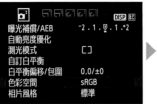 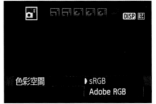

❶在 **拍攝2** 設定頁下, 選擇**色彩空間**, 接著按下 (SET) 鈕

❷ 依個人需求選擇 **sRGB** 或 **Adobe RGB** 即可

> **Point** 當您的照片設定為 Adobe RGB 色彩空間時, 影像的檔名會固定以「_MG_XXXX」來表示。

---

**實拍範例** 色彩空間的實拍範例

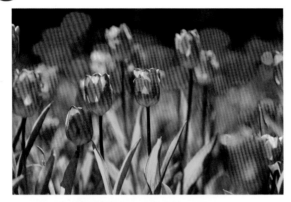

[ 色彩空間：sRGB ]

sRGB 的色彩看似艷麗、飽和, 但色彩的細膩度不足, 影像細節無法完全顯現

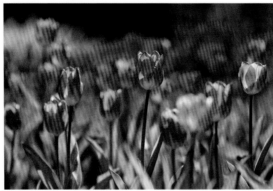

[ 色彩空間：Adobe RGB ]

Adobe RGB 所拍攝的影像較貼近現場的顏色, 雖不若 sRGB 那麼鮮豔, 但卻有著更豐富的影像細節與色彩細膩度

---

### 名家經驗談

色彩空間的選擇相當重要, 因為若事後需求不同, 必須透過編修軟體來轉換, 不過這種情況下失真程度相當極大。因此, 筆者建議您, 盡量以拍攝 RAW 檔為主, 這樣在透過專屬軟體在轉換時就不會失真, 可取得比平常更好的色彩表現。

# 5 即時顯示 &
# 短片拍攝
## 的選單設定

近來即時顯示 (LiveVIEW) 和錄影功能似乎成
了數位相機的標準內建規格, 而 Canon 相機除
了具有高品質的 1080p Full HD 30fps 錄影功
能外, 還有更多只有在即時顯示下才有的便利
功能。所以, 只要能好好活用相關的選項, 就能
在重要時刻留下美好的回憶, 快跟著我們一起
踏進這攝、錄的精彩世界吧!

---

**注意** 在開始操作之前...

- 即時顯示與短片拍攝會有部分的選項名稱重疊 (功能
相似或相同)。

- 只有先將模式轉盤切換成 🎥 **拍攝短片** 模式之後, 選
單中才會出現 🎥 **短片** 相關的設定頁。

- 550D、500D 並無即時顯示專屬的 📷 **拍攝 4** 設定頁,
而是位於 🔧 **設定 2** 的 **即時顯示功能設定** 選項下。

**拍攝 4**
**設定 2**
# 即時顯示拍攝

➲ 是否開啟 LiveView 模式取景的設定　　　　　**對應機種** 600D ｜ 550D ｜ 500D

## ● 讓對焦、構圖變得更容易使用的超便利功能

**即時顯示拍攝**可用來決定是否要開啟相機的 LiveView 功能，好直接透過 LCD 螢幕來進行取景或拍攝，通常都會維持預設 **0：啟動**，若是設為 **1：關閉**，那麼 📷 **即時顯示拍攝**按鈕將會失去作用。

### ⬇ 設定方法

[ 600D 的設定 ]

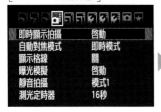 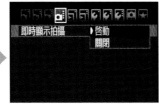

600D 是從 **拍攝 4** 設定頁中選擇**即時顯示拍攝**項目，並進行設定

[ 550D、500D 的設定 ]

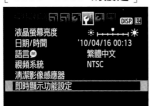 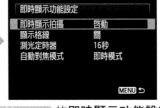 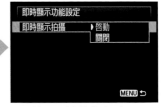

550D、500D 的設定則是由 **設定 2** 的**即時顯示功能設定**選單進入，並進行設定

## 📷 『即時顯示拍攝』的啟動按鈕

即時顯示拍攝在目前雖已是 DSLR 的標準功能，但從 500D 演化到最新的 600D 等機種，按鈕方式卻各有差異：

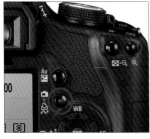 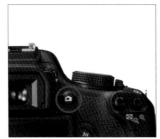 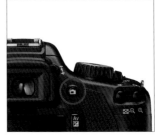

500D 的按鈕是與**列印**鈕放在一起，位於十字按鈕的左上方

600D、550D 有獨立的啟動按鈕，同時也是短片錄影的開始/停止鈕，位於觀景窗的右側

- 在開啟**即時顯示拍攝** (或**短片拍攝**) 功能時, 建議請搭配三腳架與 (或) 快門線使用, 以避免相機震動而拍出模糊失敗的照片。

- 由於在 LiveView 下拍攝 (或錄影) 時, 是由相機的感光元件直接進行測光、曝光等作業, 因此請勿將鏡頭直接對著太陽 (或強光源), 以免損壞相機元件。

- 除非必要, 否則請不要長時間、持續開啟**即時顯示拍攝** (或**短片拍攝**) 功能!因為除了 LCD 畫面會持續開啟外, 相機也隨時在 "感測" 現場光源, 不僅耗電得兇, 機身也容易發燙, 結果進一步導致影像雜訊增多、畫質變差, 可說是『得不償失』。

---

## ▶ 短片 2　短片記錄大小

➔ 決定錄影畫面的解析度與格數　　　　　**對應機種** 600D | 550D ※1 | 500D ※2

### ● 用最高解析度拍攝, 要注意影片大小是相當驚人的!

**短片記錄大小**可用來選擇錄影時的尺寸和格數 (fps, 每秒拍攝張數), 一般分別有 **1920 × 1080**、**1280 × 720**、與 **640 × 480** 等 3 種, 而 550D 與 600D 更新增了相當 7× 數位遠攝功能的**裁切 640 × 480**, 這 3 種影片的尺寸比例關係如下圖:

1920 × 1080 (Full HD 畫質)

1280 × 720 (HD 畫質)

640 × 480
(標準 VGA 畫質)

**1920 × 1080** 和 **1280 × 720** 為 16:9 的寬螢幕比例, 適合在家用 Full HD 電視或寬螢幕 LCD 上播放, 而 **640 × 480** 則為 3:2 的長寬比, 適合於各種顯示器播放

---

**Point** 至於在影片格數上, 則會依照**視頻系統** (NTSC 或 PAL) 的設定, 分成 60 (50)、30 (25)、與電影使用的 24 格。

---

※1 550D、500D 位於 ▶ 短片 1 設定頁。
※2 500D 無 **640 × 480 裁切**格式。

另外，在**短片拍攝**模式下，不管是記錄哪種尺寸規格，當檔案大小達到 4 GB、或錄製時間超過 29 分 59 秒，就會停止錄影，必須重新錄製另一個新的短片。至於不同的**短片記錄大小**可拍攝的約略時間和檔案大小，請見右表：

| 短片記錄大小 | 4GB 記憶卡可拍攝時間 | 檔案大小 |
|---|---|---|
| 1920 × 1080 | 約 12 分鐘 | 約 330 MB / 分 |
| 1280 × 720 | 約 12 分鐘 | 約 330 MB / 分 |
| 640 × 480 | 約 24 分鐘 | 約 165 MB / 分 |

## 設定方法

### [ 600D 的設定 ]

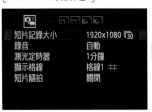 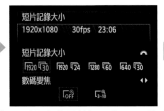 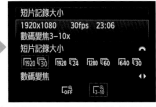

600D 在點進**短片記錄大小**後，可設定錄影的尺寸、fps 格數，以及是否要開啟**數位變焦**(3× ~ 10× 放大倍率) 功能

### [ 550D、500D 的設定 ]

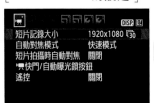 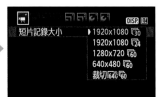 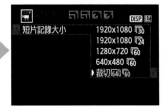

550D、500D 則是從 短片 1 選取**短片紀錄大小**，然後再擇一設定，另外要注意的，500D 並無**裁切 640 × 480** 選項

### Q 鈕：從 LCD 拍攝畫面直接調整

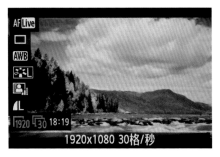 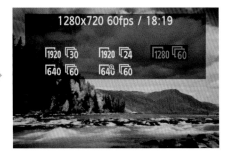

前面**步驟 1** 完成之後，您也可用 Q **速控按鈕**直接從畫面上變更記錄尺寸，就不用這麼麻煩地進入選單畫面中修改了

# 📷 600D：『數位變焦』新功能

當您以 1920 × 1080 格式錄製 Full HD 短片時，這時就可設定是否開啟**數碼變焦**功能；一旦設定為 ⌊ᴴᵢₒ，就可在錄影時以約 3× ~ 10× 的數位變焦來拍攝短片。

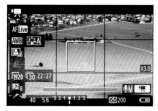
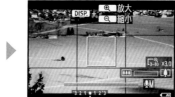
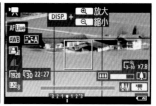

**❷** 一旦將**數碼變焦**設為 ⌊ᴴᵢₒ，錄影畫面將至少從鏡頭設定焦段的 3 倍 (3×) 開啟起算

**❷** 當要進行數位縮放時，請先按住 ⊚ 鈕，然後按 ⊕ 鈕放大畫面，或是按 ⊖ 鈕縮小畫面，目前的放大倍率會顯示於螢幕右側

> `Point` 數碼變焦的放大倍率愈高，畫質會愈差、雜訊愈高，同時愈容易震動模糊，請斟酌使用。

---

### 名家經驗談

- 在錄影過程中，請勿直接對著太陽拍攝，以免損壞感光元件。
- **短片拍攝**所記錄的資料量相當大，特別是用 Full HD 格式時，建議使用高速的大容量記憶卡。
- 錄影時相機會因耗電而持續發熱，所以不要持續長時間錄影，以免雜訊大幅增加而影響畫質。
- 在錄影過程中可按快門鈕拍攝單張靜止影像，其解析度等同**短片記錄大小**的尺寸。

---

**📷 拍攝 4**
**🎥 短片 1**
# 自動對焦模式

➔ 設定在 LiveView 下拍攝 (或錄影) 時，該選擇使用哪種對焦方式

**對應機種** 600D │ 550D │ 500D

## ● 搭載 3 種 LiveView 下的專用對焦模式

**自動對焦模式**是 DSLR 在透過 LCD 螢幕取景的時候，可用來執行對焦功能的設定，依照機型不同，共可分為以下 3 種對焦模式：

| | **AF Live** 即時模式 | **AF** 😊 臉部偵測即時模式 | **AF Quick** 快速模式 |
|---|---|---|---|
| 對焦點 | 任意 | 任意 (偵測到的臉部位置) | 同一般設定的自動對焦點模式 |
| ⊕鈕放大檢視 | 可 | 不可 | 可 |
| 變更對焦點 | 使用 ✛ 鈕調整 | 需完全按下 ✛ 鈕, 切換成 **AF Live** 模式後做調整 | 按 **Q** 鈕, 移動 ✛ 鈕啟動選擇 AF 對焦點之後, 進行調整 |
| 對焦方式 | 影像對比度 | 影像對比度 | AF 相位檢測感應器 |
| 優點 | 1. 可對焦在任何想對準的地方<br><br>2. 可放大檢視, 實現精準的對焦<br><br>3. 無反光鏡起落聲音, 可靜音拍攝 | 1. 會主動對焦在臉部位置<br><br>2. 具有多重臉部辨識功能<br><br>3. 無反光鏡起落聲音, 可靜音拍攝 | 1. 對焦速度最快 (同一般拍攝模式)<br><br>2. 可放大檢視, 並進行對焦微調<br><br>3. 較不容易發生無法對焦的現象 |
| 缺點 | 1. 對焦速度較慢<br><br>2. 對焦準度稍差, 須輔以手動對焦 | 1. 無法放大對焦<br><br>2. 對焦準度稍差, 須輔以手動對焦 | 1. 對焦時會中斷影像<br><br>2. 切換對焦點較麻煩 |
| 適用場景 | 靜態或較慢動作的拍攝主體 | 人像、孩童 | 動態或須快速對焦的被攝主體 |

## ⬇ 設定方法

從 **📷 拍攝 4** (錄影時則為 **🎥 短片 1** ) 設定頁中點取**自動對焦模式**, 然後選擇所需要的設定即可

  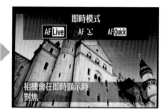

LiveVIEW 即時拍攝模式

  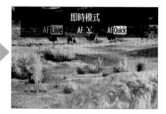

短片拍攝模式

無論是靜態影像或動態錄影，都可隨時利用 🎥 鈕的**速控畫面**，即時變更攝錄影的**自動對焦模式**喔！

## 📷 徹底理解 3 種『自動對焦模式』的功能吧！

[即時模式：**自由的構圖方式，最適合高低角度的拍攝手法**]

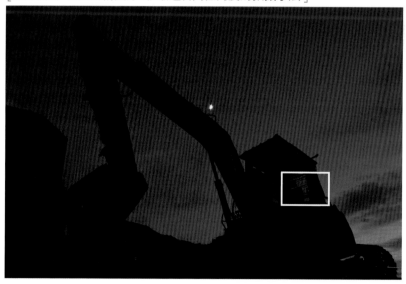

**即時模式**是利用影像的對比度進行合焦，雖然比起相位檢測 AF，合焦的時間會比較久，但可用 ✛ 鈕任意改變對焦點位置，同時可放大 5 或 10 倍進行檢視，因此即使是較不易對焦的場景也能精準地完成合焦任務

[快速模式：**適合需要快速且高精準的對焦模式**]

**快速模式**在按下對焦的瞬間，影像畫面會被中斷 (因為反光鏡彈回)，並在完成一般的 AF 相位檢測對焦 (會有合焦提示音) 之後，放開對焦鈕就會回復原本的顯示模式，雖然看起來似乎比較麻煩，但準度和速度上卻遠比其它兩者即時模式來得快，適合一些動態的場景下使用 攝影 陳婉茹

[臉部偵測即時模式：
**自動對準臉部，可省下手動改變對焦點的時間**]

**人臉偵測即時模式**正如字面上的意義，非常適合用來拍攝人像，由於相機會自動將對焦點對準在臉部的位置，所以只要畫面中出現 [ ] 白色對焦框，就可用『大拇指對焦』完成合焦 (對焦框會變成綠色) 攝影 法小金

# 📷 一定要會！要求更快、更精準的對焦方法

## ○ AF**Quick** 快速模式的對焦手法

當遇到反差不大、對比不足、或光線微弱等場景, 使用 AF**Live** 即時模式對焦將可能發生鏡頭來回尋焦、卻對不到焦點的狀況; 所以, 筆者習慣在 LiveView 拍攝時, 一律先用 AF**Quick** 快速模式對到焦點, 如下例圖:

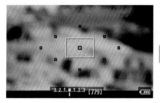 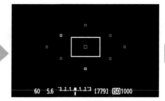 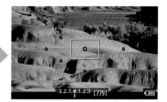

在 AF**Quick** 快速模式下半按快門鈕, 這時相機反光鏡會落回原本位置 (故畫面一片黑) 以進行對焦作業

## ○ AF**Live** 即時模式的對焦手法

不管相機有多少個 AF 對焦點, 總難以完整涵蓋住所有畫面, 以往筆者得先半按快門鎖定對焦, 然後平移重新構圖, 再按下快門拍照; 現在, 用 AF**Live** 即時模式, 您不僅可對焦在畫面的任何地方, 更棒的是, 還可以放大 5 倍或 10 倍, 做更精細的對焦喔!

 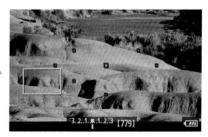

❶ 使用 AF**Live** 即時模式時, 請將鏡頭的對焦鈕切換成 **MF** 手動對焦; 在鏡頭上通常有 2 個轉環, 一個會改變對焦距離 (數值刻度) 的, 是『變焦環』, 另一個則是用以精確對焦的『對焦環』

❷ 接著使用 ✧ 按鈕來改變 LCD 畫面中的對焦放大框

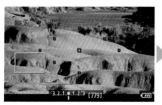 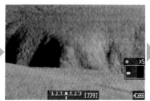 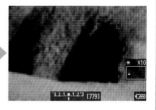

❸ 要確認對焦時, 可按 🔍 鈕作 1、5、10 倍畫面的放大, 接著左右轉動鏡頭的『對焦環』, 直到影像呈現出最清晰的邊緣, 就可按下快門拍照了

## 📹 短片 1　短片曝光

➲ 決定在拍攝短片時的曝光動作

對應機種 | 600D | 550D ※

### ● 如果想要調整光圈、快門、ISO 值, 就請改用手動設定吧！

**短片曝光**可設定是否要由相機決定所有曝光條件, 還是交由使用者自行來設定, 一般情況下通常都設為**自動**, 但如果想表現不同的錄影效果, 例如大光圈鏡頭才有的大型散景, 或是調整曝光補償好呈現更為明亮 (或黝黑) 的感覺, 那麼唯一的解答就只有設定為**手動**曝光了！

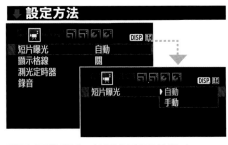

**設定方法**

短片曝光　　自動
顯示格線　　關
測光定時器
錄音

短片曝光　▸自動
　　　　　　手動

選取**短片曝光**, 並選擇所需的設定

［ **自動**調整 ］

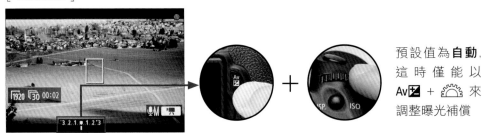

預設值為**自動**, 這時僅能以 Av☑ + 🎛 來調整曝光補償

［ **手動**調整 ］

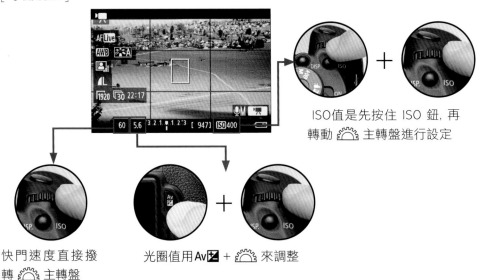

ISO值是先按住 ISO 鈕, 再轉動 🎛 主轉盤進行設定

快門速度直接撥轉 🎛 主轉盤

光圈值用Av☑ + 🎛 來調整

※ 550D 位於 📹 短片 2 設定頁下。

# 短片拍攝時使用快門按鈕自動對焦 | 短片拍攝時自動對焦

➲ 錄影中利用快門鈕來重新對焦的功能

**對應機種** 600D | 550D

## ● 要注意畫面是否能平順地進行對焦工作

**短片拍攝時自動對焦**可設定在相機錄影的過程中，是否要開啟自動對焦的設定。由於這項功能並非連續自動對焦，因此在對焦過程中，畫面可能會短暫脫焦或改變了原曝光狀態，所以筆者較建議**關閉**本功能，改將鏡頭上的對焦模式切換為 MF，從 LCD 畫面上平順、緩慢地持續追焦被攝主體。

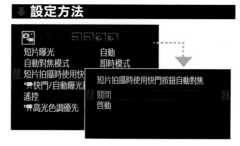

**▼ 設定方法**

選擇**短片拍攝時使用快門按鈕自動對焦**
(550D 則是**短片拍攝時自動對焦**) 選項，然後設定為**關閉**

---

# 錄音

➲ 錄影時是否要同步錄製聲音的設定

**對應機種** 600D | 550D | 500D ※

## ● 如果不需要同步收音的話，就可以關閉相機的錄音功能

**錄音**功能可選擇在拍攝短片的時候，需不需要啟動同步收音，一般預設為**開** (或**自動**)；但因為是透過機身上的內建麥克風來收音，容易連相機操作、鏡頭驅動、身旁人聲等雜音都一併『收錄』，加上只有單聲道錄音，所以收音品質只能說『堪用』── 如果是家庭生活記錄還 OK，若有其它專門用途的話，建議將本功能關閉、或是外接專用的立體聲收音麥克風吧！

**▼ 設定方法**

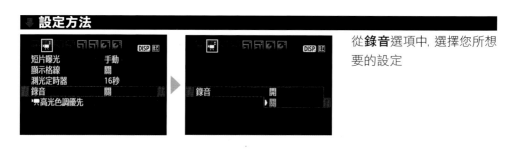

從**錄音**選項中，選擇您所想要的設定

---

※ 500D 位於 **短片** 設定頁中，且無法外接麥克風，僅能單聲道錄音。

### ⚡ 對應外接立體麥克風, 充滿臨場感的短片音質

目前 DSLR 的錄音品質多半是屬於『基本功能』, 不過 Canon 已經考慮到使用者的相關需求, 並配備了外接式麥克風的輸入端子, 只要使用立體聲外接式麥克風的話, 也可以拍出充滿臨場感的短片。

相機內建的單聲道麥克風

目前在坊間最盛名的『鐵三角』系列, 可對應 EOS 單眼相機的外接式麥克風接孔, 並支援立體聲道、以及麥克風支撐架等配件 (感謝 **數位達人** 提供產品拍攝)

---

### 600D 新增：錄音功能選項

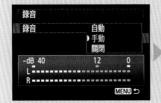
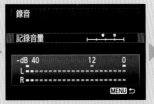
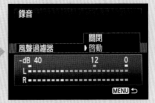

一般錄音音量是由相機自動調整, 但 600D 則可切換成**手動**模式, 將錄音音量加以固定 —— 這在部分情況下非常有幫助, 特別是不希望聲音隨著環境音起伏而忽大忽小時, 就可改用**手動**模式；此外, 還新增風聲過濾器選項, 可有效減低風音的干擾現象。

---

【🔲 拍攝4】 【📹 短片2】 # 測光定時器

➲ 在即時顯示和錄影模式下, 設定測定曝光後的鎖定時間

`對應機種` 600D │ 550D ※1 │ 500D ※2

### ● 若不想因場景亮度改變而影像曝光, 請適時予以延長

測光定時器是用來設定當以 LiveVIEW 拍攝或錄製短片時, 相機鎖定曝光值的時間長短, 預設為 **16 秒**, 至於可設定的時間則可從 **4 秒**到 **30 分鐘**。

---

※1 550D / 500D 位於 `設定2` 設定頁的**即時顯示功能設定**下。
※2 500D 位於 `短片` 設定頁下。

當您半按快門、或按下 ✱ 鎖定曝光時，相機會先依照曝光設定（或模式）等顯示一組光圈、快門，同時在此設定的時間內，無論場景光量是否發生變化，曝光都不會改變；而一旦超過時間無任何的操作或設定，就會清除該次的曝光鎖定狀態。

**Point** 此功能僅適用於 PASM 等拍攝模式，自動或情境模式下無法設定。

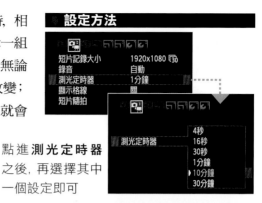

點進**測光定時器**之後，再選擇其中一個設定即可

[ 短片必備：設定較長的曝光鎖定時間 ]

MVI_0602.MOV

這是用短片拍攝錄下旭日東昇的瞬間，亮度的改變是非常巨大的，但只要將**測光定時器**延長（本例設為 **30 分鐘**），就能確保整個過程中曝光的一致性

---

## 🎥 短片 2 ┃ 短片隨拍

➲ 設定是否開啟錄製分段短片的功能　　　　　　**對應機種** 600D

### ● 直接將每段小短片組成一則心情短篇，是值得期待的新功能！

**短片隨拍**是 600D 中新增的功能，在設定您所需要的時間長度（從 2 秒 ~ 8 秒）之後，即可在每次錄製短片後自動 "串接"，完成後直接就是一個有故事性的影片，省去了許多事後剪輯的作業時間。

### 設定方法

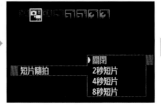
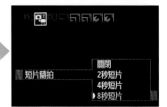

| 短片記錄大小 | 1920x1080 |
| 錄音 | 自動 |
| 測光定時器 | 10分鐘 |
| 顯示格線 | 格線1 |
| 短片隨拍 | 關閉 |

從 **短片2** 選擇**短片隨拍**,然後依照需求選擇其中一個設定

## 短片隨拍:實際操作示範

以下,說明筆者實際拍攝的示範如下:

**❶** 開啟**短片隨拍**功能 (設為 8 秒) 後,可看到畫面下方多了一條藍色的時間軸

**❷** 按下**錄影**鈕後,可從時間軸看出還剩下多少的記錄時間

**❸** 第 1 段短片只能選擇**另存為相簿**

**❻** 如果要另開一個新影片,則可選擇**另存為新相簿**

**❺** 這時就可將該段短片**加入至相簿**內

**❹** 等到了其他場景,再來錄製第 2 段短片

最後要提醒的是,**短片隨拍**所建立的影片集也可在播放時進行編輯、或是加入背景音樂播放,但之後拍攝的短片隨拍就無法再加入該相簿中,只能**另存為新相簿**囉!

# 6 構圖、佈局
## 的選單設定

本章介紹的有**顯示格線、長寬比、顯示直方圖**等和構圖、抑制震動、與周圍光量不足該如何補救等選單功能。舉例來說，在拍風景時，即使顏色與明亮度都相當完美，但照片卻歪斜或有點晃到，豈不是徒勞無功？為了好好地完成拍攝的收尾部分，請善用與構圖相關的選項設定，這將可協助您拍出更上一層樓的作品。

## **拍攝 4** **短片 2** 顯示格線

➲ 在 LCD 螢幕上顯示輔助格線的設定

對應機種 600D ∣ 550D ※1 ∣ 500D ※2

## ● 要確認水平 (或垂直) 位置時特別好用！

在用 LiveVIEW 即時顯示拍攝、或是短片錄影時，為了確保拍攝主體能與水平、垂直線對齊，這時可開啟**顯示格線**的功能，這樣 LCD 螢幕上就會出現輔助格線，預設為**關**。

其中，**格線 1** 是俗稱『井字構圖』的九宮格輔助線，而**格線 2** 則是會出現『橫三縱五』的格線。其實，不管是顯示哪種格線，其目的都是協助拍攝者取得畫面的水平，所以只要能精準構圖，要設定使用哪種格線都是可以的。

### 設定方法

[ 即時顯示拍攝模式 ]

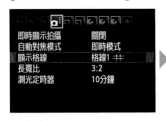 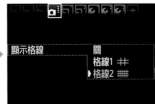

以圖例的 600D 而言，是從 **拍攝 4** 點選**顯示格線**，然後再指定所需的設定。若是 550D、500D 等機種，則請從 **設定 2** 中的**即時顯示功能設定**選項進入，然後再選擇**顯示格線**

[ 短片錄影模式 ]

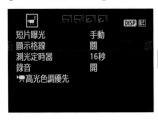 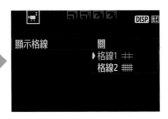

錄影時如要開啟格線功能，請在**拍攝短片** 模式下進入選單畫面，然後從 **短片 2** 點按**顯示格線**，並選擇所需的設定

[ 格線 1 ]

九宮格式的方式，即俗稱的三分法或井字構圖，當畫面明顯可分成 3 等分的時候，就非常適合以**格線 1** 來取景

※1 550D 無 **拍攝 4** 設定頁，而是在 **設定 2** 的**即時顯示功能設定**下。
※2 500D 分別位於 **拍攝 2** **即時顯示功能設定**與 **短片** 等設定頁下。

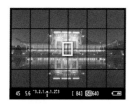

［格線 2］

如果畫面是強烈表現出左右
(或上下) 對稱的關係時, 就可利
用**格線 2** 的方式來輔助構圖

---

**◘ 拍攝 4** # 長寬比

➲ 顯示 (播放) 拍攝影像之長寬比例的設定 ▐對應機種▌ 600D

## ● 依據不同主題來設定長寬比, 就能讓影像增添更多樂趣

**長寬比**可設定在 LiveVIEW 即時拍攝模式 (或瀏覽影像) 下, 是否要設定取景時
的長寬比例, 預設為 **3:2** —— 也就是最一般的拍攝畫面 (無長寬比格線)。當您
選擇了 **4:3、16:9、**或 **1:1** 等比例時, LCD 螢幕上就會出現對應比例的輔助格線,
以協助您界定影像的拍攝範圍, 而在瀏覽照片時, 該張影像也會以您所設定的長寬
比例來顯示。

這裡要特別注意的是, 若您是用 JPEG 拍攝, 那麼影像就會直接以設定的**長寬
比**來儲存；如果是用 RAW 檔, 那麼仍會以標準的 3:2 比例存檔, 但會將**長寬比**
資訊內嵌到影像的拍攝資訊中 —— 當您以相機隨附的 Canon Digital Photo
Professional 開啟時, 就可同步顯示其長寬比例 (或重新調整)。

**⬇ 設定方法**

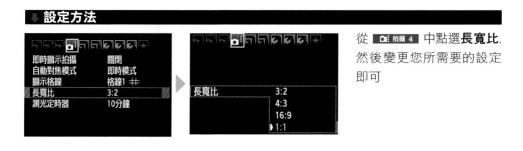

從 **◘ 拍攝 4** 中點選**長寬比**,
然後變更您所需要的設定
即可

[ **拍攝時**畫面 ]

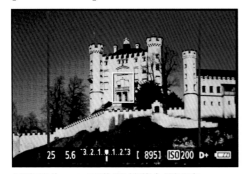

[ **播放時**畫面 ]

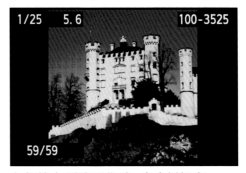

**長寬比**為 1:1, 可依照螢幕上所界定
出來的比例格線, 進行取景拍攝

在相機上瀏覽影像時, 也會以設定
的比例來顯示 (JPEG / RAW 都一樣)

## 📷 各種不同長寬比例的應用選擇

[ **3:2** ]

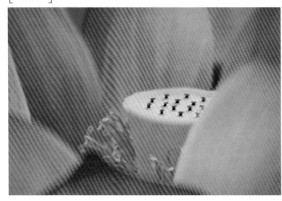

符合一般沖洗相片的
長寬比例, 也是 DSLR
相機的預設格式

[ **4:3** ]

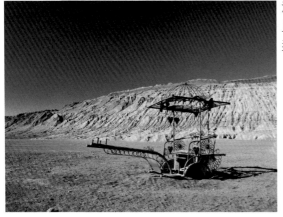

消費型數位相機 (DC) 常
見的構圖比例, 也符合舊
型螢幕的長寬比例

[ 16:9 ]

適合用來表現風景的壯闊感, 並具有強烈的視覺張力, 同時也符合 PC 新一代顯示器的長寬比例

[ 1:1 ]

若拍攝主體符合太陽 (圓形) 構圖的話, 那麼 **1:1** 的長寬比例將更有助於突顯主體的存在感

---

**設定3** 自訂功能 (C.Fn) の
# 反光鏡鎖上

➔ 按下快門鈕時, 是否要先升起反光鏡的設定     **對應機種** 600D | 550D | 500D

## ● 對於遠攝或微距鏡頭的影響最為深遠

**反光鏡鎖**上可選擇在拍攝時, 是否要先讓反光鏡『預鎖』起來的功能。一般使用 DSLR 單眼相機時, 每當按下快門鈕的瞬間, 反光鏡就會彈起, 然後才打開快門簾讓光線通過, 以完成曝光的動作。

此選項的作用即是為了防止反光鏡彈起落下時所引起的機械性細微振動，當設為**1：啟動**時，第 1 次按下快門鈕後反光鏡會先彈起 (觀景器會看不到畫面)，再按第 2 次快門鈕才會打開快門簾完成曝光，也就是採兩階段操作的拍攝方式。

所以，當您使用三角架攝影，特別是用長焦段的望遠鏡頭、或微距鏡頭時，本選項對畫質銳利度的影響最為明顯，請務必好好加以活用。

### ⬇ 設定方法

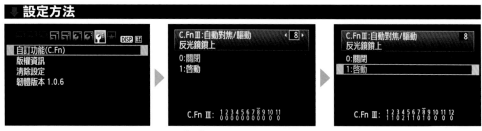

點進**自訂功能 (C.Fn)** 之後，以 ◀、▶ 鍵切換到 **反光鏡鎖上**，並選擇所需的設定即可

## 📷 反光鏡的作用

反光鏡位於鏡頭後方，快門簾的前方，是 DSLR 最大的特色之一，平時它負責將鏡頭所 "捕獲" 的光線反射到觀景器中，同時相機的測光對焦工作也少不了它，甚至按下快門所聽到的 "啪嚓" 聲，就是反光鏡彈起落下所發出的聲音。

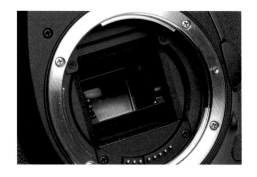

### ● 開啟『反光鏡鎖上』的拍攝技巧

 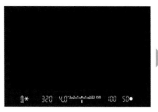 

將**反光鏡鎖上**功能設為 **1：啟動**之後，請先對好焦、然後**完全按下**快門鈕；這時相機反光鏡會彈起鎖定，若從觀景器看出去是完全看不到景象的；接著再次按下快門按鈕，相機就會釋放快門簾來完成曝光動作

- 本選項較適合以三角架攝影, 若是手持相機拍攝, 反而會因為 2 次快門動作而更容易手震或對焦失誤。

- 如要獲得更銳利的影像, 請搭配快門線方式來釋放快門。

- 如果不習慣兩階段快門的操作方式, 建議可搭配**自拍定時器** (10 / 2 秒) 功能, 這樣一來, 首次按下快門鈕之後, 除了反光鏡會彈起之外, 也會啟動自拍倒數, 並於時間到時自動啟動拍攝。

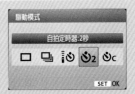

**反光鏡鎖上**加上自拍倒數, 是筆者最常使用的設定技法

---

## 📷 拍攝 1　周邊亮度校正

➲ 修正畫面四周暗角情形的設定　　　　　　　**對應機種** 600D｜550D｜500D

### ● 在拍攝同時, 改善廣角鏡頭造成的四周暗角

通常使用廣角鏡頭拍攝時, 畫面四角會出現較暗的情形, 就是所謂的「暗角」, 尤其是 28mm 以下的超廣角鏡頭情形更為明顯。這是因為廣角鏡頭的視角大, 容易因進光量不足, 造成畫面周邊的亮度下降。

以往面對畫面暗角, 大多儘量不使用鏡頭的廣角端拍攝、或者後製時再來改善, 而現在相機內就有提供校正選項, 開啟之後, 只要相機內具備該鏡頭的校正資料, 便會予以校正。對慣用廣角端來拍照 (如風景攝影) 的玩家來說, 這真是一大福音!

**⬇ 設定方法**

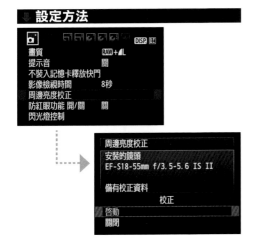

- **周邊亮度校正**功能只能使用在『原廠』的鏡頭上, 若是非原廠的鏡頭, 請將此功能關閉, 以免反而影響正常亮度及畫質。

- 若是拍攝 RAW 檔, 則可事後在 DPP 中任意更改自動亮度優化的設定。

按下 **MENU** 選單按鈕後, 依序進入 📷 拍攝 1 設定頁、**周邊亮度校正**選單項目, 並將該功能**啟動**

## 實拍範例 周邊亮度校正的實證

[ 關閉 ]

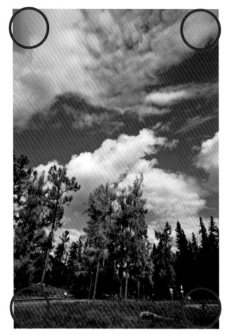

[ 啟動 ]

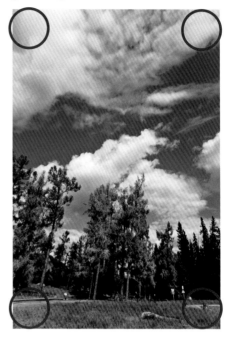

使用鏡頭的廣角端拍攝，若未開啟**周邊亮度校正**功能，影像周圍顯得較暗

開啟**周邊亮度校正**功能後，偏暗的情形就消失了

---

### 名家經驗談

若相機沒有具備您所接上鏡頭的校正資料，校正功能便會失去作用，與功能**關閉**時的結果相同：

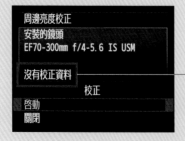

例如接上 EF 70-300mm F4~F5.6 IS USM 鏡頭時，會顯示**沒有校正資料**

這時，我們可以透過 **EOS Utility** 來得知哪些鏡頭的校正資料已註冊至相機。如果發現接上的鏡頭沒有校正資料，也可以透過該軟體來載入。將相機以 USB 連接線接上電腦後，打開相機電源，接著開啟 EOS Utility：

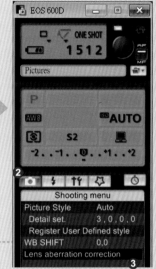

❶ 啟動 EOS Utility 之後，請點選 **Camera settings/ Remote shooting** 項目

❷ 點選 [📷] 鈕

❸ 按下 **Lens aberration correction** 項目（或稱 **Peripheral illumin. correct.**）

❹ 畫面上半部可依照鏡頭種類（或全部鏡頭）來做初步篩選

❺ 在列表區中可選取（或取消）要註冊校正資料到相機的鏡頭

❻ 完成後按下 **OK** 鈕離開即可

Point｜Canon 相機最多可註冊 40 支鏡頭，若註冊數量已滿，請先取消勾選、再進行其他鏡頭的選取。

 **播放 2** # 顯示直方圖

➔ 設定當在查看影像資訊時, 要先顯示哪種的色階分佈型態

**對應機種** 600D｜550D｜500D

## ● 想確認拍攝結果時, 一定要追加的最佳利器!

當您在瀏覽照片的同時, 可按 (INFO) (或 (DISP) ) 鈕來切換影像的顯示訊息, 而其中, **顯示直方圖**功能就在設定為顯示該幅影像的**亮度**或 **RGB** 直方圖 —— 也就是數位攝影常說的『色階分佈圖』!

其實, 不管是選擇的是**亮度**或 **RGB**, 最終在切換顯示的過程中都可看得到, 但由於色階圖可用來解讀照片的曝光 / 色彩分佈狀態, 所以這個功能選哪個項目都好 —— 但更重要的, 是要懂得活用這個功能的用途喔!

### 設定方法

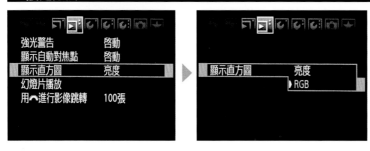

從選單畫面中選擇**顯示直方圖**項目, 並自行設定某一選項即可 (預設為**亮度**)

『亮度』直方圖優先

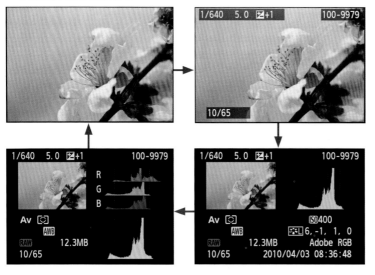

按 (INFO) 或 (DISP) 鈕切換顯示狀態時, 設定**亮度**時會先顯示該影像的亮度 (最暗到最亮) 的分佈結果

## 『RGB』直方圖優先

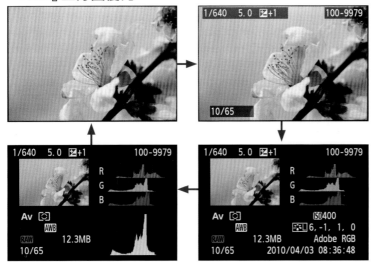

而設定 RGB 則是先顯示該影像的色彩分佈 (紅綠藍三原色)

---

### 🔵 看懂『直方圖』所代表的意思

相機上所顯示的直方圖 (或稱 "色階圖") 資訊, 其實就是該影像中所有記錄像素的**亮度**或 RGB 三原色的明暗分佈狀態。以**亮度**來說, 它是將相同『亮度值』(X 軸) 的像素歸成同一組, 並計算該組像素的數量多寡 (Y 軸), 最後畫出像下圖般的長條統計圖:

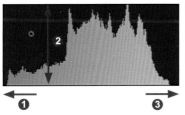

❶ 愈往左愈暗, 都集中在最左端則影像可能曝光不足

❷ 高度代表在某一 X 軸 (同組) 中的像素數量

❸ 愈往右愈亮, 都集中在最右端則意味著過度曝光

**Point** 看懂**亮度**的直方圖後, 那麼 RGB 直方圖其實就可想成是將影像資訊先分成紅綠藍等 3 大『群』, 再個別計算各個色彩的明暗分佈。

---

### 名家經驗談

在實拍上, 直方圖可避免因看不清 LCD 螢幕, 而誤判影像的實際曝光結果, 此外, 也可當成拍出特殊風格的確認方法!例如, 大太陽下拍逆光畫面, 則直方圖的最右邊就應該會出現大量像素 (逆光本身的過曝現象);而如果是拍攝晨昏、夜景、星軌等畫面, 則會有大量像素資訊出現在直方圖左邊才是。

再例如, 如果白平衡故意想表現出冷冽的藍色調, 那麼 **RGB** 直方圖中, 藍色 (B) 的色階就會比其它 RG 兩色有更多的亮部資訊；若畫面本身偏向某一色調 (如拍綠葉、楓紅), 也可利用前述的結論, 來檢視 **RGB** 直方圖中三原色的明暗分佈是否正確。

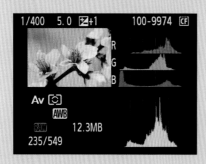

以這張照片為例, 雖然亮度分佈很正常 (無死白或過暗), 但從 RGB 直方圖的分佈來看, 可看出亮部是櫻花本身的紅 (R) 與背景的黃 (R+G)；至於畫面中幾乎難以察覺出的藍色 (B), 可了解它是大量出現在暗部細節中

總之, 要記住：並沒有一定怎樣才算是完美 (或最好) 的色階分佈圖, 一定要根據拍攝主題、性質, 以及自己想呈現出的創意風格, 才能拍出最正確的曝光結果！

---

## 設定1 自動旋轉

⊃ 設定直幅影像是否要自動轉正的功能　　　　　對應機種 600D ｜ 550D ｜ 500D

### ● 不管想怎麼設, 在電腦上觀看一定要『擺正』！

**自動旋轉**對直拍影像可說是非常重要的一項功能, 它可設定在相機或電腦上瀏覽直幅照片時, 是否要自動『轉正』, 其選項有：

- **開📷🖥**：在相機 LCD 和電腦螢幕上, 直幅影像都會自動轉正。

- **開🖥**：只有當照片傳輸到電腦觀看時, 直幅影像會自動轉正。

- **關**：直拍的影像都不會自動轉正。

#### ⤵ 設定方法

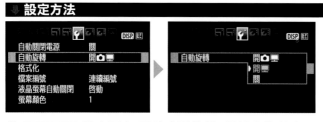

**Point** 注意：相機的**自動旋轉**功能開啟後, 按下 ▶ **播放**鈕所瀏覽的照片將會自動轉正, 但拍攝當下 (按下快門後) 所即時顯示的畫面並不會旋轉。

從 設定1 設定頁中, 選按**自動旋轉**, 並設定為其中一選項即可

■ 在相機上觀看，建議關閉『自動旋轉』功能

[ 關 或 開💻 ]

[ 開📷💻 ]

在相機的 LCD 螢幕觀看時，筆者習慣關閉相機上的**自動旋轉**功能 (即設為**關**或**開💻**)，雖說此時影像必須『直拿』相機來檢視，但畫面卻清楚而明亮，較容易確認合焦位置；若設為**開 📷 💻**，此時直幅影像雖可自動轉正，但在 LCD 螢幕上卻是『縮小』顯示，反而不利於查看細節

---

### ⚡ 在電腦螢幕上，直幅影像記得一定要轉正！

和前述相機 LCD 螢幕上瀏覽洽好相反的是，若想讓照片複製到電腦時能自動轉正，就請設為**開 📷 💻** 或 **開💻** —— 因為在電腦螢幕上並無像相機一般可『直拿』檢視，一旦直幅影像 "橫躺" 著，就得歪著頭觀看照片，那可是會很累人的哦！

在相機上開啟**自動旋轉**功能後，您還必須有適當的看圖軟體，如 ACDSee、Lightroom、或 Adobe Bridge 等，才會在讀入時自動『轉正』影像喔！

`Point` 本功能無論開啟與否，Windows 內建的瀏覽器都是無法自動轉正的。

**設定 3** / **短片 1**

自訂功能 (C.Fn)の
# 高光色調優先

➲ 可讓影像亮部細節得以保留的設定功能

**對應機種** 600D | 550D | 500D

## ● 碰到容易「死白」的情況,也能拍出細膩層次的亮部細節

**高光色調優先**功能可用來保留影像高亮度 (High Light) 部份的細節,減緩因過度曝光而導致死白的現象,並提升整體畫面的階調表現,預設值雖然是**關閉**的,但當光線強烈 (如艷陽高照) 下,或拍攝有局部強光、易反光、逆光下會透光的主體時,強烈建議您將本功能設為**啟動**。

**Point** 開啟**高光色調優先**功能後,ISO 值將侷限在 200 ~ 6400,像低 ISO (如 ISO 100) 或擴展 ISO (如 ISO 12800) 等值將無法設定。

### ⬇ 設定方法

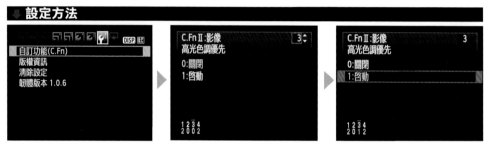

從 **設定 3** 設定頁中選取**自訂功能 (C.Fn)** 和**高光色調優先**,並設定為**啟動**即可

## ● 短片拍攝下的『高光色調優先』

### ⬇ 設定方法

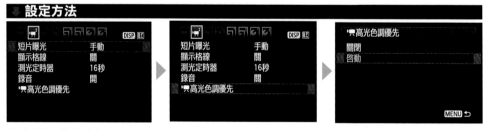

請先將**短片曝光**設為**手動**,然後再選取**高光色調優先**,選擇**啟動**即可

---

#### 選擇開啟之後,面板或螢幕上將出現 "D+" 符號

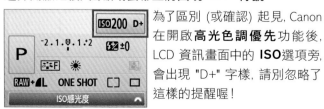

為了區別 (或確認) 起見,Canon 在開啟**高光色調優先**功能後,LCD 資訊畫面中的 **ISO**選項旁,會出現 "D+" 字樣,請別忽略了這樣的提醒喔!

 **一定要開啟嘗試, 有效緩和亮部細節的必勝技!**

這裡的例子是對著完全相同的場景, 分別開啟和關閉**高光色調優先**功能之後所拍攝的照片。可以看出原先畫面中幾乎接近全白的亮部, 在設為**啟動**之後, 會讓亮部擴展大約 1 EV 左右, 差異雖然不大, 但卻能保留住高亮度區域的部分細節。

［ 高光色調優先：**關閉** ］

［ 高光色調優先：**啟動** ］

［ 放大圖：**關閉** ］

［ 放大圖：**啟動** ］

［ 放大圖：**關閉** ］

［ 放大圖：**啟動** ］

# 📷 只要反差過大, 就能看出修正的效果

**高光色調優先**並不只是用在強光、或逆光場景才能發揮功效, 只要現場的明暗對比過大, 像在藍天白雲下的地景風貌, 就很容易讓白雲變得整片泛白、無細節, 所以當要拍攝這樣的畫面, 使用本功能通常都能獲得不錯的修正效果。

[ 高光色調優先:**關閉** ]　　　　　　[ 高光色調優先:**關閉** ]

圖例中的紅色區域為相機螢幕上所顯示『強光警告』的範圍, 可看出白雲的細節都被保留下來了

---

### 名家經驗談

- 當**高光色調優先**開啟時, **自動亮度優化**將無法設定 (即**關閉**)。

- 使用本功能時, 建議 ISO 值可適度提高些 —— 因為**高光色調優先**的作法是先刻意略曝光不足, 以保留亮部資訊, 然後再將暗部區域調亮, 故暗部區域的雜訊將會變得較為明顯。

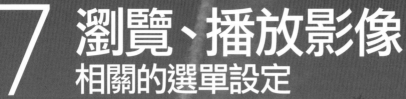

# 7 瀏覽、播放影像
## 相關的選單設定

數位相機最方便的，就是在拍攝完畢
之後就能立即檢視、確認影像，但除了
看看照片，或把不想要的按下 [刪除]
鈕刪掉之外，其實還有許多好用而方便
的功能。例如，您可以在相機上直接篩
選出要保留下來的照片，或是立即找出
某一天、某個資料夾中的檔案，或是選
擇只播放靜態或動態的影像...

很驚訝吧?! 原來在許多人不太重視的
[播放] 選單中，這些都是經常被忽視的
功能呢！所以趕緊拿起相機，重新加以
熟悉這些超便利的播放功能吧

## ▶ 播放 1　保護影像

● 讓照片免於誤刪的設定功能

對應機種 600D │ 550D │ 500D

### ● 避免『手殘』誤刪, 毀了再也拍不回來的精彩照片!

**保護影像**功能可讓您將記憶卡中認為是重要 (或作品級) 的照片加以 "標記", 好避免在瀏覽或檢視過程中不小心誤刪了。當您以速控轉盤或十字鍵的 (SET) 按鈕將選定的影像設為保護之後, 就無法以相機背面上的 🗑 **刪除**按鈕、或**刪除影像**選項 (見 7-3 頁) 來 "殺掉" 檔案了!

#### ⇩ 設定方法

❶　從選單畫面中的 ▶ 播放 1 設定頁中, 選擇**保護影像**項目

❷　接著就如同播放影像般檢視所拍攝的照片, 亦可按**放大**或**縮小**按鈕確認畫面細節

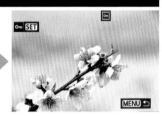

❸　只要按下速控轉盤或十字鍵的 (SET) 按鈕, 畫面上方就會出現 🔒 圖示, 代表該影像『受保護』中。若要取消保護, 同樣只需再次按下 (SET) 按鈕即可

[ 啟動保護影像之後... ]

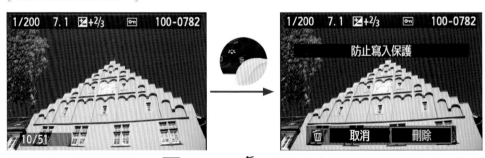

當影像設定為保護狀態 (有 🔒 圖示) 後, 🗑 **刪除**按鈕或**刪除影像**選項就無法直接從瀏覽畫面中刪除檔案了

Point **保護影像**功能僅適用於上述作業情況, 若您是將記憶卡做**格式化** (見 2-4 頁), 那麼無論檔案是否有保護, 都會被 "清空", 這點請一定要特別注意!

# 📷 600D 新增：保護全部 (或指定資料夾) 的影像

EOS 600D 除了原先逐一設定的保護功能外, 還可依資料夾、或直接保護全部的影像:

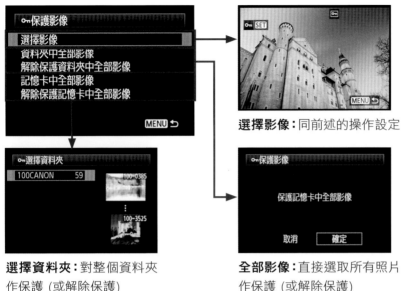

**選擇影像**：同前述的操作設定

**選擇資料夾**：對整個資料夾
作保護 (或解除保護)

**全部影像**：直接選取所有照片
作保護 (或解除保護)

---

### 名家經驗談

除了可避免誤刪照片之外, 由於筆者有在拍照空檔中
逐一檢視照片的習慣, 只要善加利用本功能, 就可在
瀏覽、放大檢視的情況下, 將當下『自認為』是好作品
的影像 "標記" 起來, 事後只要利用**刪除全部影像**功
能 (見 7-3 頁), 就可以一次篩選出要保留下來的照片。

標記後再一次刪除, 剩下
就是此回的精彩作品了!

---

**▶ 播放 1** **刪除影像**

➲ 一次刪除多張照片的選單設定                       **對應機種** 600D | 550D | 500D

## ● 可依照各種方式刪除檔案的便利功能

**刪除影像**功能可以一次刪除多張照片, 刪除方式的選擇
有 3 種:**選定並刪除影像**可一邊確認影像, 一邊任意選取
多張影像進行刪除, **記憶卡中全部影像**則可刪除整張記憶
卡裡面的全部照片 (含短片), 至於**資料夾中全部影像** (僅
5D II / 7D / 60D / 50D) 是依照所選取的資料夾來刪除影像。

**Point** 針對先前已
設定**保護影像**的照
片, 是無法用 🗑 按
鈕和**刪除影像**功能
來刪除的, 請改用
**格式化**選項 (參見
第 **2-4** 頁)。

# 📷 『刪除影像畫面』的各種選取方法

## ○ 選定並刪除影像

❶ 選擇刪除影像

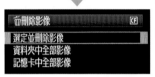

❷ 點按選定並刪除影像選項

❸ 以速控轉盤 (或十字鍵的 ◀▶ 鍵) 移往要刪除的照片上, 並按 SET 鈕或 ▼▲ 鍵, 畫面左上角就會出現 "✓" 符號

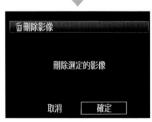

❹ 重複前一步驟 3 直到所有要刪除的檔案都已勾選之後, 請點按相機背面的 🗑 按鈕, 選擇確定, 然後按下 SET 鈕刪除影像即可

## ○ 資料夾中全部影像
(僅 5D II / 7D / 60D / 50D)

❶ 選擇刪除影像

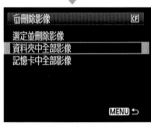

❷ 點按資料夾中全部影像選項

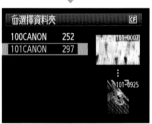

❸ 以速控轉盤移動反白光棒至要刪除的資料夾上, 並按下 SET 按鈕

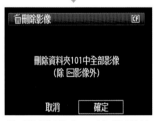

❹ 選擇確定, 然後再按下 SET 鈕, 即可連同該資料夾 (除受保護的影像外) 一起刪除

## ○ 記憶卡中全部影像

❶ 選擇刪除影像

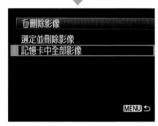

❷ 點按記憶卡中全部影像選項

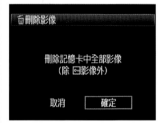

❸ 選擇確定, 然後再按下 SET 鈕, 即可刪除記憶卡上的所有檔案 (除受保護的影像外)

**旋轉**

➲ 設定播放或瀏覽影像時的顯示方向。

對應機種 600D | 550D | 500D

## ● 請隨自己所喜好的方向，來欣賞拍攝的作品吧！

**旋轉**功能可在重播、或瀏覽影像時，用 (SET) 按鈕設定每張照片所要顯示的橫、直幅方向，並以 90°→ 270°→360° 順時針旋轉；指定好之後，爾後播放時相機就會直接以該旋轉方向來顯示畫面。但請注意，本功能有個前提：那就是選單中的**自動旋轉**功能 (見 6-12 頁) 必須設為**開 ◘ ▣**，否則即使設定**旋轉**，也是無效的喔！

**設定方法**

開啟選單畫面後，請從 播放 1 設定頁選取**旋轉**項目，就可逐一瀏覽照片，並指定每張影像的旋轉方向

每按一次 (SET) 按鈕，畫面將以 90° → 270° → 360° 順時針方向循環旋轉

---

**名家經驗談**

當**自動旋轉**設為**開 ◘ ▣** 的情況下，原本直拍的照片就會自動轉正了；但由於轉正後相對的檢視畫面也變得較小 (可參考上例圖)，所以您可視需要，利用**旋轉**功能將影像轉為自己想要的檢視方向喔！

---

**幻燈片播放**

➲ 進行影像自動播放前的選項設定

對應機種 600D | 550D | 500D

## ● 就依播放的用途，來決定哪些影像可以顯示出來

**幻燈片播放** (或稱**自動播放**) 功能可設定在啟動 SlideShow 時，選擇其播放的方式，如播放的間隔時間、是否重複播放等。另外，隨著機種的不同，還可指定依照影像類型、拍攝日期、或資料夾等條件來進行播放 —— 這樣就不用每一輪播放，都是得從頭第 1 張開始看起了！

## 設定方法

**❶ 選擇幻燈片播放**

**Point** 如果有特定的照片是不適合（或不需要）展示出來的時候，可選擇有條件的方式進行播放，就顯得相當重要了。

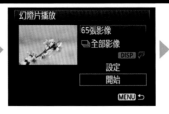

**❷** 如不更改任何設定，只需選擇**開始**，並按 (SET) 鈕；1000D 則無此畫面

**❸ 載入影像中...** 完成後，就會開始自動播放；在過程中按 (SET) 鈕可暫停或重播影像，按 **MENU** 鈕則會結束播放狀態，並回到選單畫面

# 📷『幻燈片播放』畫面的選取設定

## ○ 限定播放的影像

**全部影像**

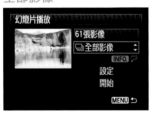

**靜止影像**

**短片**

**日期**

**資料夾** (僅 600D)

**分級** (僅 600D)

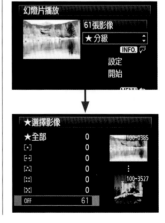

除了預設的**全部影像**，您可用**十字鍵按鈕**的 ▼ / ▲ 鍵來指定哪些影像可播放出來；**日期**、**資料夾**和**分級**等 3 選項還可按 (INFO) (或 (DISP)) 鈕來進一步選定播放細節

| 🖳 全部影像 | 播放記憶卡中的所有照片和錄影短片 |
|---|---|
| 🎞 日期 | 依選定的日期來播放影像及短片 |
| 📁 資料夾 | 依選定的資料夾來播放影像及短片 (僅 600D) |
| 🎥 短片 | 只播放記憶卡中的錄影短片 |
| 📷 靜止影像 | 只播放記憶卡中的拍攝照片 |
| ★ 分級 | 依選定的星等播放符合級等的影像及短片 (僅 600D) |

## ○ 變更幻燈片播放的『設定』選項

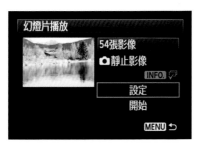 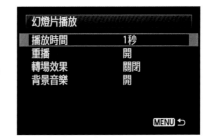

從**幻燈片播放**中點選**設定**, 然後按下 (SET) 鈕, 即可依照自身需求, 設定播放**時間**、**重播**、以及 600D 新增的**轉場效果**和背景音樂等

**播放時間** (僅適用靜態影像)

**重播**

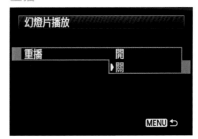

**轉場效果** (僅 600D)

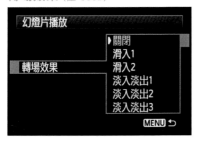

**背景音樂** (僅 600D)

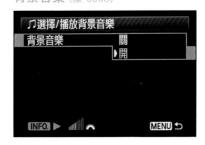

 **600D 新增：如何加入背景音樂？**

在 EOS 600D 的隨附軟體光碟中, 就有內建 5 首音樂曲目, 您可依以下方式安裝使用：

**STEP 1** 當出現此安裝畫面時, 請先點選 Easy Installation 。

**STEP 2** 記得勾選 EOS Utility 與 EOS Sample Music 並執行安裝 。

**STEP 3** 請先以 USB 線將相機與電腦連線, 然後執行 **EOS Utility**, 並選擇 **Register Background Music** (註冊背景音樂)

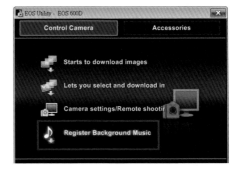

**STEP 4** 這時預設的 5 首曲目就會出現在清單中, 您可選定檔案後按下 Register 鈕, 就可將音樂複製到相機的記憶卡上 (一次只能加入一首音樂曲目) 。

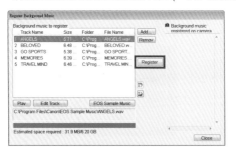

 最後，您就可從 Menu 選單中的幻燈片播放選擇設定，然後點選背景音樂並設為**開**，就可以指定播放的曲目了。

**如果想自行新增曲目的話...**

| 檔案格式 | 線性 PCM 的 .wav 檔 |
|---|---|
| 長度限制 | 單一檔案最長 29 分 59 秒 |
| 數量限制 | 最多可加入 20 個檔案到相機上 |
| 曲目聲道 | 2 聲道 |
| 位元率 | 16 位元 |
| 取樣頻率 | 48 KHz |

---

**名家經驗談**

- 播放短片時，可用**主轉盤**來調整音量大小。

- 播放照片時，可按 (INFO) (或 (DISP)) 鈕來切換影像的顯示資訊 (不適用短片播放)，其格式如**顯示直方圖** (見 6-10 頁) 中所示範。

- 暫停播放時，仍可用**主轉盤**、或**十字鍵按鈕**切換到其它影像。

- 啟動**幻燈片播放**時，**自動關閉電源** (見 8-4 頁) 功能是無效的。

---

**▶ 播放 2　增強低音**

➲ 播放短片時是否加強低音效果的設定　　　　　　　　　　**對應機種** 600D

## ● 當短片播放的效果不是很好時，不妨開啟一試

**增強低音**功能是從 600D 才有的設定選項，當您以相機直接播放錄製的短片時，此功能可增強內建喇叭的低音效果，讓聲音更容易辨識或區別出來；但如果開啟後反而出現 "爆音" 現象，就請將本功能設為**關閉**。

## ⬇ 設定方法

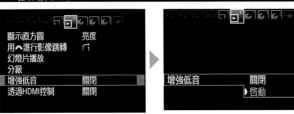

先選擇**增強低音**選項，再擇
一設定即可

---

### ▶ 播放 2　用 ⚙ 進行影像跳轉

⊃ 在播放照片時，決定是否依指定方式快速切換影像的設定

對應機種 600D｜550D｜500D

### ● 對應大容量記憶卡的絕佳照片搜尋技巧

用 ⚙ **進行影像跳轉**功能可在單張照片播放時，利用**主轉盤**來設定跳轉 (或切換) 的方式 —— 依照機種型號的差異，最多會有 **1 張** / **10 張** / **100 張** / **螢幕** / **日期** / **資料夾** / **短片** / **靜止影像** / **分級**等方式。在目前記憶卡容量倍增的情況下，可能同張記憶卡中就會有不同日期、不同主題，甚至照片 / 影片並存的情況，所以，只要好好利用這項功能，拍再多照片也沒在怕的啦！

## ⬇ 設定方法

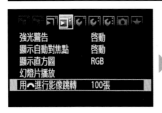

從 ▶ 播放 2 設定頁中選擇用 ⚙ **進行影像跳轉**，並擇
一選定即可

Point 600D 以後機種的選項已全部改為圖形化表示，請詳見下表對照。

**主轉盤位置**

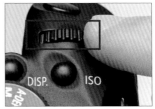

按下 ▶ 鈕播放照片後，可在
單張、縮圖(索引)、或放大顯
示畫面下撥動**主轉盤**，就可
按指定的跳轉方法切換

當撥動**主轉盤**時，畫面右下方將會以圖示表示跳轉方法，藍線位置則代表目前畫面在所有指定影像的相對所在

**影像跳轉的設定項功能**

| 選項 | | 撥動**主轉盤**的動作 |
|---|---|---|
| 1 張 | | 逐張顯示 |
| 10 張 | | 一次跳轉 10 張 |
| 100 張 | | 一次跳轉 100 張 |
| 日期 | | 依照拍攝日期進行跳轉 |
| 資料夾 | | 依照不同的資料夾進行跳轉 (僅 600D) |
| 短片 | | 當同時有相片和影片時, 可直接切換成只觀看短片檔案 |
| 靜止影像 | | 當同時有相片和影片時, 可直接切換成只瀏覽拍攝照片 |
| 分級 | | 依照影像所設定的『星等』分級來切換顯示 (僅 600D) |

---

**▷ 播放 1** # 重設尺寸

⊃ 將大尺寸 JPEG 另存為較低像素的影像檔　　　**對應機種** 600D

## ● 直接就能轉小圖分享, 不用再透過電腦進行縮圖轉換

**重設尺寸**簡單說就是『縮圖』功能, 尤其是目前 DSLR 相機的影像尺寸都高達 1、2 千萬像素, 對於想直接上傳 FB、相簿、或透過 E-mail 快速分享的朋友而言, 還得先將照片『縮小』, 可說是相當累人的事情呢!

不過, 本功能依舊有**檔案格式**上的限制 —— 必須是 **JPEG**, 而且還不能是最小尺寸 (S3) 的 JPEG 影像;因為大尺寸 (如 L) 影像可縮為小尺寸 (如 S1) 圖檔, 但反之, 已是小圖的照片則無法『放大』哦!

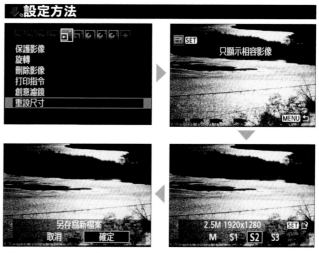

從 **▷ 播放 1** 選擇**重設尺寸**, 並找到要 resize 的影像;本圖例是以原寸 (L) JPEG 做示範, 故可縮小為 M、S1、S2、或 S3 等大小。完成後同樣選取**確定**, 並按 SET 鈕另存新檔

## 原影像尺寸 vs. 『重設尺寸』的對應選項

| 原影像尺寸 | 重設尺寸 | | | |
|:---:|:---:|:---:|:---:|:---:|
| | M | S1 | S2 | S3 |
| L | ○ | ○ | ○ | ○ |
| M | × | ○ | ○ | ○ |
| S1 | × | × | ○ | ○ |
| S2 | × | × | × | ○ |
| S3 | × | × | × | × |

> **Point** **重設尺寸**的長寬比是以 3:2 比例為準, 若有要設定為其他比例 (如4:3、16:9、1:1 等), 則縮小後的照片可能會有所裁切, 請注意。

---

### ▶ 播放 1　創意濾鏡

➲ 將拍攝影像直接套用各種濾鏡效果

**對應機種** 600D

#### ● 獨享 LOMO 風的創意效果, 展現超有 FU 的照片吧!

**創意濾鏡**可讓您在拍好影像後, 直接透過相機內建的濾鏡特效, 套用為 ⬛ **粗糙黑白**、⬛ **柔焦**、⬛ **魚眼效果**、⬛ **玩具相機**、或 ⬛ **模型效果**等 4 種創意濾鏡之一, 只要您的想像有多大, 創意就會無限寬廣!

使用濾鏡時要注意的是**檔案格式**!拍 RAW、JPEG、或 RAW+JPEG 都可以, 但 當您拍 RAW 或 RAW+JPEG, 相機處理的將是 RAW 影像, 套用後會另存為 JPEG, 但如果是JPEG, 那麼就只會在 JPEG 檔上編輯, 同時存檔時會直接覆蓋掉 (Overwrite) 原影像。

#### ◢ 設定方法

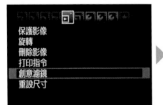

❶ 從 ▶ 播放 1 中選取**創意濾鏡**

❷ 相機篩選出可『後製』的照片後, 請先選定其中一張影像並按下 (SET) 鈕, 接著選擇其中一種濾鏡特效

❸ 套用濾鏡之後, 還可進一步調整濾鏡效果, 完成後即可選按確定另存新檔案

# 📷 創意濾鏡的效果展示

## ○ ▦ 粗糙黑白

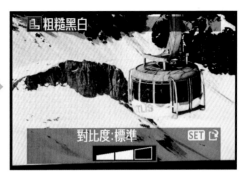

將影像變成具有顆粒感的黑白影像,可透過對比度來調整黑白效果

## ○ 👤 柔焦

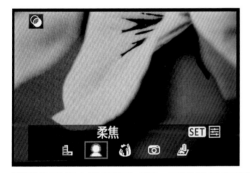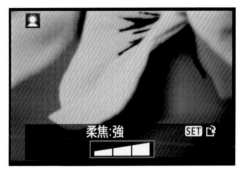

讓影像看起來變得更為柔和,可透過柔焦來改變其柔和度

## ○ 🐟 魚眼效果

讓影像產生如魚眼鏡頭拍攝時所特有的桶狀變形,可從效果中來調整其變形強弱

## ○ 📷 玩具相機效果

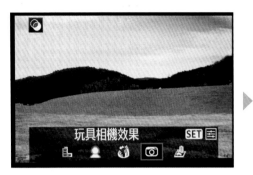 

產生如 LOMO 般的影像特效 (四個邊角會變暗), 同時可透過色調來改變色彩效果

## ○ 🏕 模型效果

可表現出局部清晰 (白色框選範圍處), 其餘範圍模糊的立體效果, 其白色邊框可變更縱 / 橫向與選取位置

> **Point** 本功能目前只適用於 600D 所拍攝的影像檔, 其他 Canon 相機拍攝的照片 (記憶卡), 即使拿到 600D 上也無法套用濾鏡效果。

# 8 變更操作習慣
## 的選單設定

如果您不太習慣某些選項預設的操作方式, 可以參考本章介紹的功能調整成自己習慣的使用方法。舉凡像是相機內沒有記憶卡時是否可按下快門, 拍攝影像的檔案編號, 或是液晶螢幕是否要開啟 / 關閉等, 就請您找出屬於自己攝影風格的選單, 再依照自己喜好自訂相機的選單設定吧!

## 設定 1　檔案編號

⊃ 決定影像檔在命名順序上的方式

對應機種 600D ｜ 550D ｜ 500D

### ● 從流水編號方式歸納出自己的管理技巧, 才是善者之道！

**檔案編號**可設定相機在儲存影像時, 會以何種命名順序處理, 其方式有**連續編號**、**自動重設**、與**手動重設**。在一般情況下, 也只要保持預設值**連續編號**即可, 但若能從其它選項中歸結、找到屬於自己適用的管理技巧, 相信對於日後整理或檢索相片時, 必能收到事半功倍之效！

### 設定方法

| 自動關閉電源 | 關 |
| 自動旋轉 | 開 |
| 格式化 | |
| 檔案編號 | 連續編號 |
| 液晶螢幕自動關閉 | 啟動 |
| 螢幕顏色 | 1 |

| 檔案編號 | 連續編號 |
| | 自動重設 |
| | 手動重設 |

從 **設定 1** 設定頁中選取**檔案編號**, 按下 (SET) 鈕後再選擇任一項目即可

---

**實拍範例** 『**檔案編號**』的 3 種不同設定選項

● 連續編號

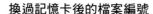

換過記憶卡後的檔案編號

改變資料夾後的檔案編號

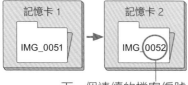

記憶卡 1 → 記憶卡 2
IMG_0051　IMG_0052

下一個連續的檔案編號

記憶卡
100　IMG_0051　→　101　IMG_0052

**連續編號**方式會從流水號 0001 ～ 9999 依序編碼, 中間即使更換記憶卡、或新建資料夾 (見 8-7 頁), 檔案仍依最後的號次依序往下編號。但如果變更後的記憶卡 (資料夾) 中已有先前記錄的影像, 為避免發生新舊檔名衝突, 相機將有可能會改從新位置的編號次序往下編號

Next

● 自動重設

換過記憶卡後的檔案編號

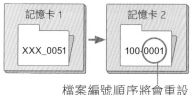

改變資料夾後的檔案編號

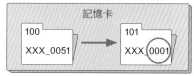

檔案編號順序將會重設

**自動重設**方式在您更換不同張記憶卡、或選擇到不同的資料夾之後，會自動將編號次序歸零，再度從 0001 起跳。本選項適合在拍攝不同地點、不同攝影主題的時候，可搭配抽換不同張記憶卡 (或資料夾) 來達到快速分類的效果

Point **自動重設**與**連續編號**相同的是，若新記憶卡 (或新資料夾) 中已有先前記錄的影像，有可能會改由既有的編號次序往下編號。

● 手動重設

新建資料夾後的檔案編號

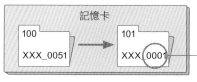

檔案編號順序將會重設

**手動重設**可說是**自動重設**的『手動精簡版』，當您從**檔案編號**中點按**手動重設**之後，相機會自動於記憶卡上建立新的資料夾編號 (編號依機種而有不同)，且檔案編號也將歸零從 0001 開始 —— 每點選一次**手動重設**，前述說明就會重新設定一遍

『手動重設』之後...?!

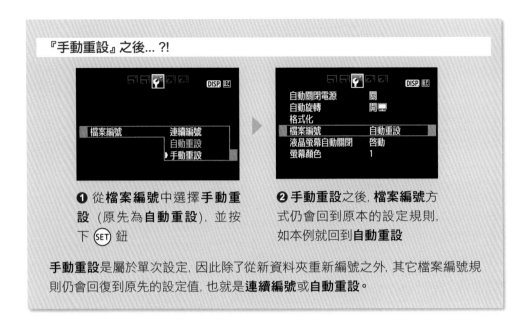

❶ 從**檔案編號**中選擇**手動重設**（原先為**自動重設**），並按下 (SET) 鈕

❷ **手動重設**之後，**檔案編號**方式仍會回到原本的設定規則，如本例就回到**自動重設**

**手動重設**是屬於單次設定，因此除了從新資料夾重新編號之外，其它檔案編號規則仍會回復到原先的設定值，也就是**連續編號**或**自動重設**。

---

**設定 1**

# 自動關閉電源

➲ 當在一定時間內無任何操作，讓相機進入待機狀態的功能

**對應機種** 600D | 550D | 500D

## ● 請善用相機的省電模式，在任何情況下，都不要設為關閉

**自動關閉電源**功能可設定相機進入待機前的等待時間，一旦這段時間內都無任何拍攝動作或操作，相機就會關掉所有顯示 —— 如液晶面板、LCD（即時顯示、播放影像）等畫面，以節省電力。筆者建議無論在任何情況下，請盡量設定在較少的等待時間，如 **30 秒**到 **4 分鐘**之內，否則即使擺著不拍照，相機仍舊會不斷耗電、直到電量用盡為止。

**設定方法**

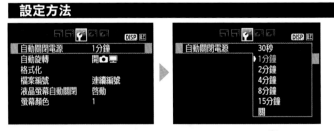

**Point** 只有在**幻燈片播放**動作下，此時**自動關閉電源**的功能才會暫時失效。

從 **設定 1** 設定頁選取**自動關閉電源**，按下 (SET) 鈕，再以十字按鈕 ▲▼ 鍵設定所需的等待時間。

# 影像檢視時間

➲ 設定拍攝後檢視照片的時間　　　　　　　　　`對應機種` 600D | 550D | 500D

## ● 只是確認影像而已, 就選擇較短的時間吧！

數位相機最大的好處, 就是拍攝後能立刻看到影像, 不過還要在拍攝後按下播放照片的功能才能看到有點不便, 這時有更方便的設定, 那就是**影像檢視時間**的設定, 您只能設定拍攝後自動顯示照片的時間, 以後就能立刻看到拍攝後的結果, 算是相當實用的功能。

不過時間設定也不適合太長, 建議在 3-5 秒之間就可以了。因為這個功能並非真正的撥放照片的功能, 只是大概檢視而已, 若想詳細檢視照片, 只需事後再按下 ▶ 播放按鈕就可以了。在拍照的時候, 還是保持足夠的電池續航力比較重要！

**設定方法**

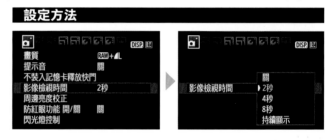

進入 `🔲 拍攝 1` 設定頁、**影像檢視時間**項目, 然後指定所需時間即可

---

# 功能指南

➲ 操作相機時是否顯示功能的提示說明　　　　　`對應機種` 600D

## ● 請多加善用這個體貼的設計吧！

**功能指南**可設定是否要開啟相機功能 (或選項) 的簡要說明, 預設為**啟動**, 這時在**拍攝模式、即時顯示拍攝、短片拍攝**, 或甚至是**播放影像**時, 就會出現該功能的用途說明。在變更拍攝設定時, 建議您設為**啟動**讓提示文字顯示出來, 待一切都已熟悉自如之後, 再將本功能**關閉**。

**設定方法**

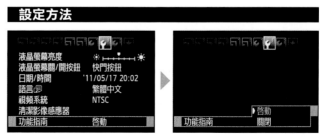

選取**功能指南**之後, 按下 `(SET)` 鈕, 再設定所需的項目即可

［啟動］

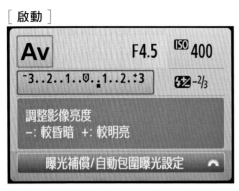

［關閉］

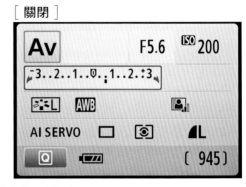

如果將**功能指南**設定為**啟動**, 就會出現各功能的提示說明

 『說明指南』的各種提示畫面

**說明指南**的提示說明會出現在所有您需要操作設定的地方, 包括**拍攝模式、即時顯示拍攝、短片拍攝、播放影像**等, 可說是相當貼心的設計。

**拍攝模式**

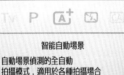

**Q 速控畫面**

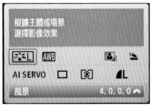

**即時顯示拍攝**

**短片拍攝**

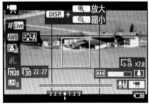

**影像播放 & 創意濾鏡**

# 選擇資料夾

➲ 建立 (或變更) 用以儲存拍攝影像的資料夾　　　　　　　　對應機種 600D

## ● 搭配『檔案編號』功能, 就能將資料夾管理技巧發揮到極致

**選擇資料夾**功能可用來切換記憶卡上不同的儲存資料夾, 或是手動建立一個新的資料夾, 如果想要活用這項設定, 最好能和**檔案編號**底下的選項一起搭配運用, 就能獲得相得益彰的效果。

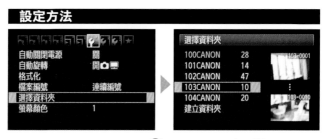

### 設定方法

選取選擇資料夾後, 按下 (SET) 鈕, 接著以 ▲、▼ 鍵切換不同的資料夾, 或點按建立資料夾項目

---

### ☂ 手動『建立資料夾』的方法

如果目前只有 1 個資料夾, 就請先進行建立資料夾的步驟, 然後再選擇資料夾喔:

❶ 先點進**選擇資料夾**, 此時可看到目前相片所在的資料夾名稱

❷ 按 ▼ 鍵選取**建立資料夾**項目, 並按下 (SET) 鈕

❹ 完成新資料夾的建立後, 即可按 (SET) 鈕選取該資料夾

❸ 相機會自動依照資料夾編號的順序往下新增一序號, 請選擇**確定**

---

### 名家經驗談

當我們攜帶大容量記憶卡出門拍照, 可依照不同日期、主題、或場所等來指派不同的資料夾, 來達到快速分類的效果, 對於回家後整理照片時的速度會有所幫助 —— 尤其是長時間在外旅遊時, 若習慣以日期來當做資料夾名稱, 一天換一個資料夾, 回家只需要在電腦上將資料夾名稱改掉, 不需要辛苦的剪下貼上整理資料夾。

## 設定1　液晶螢幕自動關閉

➡ 在以觀景窗取景時, 是否要關閉 LCD 螢幕的設定　　　對應機種 550D│500D

## ● 除了可省電、增加拍攝張數, 還能保護靈魂之窗

**液晶螢幕自動關閉**的功能正如其名：在拍攝動作下, 是否要自動關閉 LCD 螢幕的顯示畫面。該功能主要是設定當您用觀景窗取景時, 為了避免液晶螢幕的亮光成了干擾源 (特別是在夜間拍攝時更是如此), 相機的預設值為**啟動**——所以, 若無特殊理由, 筆者較建議不要設成**關閉**。

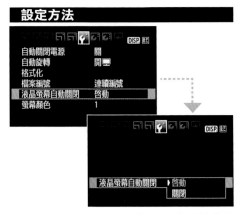

**設定方法**

| 自動關閉電源 | 關 |
| 自動旋轉 | 開 |
| 格式化 | |
| 檔案編號 | 連續編號 |
| 液晶螢幕自動關閉 | 啟動 |
| 螢幕顏色 | 1 |

液晶螢幕自動關閉　▶啟動
　　　　　　　　　　關閉

**Point** 但也有使用者覺得 LCD 開開關關的很不習慣, 不知情的還以為是螢幕故障了！所以若真無法認同這樣的設計, 那就改設為**關閉**吧。

從 ▶設定1 設定頁中先選取**液晶螢幕自動關閉**, 按下 (SET) 鈕後, 再擇一設定即可

[ 相機上的『液晶螢幕關閉感應器』]

550D、500D 等系列機種在接目鏡下方搭配有『液晶螢幕關閉感應器』, 當本功能設定為**啟動**, 只要偵測到光線強度變弱 (如人臉、或手指靠近), 就會自動關閉 LCD 顯示, 避免螢幕的亮光引起眼睛的不適感

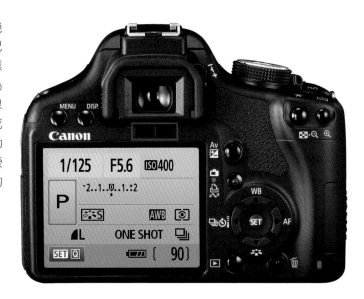

# 液晶螢幕關/開按鈕

➡ 拍攝時是否要關閉 LCD 螢幕顯示的設定　　　　　　　　**對應機種** 600D

## ● 與『液晶螢幕自動關閉』有著相同作用的功能

**液晶螢幕關/開按鈕**和前述**液晶螢幕自動關閉**的設定在功能上是相同的，只不過 600D 由於拿掉了光感測器，因此必須以**快門鈕**或 **DISP.** 鈕來加以設定：

* **快門按鈕**：半按快門時關閉 LCD 螢幕，放開後恢復顯示。

* **快門 / DISP**：半按快門之後就關閉 LCD 螢幕，如要恢復顯示，請按 (DISP) 或 (SET) 鈕。

* **保持開啟**：不會自動關閉 LCD 螢幕，如要手動關閉顯示，請按 (DISP) 或 (SET) 鈕。

### 設定方法

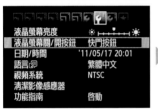

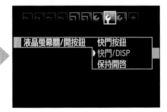

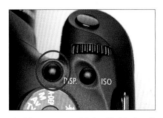

點進**液晶螢幕關/開按**鈕後，請依自己的習慣擇一設定即可

由於 600D 並無搭載光感應器設計，因此必須改由其他按鈕來搭配設定

---

自訂功能 (C.Fn)の
# 電源開啟時, 液晶螢幕的顯示狀態

➡ 設定開機時，是否顯示拍攝設定畫面　　　　　**對應機種** 600D｜550D｜500D

## ● 關閉液晶顯示, 節省電池電量

現在 Canon 各機種都搭載了 3 吋以上大的液晶螢幕，雖然方便檢視相片與各項拍攝設定，但也相對耗電。因此，若在不需要檢視資訊時，將液晶螢幕關閉，將可節省許多電池電量，讓電池充飽電後的實際可拍攝張數增加。如果想要關閉液晶螢幕，可按 (DISP) 鈕，當需要檢視、調整設定時，再按一次該鈕即可開啟。

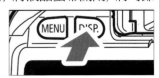

適時利用 (DISP) 鈕，可有效節省電力

而 ■ ＊：設定3 中的**電源開啟時，液晶螢幕的顯示狀態**選項，則可設定相機電源開啟時，是否開啟液晶螢幕、顯示拍攝設定。共有 2 種選項可以設定：

- **開啟液晶顯示**：打開相機電源時，液晶螢幕會顯示出拍攝設定，方便立即檢視當前的相機設定。

- **上一次的顯示狀態**：記錄前次關機時的螢幕設定狀態，如果關機前螢幕設為開啟的狀態，則下次開機時，便會開啟液晶螢幕；若關機前螢幕設為關閉的狀態，再次開機時就不會開啟液晶螢幕。

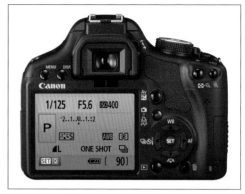

開機時會顯示出拍攝設定

## 設定方法

點進**自訂功能（C.Fn）**後，請先切換到**電源開啟時，液晶螢幕的顯示狀態**選項，並選擇所需的設定即可

---

### ◙ 拍攝1 不裝入記憶卡釋放快門

➲ 設定未插入記憶卡時，是否能按下快門　　　**對應機種** 600D | 550D | 500D

### ● 檢視自己的拍攝習慣後，挑一個適合自己的偏好設定吧！

**不裝入記憶卡釋放快門**可在沒有放入記憶卡時，設定相機能否進行拍攝。當設定為**啟動**時，即使相機內沒有記憶卡也能按下快門；但如果選擇**關閉**，則在沒有放入記憶卡的狀態下，即使壓下快門按鈕，快門也不會啟動。

## 設定方法

從**不裝入記憶卡釋放快門**選項中，選取想使用的設定

[ 啟動的情況 ]

[ 關閉的情況 ]

設為啟動時, 按下快門鈕雖可正常拍攝, 但拍攝後的檢視畫面則會提醒 "相機中沒有記憶卡"

設為關閉時, 即使按下快門鈕相機也不為所動, LCD 資訊顯示畫面也會出現 "相機中沒有記憶卡" 的警告訊息

---

**設定1** 螢幕顏色

⊃ 變更 LCD 顯示畫面的背景顏色

**對應機種** 600D | 550D | 500D

## ● 依照現場環境的亮度, 挑選最舒適的觀看畫面

**螢幕顏色**功能在變更 LCD 顯示『拍攝設定畫面』時, 所要搭配的背景顏色, 像 500D、550D 等則預設是白底黑字。除個人的偏好之外, 建議可在不同的拍攝環境 (如大太陽、或夜晚室內) 下, 挑選對眼睛最清晰、最不刺眼、又最舒適的顏色。

**設定方法**

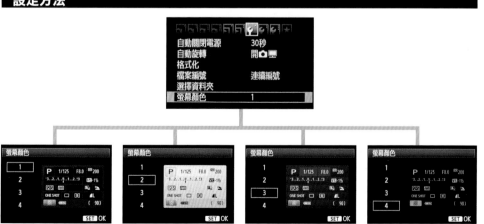

從 **設定1** 設定頁中選取**螢幕顏色**, 然後在 1 ~ 4 選項中擇一設定即可

## 📷 試著從各種螢幕顏色中, 挑出最佳的設定吧!

在 Canon 的設計中, **螢幕顏色**功能可不是用來譁眾取寵的喔!如果現場發覺會看不清 LCD 螢幕上的拍攝訊息, 記得先試著從這 4 組選項中, 挑出合適的設定吧, 右邊是 4 個畫面的截圖顯示。

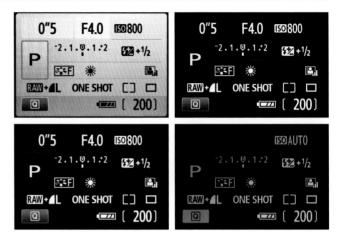

---

### 🔧 設定 2 　液晶螢幕亮度

➲ 調整 LCD 顯示畫面的亮度　　　　　　　　　　　　對應機種 600D｜550D｜500D

### ● 請勿過度調整!以免誤判影像曝光結果

**液晶螢幕亮度**可調整 LCD 在播放影像、設定畫面、訊息顯示等所需要的亮度等級, 共可分為 1 (最暗) ~ 7 (最亮) 等 7 級, 預設為 4 (即中間值)。當環境光線過於明亮 (或過暗) 的時候, LCD 螢幕的顯示亮度有可能不足或太過刺眼, 這時就可藉此功能來加以微調。

但千萬注意:**本設定請勿過度調整使用**, 否則將嚴重影響拍攝結果的曝光判斷!若您想確實掌握影像本身的曝光狀況, 請多利用相機內建的**直方圖** (色階分佈圖) 功能, 並參閱 6-10 頁的說明。

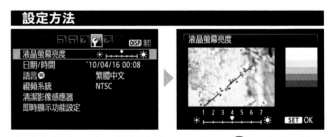

先將光棒移往**液晶螢幕亮度**項目, 按下 (SET) 鈕之後, 就可用十字按鈕的 ◀ ▶ 鍵進行亮度調整

⚡ **亮度等級調整 vs. 影像的曝光結果**

**2：較暗**

**4：正常**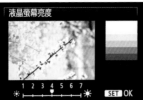

**6：較亮**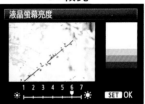

這裡用 3 張圖來表示, 不同的亮度調整對同一張影像曝光結果的影響差異, 結果應該相當明顯: 原本曝光正確的影像, 在較暗的螢幕亮度下感覺就像是曝光不足的樣子, 而將螢幕亮度調亮之後, 影像卻如同曝光過度而變得一片泛白

---

**📷 拍攝1** # 提示音

➲ 在對焦或自拍倒數時, 是否發出提示音的設定          對應機種 600D │ 550D │ 500D

## ● 是否有正確對焦, 除了用看的也可以用聽的

當相機正確對焦之後, 會在相機的觀景窗中顯示對焦指示燈 ● , 但是在拍攝運動題材的場合時, 需要緊盯著主體, 根本沒有時間去確認對焦指示燈是否有對焦到, 這時只要將**提示音**的功能選項打開, 就能用耳朵確認是否對焦成功。而進行自拍倒數時, 也可以設定是否要發出電子提示音, 選項則有**開、關**。

**Point** 筆者都是將這個功能常開, 但偶爾像在演奏會等這類需避免干擾的場合, 就會設為**關閉**。

### 設定方法

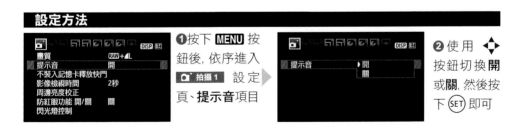

❶按下 **MENU** 按鈕後, 依序進入 **📷 拍攝1** 設定頁、**提示音**項目

❷使用 ✛ 按鈕切換 **開** 或**關**, 然後按下 **SET** 即可

## ◘⁞ 拍攝 3　除塵資料

➲ 取得感光元件入塵點影像的設定　　　　對應機種 600D｜550D｜500D ※

### ● 為了後製時可去除照片塵點的前置作業

**除塵資料**功能會記錄下相機感光元件上的塵點參照資訊, 只要在事前先取得最新的入塵資訊, 就可在拍攝之後, 利用相機隨附的 Digital Photo Professional 來去除這些因感光元件入塵而造成的黑點。

在執行**除塵資料**之前, 必須準備好一張無花紋的白紙 (或白色牆壁), 拍攝的鏡頭建議焦距在 50mm 以上比較理想 —— 同時, 請將鏡頭改為 MF 手動對焦, 並把焦點設定在無限遠 (∞) 處。

### 設定方法

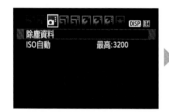

❶ 選擇除塵資料項目

❷ 直接按確定鈕繼續。若先前已有儲存塵點參照資料, 更新日期就會顯示上次設定的日期時間

❸ 當相機啟動清潔影像感應器之後, 請將白紙置於鏡頭前方約 10 cm 處, 然後按下快門鈕

取得感光元件的入塵資訊後, 可在除塵資料中確認拍攝的日期時間, 並可作為下次是否要更新入塵影像的參考

❹ 取得除塵資料後, 即可按確定鈕離開

※ 500D 是位於 ◘⁞ 拍攝 2 設定頁中。

**如果無法取得除塵資料的話**

如果拍攝的白紙 (白牆) 有問題, 或因曝光條件等無法順利確認塵點位置, 就會出現如圖示的錯誤訊息; 請再次確認前述的拍攝條件, 然後重行操作一次

## 📷 除塵資料效果實證 !

感光元件上的塵點, 會在照片上形成黑點

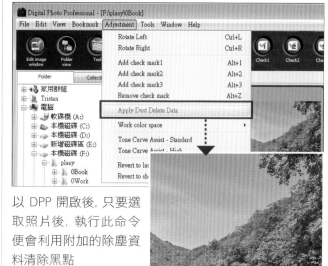

以 DPP 開啟後, 只要選取照片後, 執行此命令便會利用附加的除塵資料清除黑點

---

**設定 3**　自訂功能 (C.Fn)の
# 指定 SET 按鈕

⟳ 拍攝狀態下按下 (SET) 鈕的功能　　　　**對應機種** 600D｜550D｜500D

## ● 可迅速地找到要設定的選項, 請好好活用它吧 !

**指定 SET 按鈕**可設定相機在拍攝的過程中, 讓 (SET) 鈕也成為其中一個快捷鍵來使用, 預設是**一般 (關閉)**, 而您可依照操作的習慣與便利性, 自行改為**影像畫質、閃燈曝光補償、液晶螢幕 開/關、顯示選單、ISO 感光度**等設定 —— 如果發現哪個功能常會用到的, 就請把它指派給 (SET) 鈕吧 !

**設定方法**

 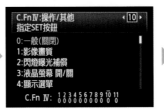 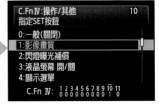

從**自訂功能 (C.Fn)** 中點入, 選擇**指定 SET 按鈕**, 然後再指定所需的設定即可

---

**⊡ 播放 2** # 分級

➲ 將影像依照喜好度賦予星等評價    **對應機種** 600D

## ● 對於旅拍、婚攝後整理照片, 絕對大有幫助的設定

**分級**可依照您對每張影像 (或短片) 的喜好程度, 給予 ★ 到 🌟 共 5 級的評價 (預設為 **OFF**), 這對於常拍照、旅行、或是接案 / 婚攝攝影師來說, 能在空檔就先整理好影像的分級作業, 回到電腦上就更可以快速篩選出最精彩的照片, 可說是一個相當好用的設定。

**設定方法**

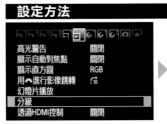

❶ 從 **⊡ 播放 2** 設定頁中選取**分級**, 並按 (SET) 鈕

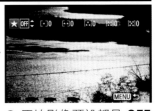

❷ 原始影像預設都是 **OFF**, 這時可撥動 ◯ 轉盤來選取照片 (或短片)

❹ 若要進行其他影像的設定, 請重覆**步驟 2** 與**步驟 3**, 最後按 **MENU** 鈕結束、返回主選單畫面即可

❸ 設定**分級**時, 請以▲、▼鍵來改變星等, 像本例設為 5 星等, 則對應的 🌟 星等也會出現加總數字

# 9 周邊配件
## 與其他的相關設定

有些選單功能雖然比較難分類, 但也十分方便, 包括更新**韌體版本、清潔影像感應器**等; 雖然是最後一章, 但其重要性也不可小覷, 為了避免「如果早知道這項功能的話...」這樣事後諸葛的情形發生, 好好地瞭解本章介紹的內容, 再出門拍照去吧!

設定 2  清潔影像感應器の

# 自動清潔 │ 立即清潔影像感應器

➲ 相機自動除塵的功能

對應機種 600D │ 550D │ 500D

## ● 建議與電源開關一併連動進行除塵

**自動清潔**功能可設定在開啟（ON）或關閉（OFF）電源開關的同時，是否要啟動影像感應器的自動除塵功能，通常都會維持其預設值**啟動**，以避免感光元件沾附塵點。當然，在任何時候只要執行**立即清潔影像感應器**也是可以，不過還是建議與電源開關一併連動，在切換開關時啟動相機的**自動清潔**功能即可。

### 設定方法

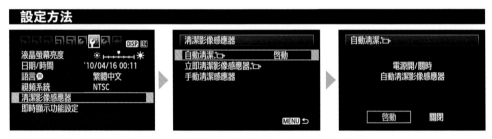

從**清潔影像感應器**點選進入後，選擇**自動清潔**項目，並設定為**啟動**

［ 自動清潔：啟動 ］

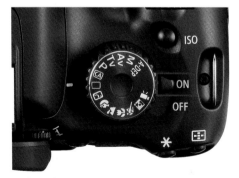

**自動清潔**功能設為**啟動**之後，爾後當電源開關開啟（ON）或關閉（OFF）時，LCD 畫面就會出現 "清潔影像感應器" 訊息，並自動震掉感光元件前方的塵點

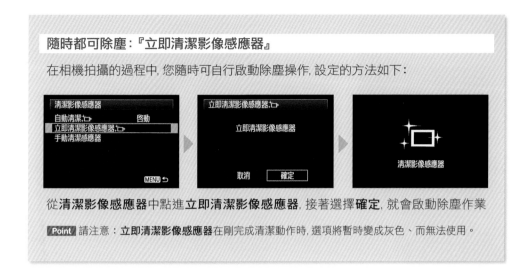

**隨時都可除塵:『立即清潔影像感應器』**

在相機拍攝的過程中,您隨時可自行啟動除塵操作,設定的方法如下:

從**清潔影像感應器**中點進**立即清潔影像感應器**,接著選擇**確定**,就會啟動除塵作業

**Point** 請注意:**立即清潔影像感應器**在剛完成清潔動作時,選項將暫時變成灰色、而無法使用。

---

**設定 2** 清潔影像感應器の
# 手動清潔感應器

➔ 想用吹球清潔塵點, 而讓反光鏡升起的功能　　　　**對應機種** 600D | 550D | 500D

## ● 避免誤觸感光元件, 要更小心地進行清潔

如果相機的**自動清潔**功能仍無法清除沾附的髒點或灰塵, 您可用市售的吹球或感光元件清潔工具進行清除。執行**手動清潔感應器**功能時, 相機會先升起反光鏡, 開啟快門簾, 不過當電池電量低落或不夠電, 是無法執行本項作業的;為了避免清潔中途因電力耗盡而造成相機損壞, 最好先把電池充飽電或使用變壓器。如果您對手動清潔的工作不太熟悉, 建議可交給原廠或是購買相機的店家來處理。

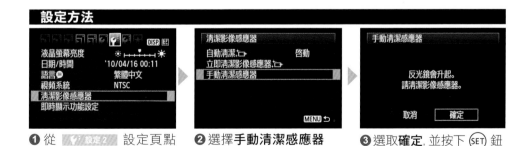

❶ 從 **設定 2** 設定頁點進**清潔影像感應器**　　❷ 選擇**手動清潔感應器**　　❸ 選取**確定**, 並按下 (SET) 鈕

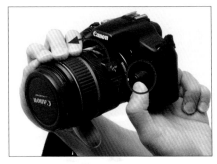

❺ 壓下機身左側的**鏡頭釋放按鈕**, 並以逆時針方向轉動, 即可取下鏡頭

❹ LCD 螢幕上會顯示如圖例的訊息, 同時相機的反光鏡亦會升起 (會聽到升起反光鏡的 "喀" 一聲)

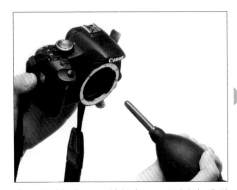

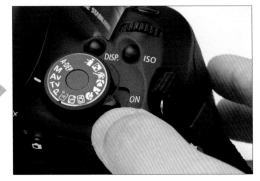

❻ 將相機的正面前傾朝下, 再以吹球將感光元件上的塵點或髒汙吹除, 要注意別讓吹球的噴嘴前端伸進相機內側

❼ 完成後請先將鏡頭裝回, 然後關閉相機的電源開關 (到 "OFF") 即可

---

**`短片 1`** # 遙控

➲ 用遙控器啟動或停止錄影的功能

`對應機種` 600D | 550D

## ● 要自拍入鏡時的方便功能

**遙控**功能可設定是否要使用遙控器來開始 (或停止) 短片拍攝, 此選項必須搭配如 Canon RC-6 等無線遙控器才有作用; 當您想自拍或同家人一起入鏡時, 本功能就非常方便, 您也可以不必當個永遠的『藏鏡人』啦!

### 設定方法

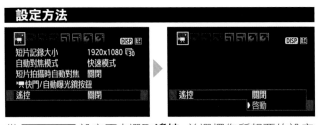

從 **`短片 1`** 設定頁中選取**遙控**, 並選擇您所想要的設定

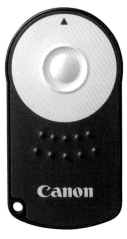

Canon RC-6 遙控器

`Point` 本選項只在模式轉盤設為 **短片拍攝**模式時, 才可設定。

➲ 設定與電視或 AV 端子的輸出方式　　　　　　　　　　　**對應機種** 600D │ 550D │ 500D

## ● 若在國外使用時要先做好確認才行

**視頻模式**可設定輸出於
電視或 AV 端子的方式,
**NTSC** 規格適用於台
灣、日本、美洲, 而 **PAL**
規格則適用於歐、澳、非
等國家。若有出國使用上
的需要, 就請一定要先做
好確認。

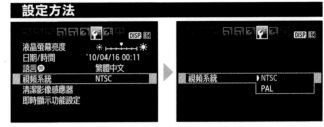

**設定方法**

從**視頻系統**中選擇合適的設定, 在台灣請設為 **NTSC**

---

設定 2
播放 2 透過 HDMI 控制

➲ 決定是否透過電視遙控器來操作播放影像的設定　　　　**對應機種** 600D │ 550D │ 500D

## ● 坐在客廳沙發上拿著遙控器就能與全家一同欣賞影片與照片!

**透過 HDMI 控制**可決定是否要開啟 HDMI 連動控制的功能, 預設為**關閉**。當
家中的數位液晶電視具備支援『HDMI CEC 連動控制』規格, 就可先將相機透
過 HDMI 線連接到電視上, 然後將本功能設為**啟動**;接著只要按下 ▶ 播放鈕, 就
可透過電視遙控器的方向鍵、確定鍵 (Enter 鍵) 等功能鍵, 讓您躺在客廳沙發
上, 就能全家一起觀看高畫質的 Full HD 影片 (或精彩照片) 哦!

**設定方法**

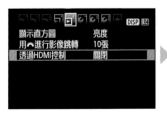

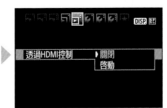

從 播放 2 設定頁中選
取**透過 HDMI 控制**, 並擇
一選定即可

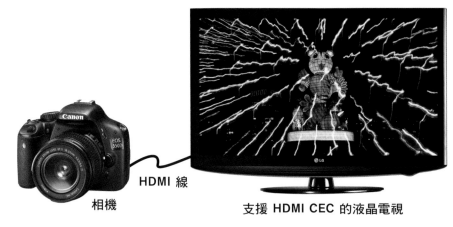

HDMI 線

相機　　　　　　　　　　支援 HDMI CEC 的液晶電視

除了電視需支援最新的 HDMI CEC 規格外, 還須另行準備一條 mini-HDMI to HDMI 連接線, 接妥後才能以遙控器進行連動控制播放

## 🔧 設定 3　版權資訊

➲ 在拍攝的照片中增加著作權資訊　　　　　　　　　對應機種 600D | 550D

### ● 只要在開頭設定一次, 就會自動加入資訊的便利功能

**版權資訊**功能可在照片裡增加著作權的資訊, 可輸入的資訊分別為**作者姓名**和**版權細節**, 但要注意只能以英數字的格式輸入, 字數上的限制皆為 63 個字元 (符號)。

本設定建議您只要在開頭做好一次設定即可, 爾後除非自行**刪除版權資訊**, 否則即使執行 🔧 設定 3 選單中的**清除全部相機設定**功能, 也不會被清除喔!

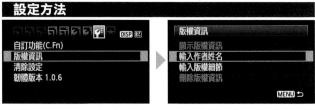

**設定方法**

❶ 從 🔧 設定 3 設定頁中選取**版權資訊**

❷ 尚未輸入任何著作權資訊之前, **顯示版權資訊**和**刪除版權資訊**項目將無法啟用, 請先從**輸入作者姓名**和**輸入版權細節**開始設定

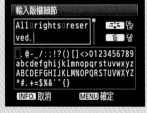

❸ 按 🔀 可於上下區塊間切換, 輸入文字或移動游標時, 可用 ✛ 十字按鈕來加以選擇; 確認輸入字元請按 (SET) 鈕, 而刪除錯誤字元則是按 🗑 鈕, 輸入完成後請按 MENU 鈕離開即可

[ 顯示版權資訊 ]

版權資訊
顯示版權資訊
輸入作者姓名
輸入版權細節
刪除版權資訊

顯示版權資訊

作者
Shawn Chen

版權
All rights reserved.

MENU ↩

完成前述的著作權資訊後, 可從**版權資訊**中選取**顯示版權資訊**項目, 即可看到所設定的內容

[ 刪除版權資訊 ]

版權資訊
顯示版權資訊
輸入作者姓名
輸入版權細節
刪除版權資訊

刪除版權資訊

刪除版權資訊

取消　　確定

若想一次清除原先設定, 或不想再添加著作權資訊, 就請點進**刪除版權資訊**, 然後選取**確定**即可

---

**設定1**　# Eye-Fi 設定

➲ 插入 Eye-Fi 記憶卡時的相關設定　　　　　　**對應機種** 600D｜550D

## ● 隨拍隨上傳的無線傳輸功能, 專業攝影師的最佳利器

**Eye-Fi 設定**是當安裝了 Eye-Fi 無線傳輸記憶卡時, 才會出現的選項。透過此功能, 當您按下快門之後, 影像就會立即傳輸到設定連線的設備 (如 PC、Mac、iPad) 上, 讓您可立即透過大大的螢幕畫面來檢視拍攝細節, 而不用受限於相機上的螢幕尺寸與解析度。

在進行 **Eye-Fi 設定**的操作之前, 您先得確認幾個事情:

- 有無線網路環境, 電腦或 iPad 2 / iPad 等需處在相同的無線區域內。

- 相機欲上傳照片的設備 (如 PC、Mac、iPad 等), 需先利用 Eye-Fi 隨附的工具軟體, 完成相關的設定與安裝, 這部分請參考 Eye-Fi 記憶卡的使用說明書。

- 將 Eye-Fi 記憶卡插入相機的記憶卡插槽中。

Eye-Fi 記憶卡

## 設定方法

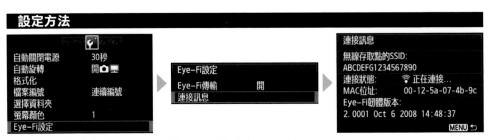

從 **Eye-Fi 設定**選項中將 **Eye-Fi 傳輸**設為**開**，並可於**連接 訊息**中查看無線裝置是否有正確連接

圖片來源：相機使用手冊截圖

[ LCD 畫面上的 🛜 圖示 ]

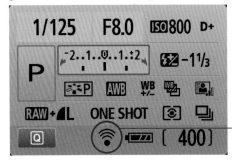

🛜 **無線傳輸狀態圖示**

🛜 (灰色)：未連接

🛜 (閃爍)：正在連接

🛜 (正常)：已連接

🛜 (↑)：傳輸中

🛜 ：連線發生錯誤，請關閉相機電源後再 重新開啟

---

🔧 設定 3  **韌體版本**

➲ 確認韌體版次或升級韌體的功能

**對應機種** 600D | 550D | 500D

## ● 電池一定要充飽電之後，再來進行升級程序

**韌體版本**的名稱之後會接著 "X.X.X" 的編碼，平常可用來檢查相機的韌體版 次，當 Canon 官網針對對應機種發佈 最新的韌體更新訊息後，就可到網站上 取得韌體檔案，接著就可依照後續的示 範流程進行更新。

請務必切記：**更新動作前，請放入完整 充飽電的電池**，才不會更新到一半斷電， 這時可能就得花大錢送回原廠修理囉！

> **Point** 如果插入內含下載韌體版本的記憶卡，則 會出現升級的**確定**選項，請直接點按，並依操作按 下 (SET) 鈕即可。關於最新的相機韌體資訊，可自 台灣佳能網站 "http://www.canon.com.tw/download/ downloadsDriver.asp" 上查詢、下載。

## 設定方法

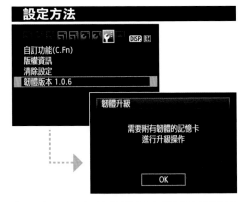

在 🔧 設定 3 的**韌體版本**後面會顯示出 目前的版次號碼，可供比對是否為最新 的版本，平時若沒有新的韌體檔案，則按 下 (SET) 鈕後是無法進行更新操作的

# 打印指令

⊃ 將拍攝的多張影像直接從印表機列印出來 　　　　**對應機種** 600D | 550D | 500D

## ● 免沖洗！拍完直接享受列印作品的樂趣

**打印指令**功能是 Canon 相機獨有的功能, 只要搭配 Canon 系列印表機、或具備支援 ⌇ PictBridge 的印表機, 您就可隨拍、隨印、隨看, 免沖洗、免等待, 立即與他人分享您的張張佳作。

在操作上, 您需要先用 1 條 USB 連接線連接相機與印表機的 USB 埠, 接著分別開啟相機與印表機的電源, 接下來就只需按照下面所述的操作步驟, 幾分鐘之後, 您就可和家人一起享受列印大張相片的樂趣了。

> **Point** **打印指令**只能列印 JPEG 影像, 拍攝 RAW 檔和錄影短片是無法列印的喔！

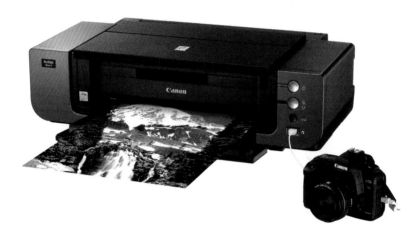

### 設定方法

❶ 將相機隨附的 USB 連接線 (較小的一端) 插入機身左側的 USB 埠, 而另一端則插入相片印表機的 USB 連接埠

❷ 分別打開相機與印表機的電源, 這時印表機會自動讀取連接的相機資訊, 並顯示於印表機自身的 LCD 螢幕上, 此後的操作動作都將在相機上進行

❹ 按下**選擇影像**挑選照片。若想全部列印, 請選**全部影像**; 至於 ■ 則是 600D 才有的新功能, 可按照資料夾的方式進行選取

❸ 按下 **MENU** 鈕進入選單畫面, 並從 [播放 1] 頁次中選擇**打印指令**

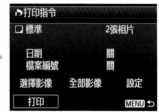

❻ 回到**打印指令**畫面, 檢查過列印張數之後, 即可按**打印**鈕繼續下一步驟

❺ 在決定列印的影像同時, 您可透過十字按鈕的 ▲、▼ 鍵來設定列印張數, 用 ◀、▶ 鍵來切換影像。如果是 RAW 影像或短片, 則無法在此設定**打印指令**

❼ 接著選擇紙張的**尺寸**和**類型**, 這裡設定**紙張尺寸**為 **A4**, **紙張類型**則為**相片紙**

❽ 選擇相片是否需要邊框, 在此選擇列印**無邊框** (即滿版列印) 的相片。最後, 當所有設定項目都檢查過後, 請選取**確定**, 並按下 ⑤ET 鈕

❾ 在列印過程中不可拔下 USB 線, 否則將導致列印失敗; 若是想終止列印, 請點按**停止**選項

# 🔘 600D 的『按 ▪ 』選項

按 ▪ 功能可依照所選定的資料夾, 來設定是否列印該資料夾下的所有影像:

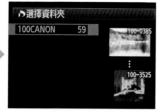

點選按 ▪ 後, 可由**標記資料夾內全部影像**來選取列印, 或是由**清除資料夾內全部影像**來清除設定

---

## ⚡ 打印指令中的『設定』

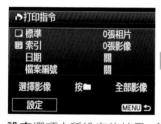

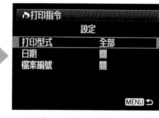

**打印型式**:分為**標準**、**索引**和**全部**

**日期**:在相片上列印出拍攝日期

**檔案編號**:在相片上列印出檔案名稱

**設定**選項中所設定的結果, 會顯示於**打印指令**畫面的上方

**日期:開**

將**日期**設為**開**之後, 只要印表機支援 (相容於 DPOF 規格), 就可印出加印日期的相片來

---

名家經驗談

- 再次強調:**RAW 影像**和**短片**檔案室無法選取與列印的, 即使您選擇**全部影像** (或**按 ▪** 標記整個資料夾, 相機也會自動加以排除。

- **打印指令**中的設定會套用於所有選取的影像, 您無法單獨對個別照片做不同的選項設定。

- 若列印張數較多 (如選取**全部影像**), 請特別留心相機電池的所剩電量是否充足。

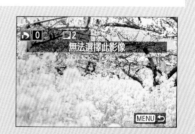

如果是用 RAW 檔拍攝, 在想選取時就會跳出此錯誤訊息

 **播放 1** # 傳輸指令

➲ 設定整批選定要複製到電腦中的影像　　　**對應機種** 500D

## ● 一個專屬免拔記憶卡的快速複製技巧

**傳輸指令**功能可讓您先在相機上選定要複製到電腦中的照片, 待事後回到家中, 再以 USB 線連接 PC 或 Mac, 然後用 Canon 隨附光碟中的專屬工具 **EOS Utility**, 就可把選取的照片整批下載出來。這樣一來, 非但不用先取出記憶卡就能直接複製檔案, 也不用擔心 Windows 的操作不當, 反而造成記憶卡上的照片遺失或損毀唷!

### 設定方法

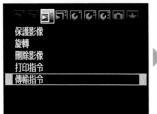

❶ 選擇**傳輸指令**

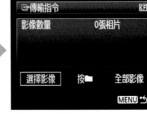

❷ 這裡有**選擇影像**、**按資料夾**或**全部影像**來決定照片的選取方式

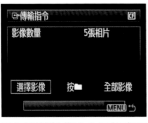

❹ 回到**傳輸指令**主選擇畫面後, 只要按 MENU 鈕即可完成標記(留待 **EOS Utility** 辨識篩選)

❸ **選擇影像**是讓您逐一檢視照片, 並勾選要上傳到電腦的檔案, 其餘兩者則是選取整個資料夾 (或記憶卡) 中所有的影像

## 🌧 與電腦連接後，用『EOS Utility』整批快速下載

當您在現場利用**傳輸指令**功能選出指定的影像後，接著可回到自己的工作環境，用 USB 線連接相機與電腦，並開啟 DSLR 的電源開關：

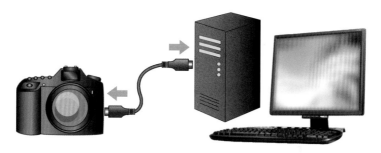

❶ 把相機接上電腦的 USB 埠，並打開電源開關

❷ **EOS Utility** 是 Canon 相機都會隨附在光碟中的工具程式，請於安裝後執行

❸ 在 **Control Camera** 功能頁下選擇此項。請注意，如果相機電源未開啟，上列選項將呈灰色而無法點按

❹ 按下畫面右上方的 🖼▾ 鈕，並選擇 **Select Send mark**，先前有『標記』**傳輸指令**的照片就會自動被勾選起來

❺ 最後可點選左上方的 **Show only selected images** 鈕進行確認，然後再按下畫面左下角的 **Download** 鈕，就可一次複製到電腦上囉！

設定 3 | 自定功能 (C.Fn)の

# 加入影像認證資料 |
# 加入原始判斷資料

➲ 用來驗證影像是否為原始拍攝的檔案　　　　　對應機種 550D | 500D

## ● 可確保原始影像未遭修改或再處理

**加入影像認證資料** (500D 為**加入原始判斷資料**) 可選擇在拍攝時, 是否要在檔案中嵌入影像驗證資訊。當本功能開啟 (設為**啟動**或**開**) 的話, 則可在檢視影像資訊時, 看到 🔒 的圖示；後續若要驗證影像是否為原始檔案, 則需使用**原始資料安裝套件 OSK-E3** (另行購買) 來檢測所做的變更。

Point 請注意, 影像驗證資訊無法嵌入已經拍好的照片, 必須在拍攝前就先開啟此功能。

---

### 設定方法

 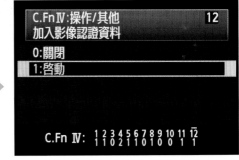

點進**自訂功能 (C.Fn)** 選單, 以十字按鈕的 ◀、▶ 鍵切換到**加入影像認證資料** (500D 為**加入原始判斷資料**), 再選擇所需的設定

[ **啟動**的情況 ]

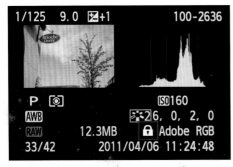

開啟 (設為**啟動**或**開**) 本功能後, 拍攝後所顯示的影像資訊中, 就會多個 🔒 的圖示

全書完